DK繪畫聖經II

壓克力畫・油畫

The Complete
Painting and Drawing
Handbook II

感謝您購買旗標書，記得到旗標網站

www.flag.com.tw

更多的加值內容等著您…

1. 建議您訂閱「旗標電子報」：精選書摘、實用電腦知識搶鮮讀；第一手新書資訊、優惠情報自動報到。

2. 「補充下載」與「更正啟事」專區：提供您本書補充資料的下載服務，以及最新的勘誤資訊。

3. 「線上購書」專區：提供優惠購書服務，您不用出門就可選購旗標書！

買書也可以擁有售後服務，您不用道聽塗說，可以直接和我們連絡喔！

我們所提供的售後服務範圍僅限於書籍本身或內容表達不清楚的地方，至於軟硬體的問題，請直接連絡廠商。

● 如您對本書內容有不明瞭或建議改進之處，請連上旗標網站 www.flag.com.tw，點選首頁的 讀者服務，然後再按左側 讀者留言版，依格式留言，我們得到您的資料後，將由專家為您解答。註明書名 (或書號) 及頁次的讀者，我們將優先為您解答。

 旗標網站：www.flag.com.tw

學生團體 訂購專線：(02)2396-3257 轉 361, 362

傳真專線：(02)2321-1205

經銷商服務專線：(02)2396-3257 轉 314, 331

將派專人拜訪

傳真專線：(02)2321-2545

國家圖書館出版品預行編目資料

DK 繪畫聖經 II - 壓克力畫‧油畫 /
Lucy Watson 作；詹雅雯 譯. --
臺北市：旗標，2012.09　面；　公分

ISBN 978-986-312-062-9(平裝)

1.壓克力畫　2.油畫　3.繪畫技法

948.94　　　　　　　　　　101013702

作　　者／Lucy Watson

翻譯著作人／旗標出版股份有限公司

發 行 人／施威銘

發 行 所／旗標出版股份有限公司

　　　　　台北市杭州南路一段15-1號19樓

電　　話／(02)2396-3257(代表號)

傳　　真／(02)2321-2545

劃撥帳號／1332727-9

帳　　戶／旗標出版股份有限公司

總 監 製／施威銘

行銷企劃／陳威吉

監　　督／黃經良

執行企劃／謝薾鎂

執行編輯／謝薾鎂‧林姞伶

美術編輯／楊葉羲

封面設計／古鴻杰

校　　對／林姞伶

校對次數／7 次

新台幣售價：450 元

西元 2012 年 09 月 出版

行政院新聞局核准登記-局版台業字第 4512 號

ISBN　978-986-312-062-9

版權所有‧翻印必究

Contents

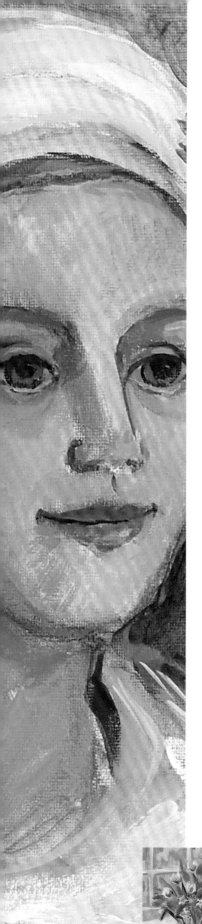

序

這本書接續第一本＜繪畫聖經：水彩、鉛筆、色鉛筆、炭筆、粉彩、針筆＞，進一步為了滿足想學習壓克力畫和油畫的人的需求所撰寫而成，使其能夠領略壓克力畫和油畫等繪畫的精妙之處。

無論你是想學習使用新的媒材，還是想讓現有技巧有所精進，相信這本書能讓你輕鬆獲取相關資訊。每個章節的開頭會先介紹基本的畫具材料與各種媒材的重點技巧，接著會教你如何處理構圖的主要元素，透過各種不同題材的範例教學方式，逐步解說作畫過程和特定技法的運用。

本書亦同時收錄多幅專業畫家的作品，藉由名畫賞析的方式，指導繪畫技巧並啟發創作靈感。這本書是最佳的藝術指導手冊，亦是你繪畫實作練習的必備參考書。

壓克力畫 Acrylics Workshop

壓克力畫緒論

不管是初學者還是專家，壓克力畫都能夠提供一個很好的機會來創作令人興奮的畫作。它的顏色豐富、使用方便，更重要的是，它具備多樣的變化性。你可以用壓克力顏料畫出精確的細節，或是大膽、抽象的作品，甚至可以廣泛運用在多種材質表面上。

無論你選擇何種主題或情境來創作，壓克力顏料都可讓你充分展現各種繪畫技巧，因為這些顏料以水當作基底，可用來創作精緻的細節，或是以厚塗表現厚重而戲劇化的紋理。稀釋過的壓克力顏料，可以畫出非常平滑的筆觸；直接由顏料管擠出的壓克力顏料，可表現出鮮豔飽滿的厚塗效果；與各種輔助劑加以混合，則能夠創造出各種質感，有些像雕刻，有些粗糙，有些帶有紋理，有些則像是上了釉彩。

壓克力顏料也具備容易作畫的優點。你可以迅速創作出令人滿意的作品，而且能夠立即修正任何錯誤。如果不喜歡所畫出的部分內容，你可以在短短幾分鐘內重新修改；如果想修正所畫的構圖，壓克力顏料也能讓你在最後一秒鐘

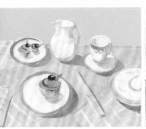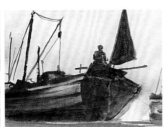

簡單地做出改變。例如，你可以在作畫的任何階段修改透視，或是加上想強調的部分。其他的優點還有：體積不大而且容易保存，到戶外作畫時，非常方便攜帶；不易褪色，而且畫作表面堅硬、不易損傷；沒有味道，所以你可以在任何地方作畫，甚至是廚房。作畫器材可以用水和家用肥皂清洗。

本篇將以循序漸進的方式，引導初學者用壓克力顏料創作出令人興奮的畫作。從採買材料、學習基本技巧、混色到創造悅人的構圖，並透過練習來建立知識與信心。這些容易上手的技巧，代表著你可以馬上著手畫畫，並從中獲得令人滿意的創作樂趣。接下來的章節將帶你發掘壓克力畫的奧妙，並用範例解說藝術家如何處理畫作主題。這 12 個範例教學將一步步引導你學會各種技巧，並且創作出很棒的作品。

隨著你開始用壓克力來創作越來越有趣的效果時，你的技巧也會跟著進步。當你開始發掘這個多采多姿的媒介所能提供的各種可能性時，所得到的樂趣也將越來越多。

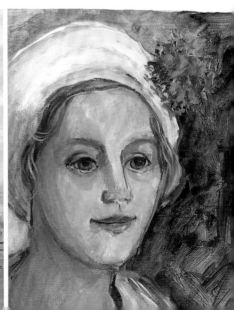

壓克力畫的工具和技巧

Acrylics Materials and Techniques

顏料和其他工具

壓克力顏料的種類一直在持續增加，但是你並不需要購買很多顏色。最好的辦法是先從少許顏色開始，自己嘗試能從中調出哪些顏色。壓克力顏料包裝有軟管與瓶罐等形式。軟管包裝是最方便使用的，它們比較不占空間，且顏色較瓶裝容易保持乾淨，你也容易控制擠出的量。

建議的顏色

下列 12 個顏色是非常推薦的入門色，用這幾個顏色就能調出無限可能的顏色。這幾個顏色包括兩種紅色、兩種黃色、三種藍色這 7 個基本色，以及橙色、綠色、紫色這 3 個第二次色，再加上洋紅色與白色。你並不需要黑色，黑色可以用調色的方式產生。

| 深鎘紅 | 淺鎘紅 | 深鎘黃 | 檸檬黃 | 淺藍 | 酞菁藍 |
| 法國群青 | 印度橙 | 酞菁綠 | 二氧化紫 | 中紫紅 | 鈦白 |

壓克力顏料的種類

軟管顏料是最受歡迎的包裝形式。蓋子容易取下和關上。

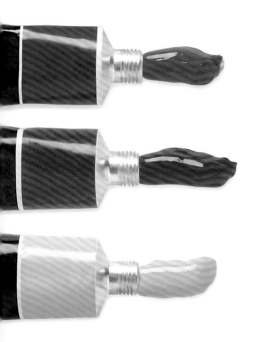

桶裝顏料可用在大型作品，例如壁畫。顏料是從桶子直接舀出來。

瓶裝顏料須直立擺放，顏料從噴嘴擠出。瓶裝顏料通常是液狀。

其他壓克力畫工具

作畫不需要買一大堆筆刷，下列這幾支筆刷就足以表現多種效果。除了顏料、畫紙和筆刷，你所需要的基本配備還包括一支鉛筆、一塊橡皮擦、遮蔽膠帶、廚房紙巾、一條油畫用抹布（棉質毛料為佳）以及大桶裝的水，用來調色及清洗筆刷。

筆刷

1 號線筆　8 號圓筆　12 號圓筆　12 號榛形筆　2 號鬃毛平筆　6 號鬃毛平筆　8 號鬃毛平筆　10 號鬃毛平筆

額外工具

牙刷可用來潑灑顏料。

鉛筆可用來打草稿。

畫刀可用來製造效果。

調色油可用來調和壓克力顏料，增加顏料的使用品質。

天然海綿可用來擦拭過多的顏料，也可以用來表現紋理質感效果。

纖維膏可加入顏料中使顏料變得濃稠，用來製造紋理效果。

保溼調色盤是特別為壓克力畫設計的，可讓顏料的溼度多維持幾天。你可自行製作（請參照第 22 頁），或是直接從店裡購買。

基底材：畫紙和畫布

壓克力顏料的眾多優點之一，是可以使用在多種紙材或材質上，只要材質的表面不是油質的。基底材種類從圖畫紙、水彩紙、畫布板到硬紙板都可使用壓克力顏料。它們的表面材質不同，吸收顏料的程度及呈現的效果也不盡相同，建議可花點時間實驗。

各種類型的基底材

壓克力紙是一種重量很輕，專為壓克力顏料製作的基底材。而高度稀釋後的壓克力顏料，則最適合用在水彩紙上。其他基底材還包括圖畫紙、報紙、硬紙板、裱板、畫布、畫布板、木框畫布。如果部分區域留白不上色，有些硬紙板或裱板本身的顏色還可變成畫的一部分。

壓克力紙有整套的各種尺寸可供選擇，表面有類似畫布般凸起的紋路。

水彩紙用來畫壓克力顏料非常理想。它有不同的重量和表面材質，且都非常適合壓克力畫。也有不同的顏色深淺可供選擇。

硬紙板是種支援度很高的紙材。硬紙板本身的顏色可作為色彩計畫之一。

畫布可買到上膠打底並裱在畫框上的現成品，有不同尺寸與比例供選擇，也有不同材質可選。

畫布板是個容易取得，可用來替代木框畫布的材料。上膠打底過的畫布固定在板上，提供一種硬底的畫紙材質。

顏料在不同基底材的表現

你所選擇使用的基底材，對最後的成品會造成極大影響。這五幅荷花畫構圖皆相同，但分別畫在不同基底材上，結果看起來就截然不同。

壓克力顏料可厚塗於畫布上。

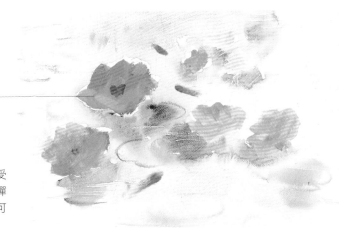

木框畫布對顏料的接受度很高，畫布輕微的彈性也使筆觸更生動。可厚塗或薄塗。

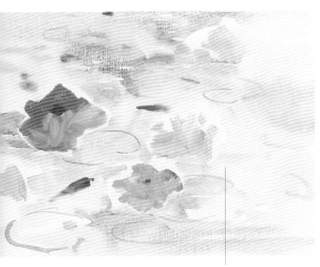

壓克力紙的表面極為滑溜，下筆可輕易地掃掠過表面，但收筆時容易產生不連貫的筆觸。

加點水會增加流動感並柔化筆觸。

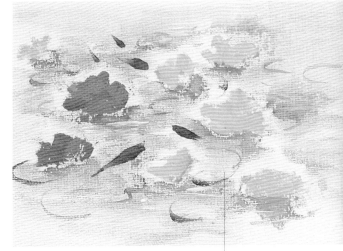

畫布板的表面堅固扎實，可採用大膽而粗獷的畫法。粗糙的表面可堆疊顏料，修改時不須小心翼翼。

板上的紋路清晰可見。

有色水彩紙溫暖的燕麥色對畫面的整合很有幫助。你可以刷上薄薄一層顏料，讓紙的顏色透出來，或者使用透明顏料。

沒上色的地方讓畫作顏色產生整體感。

硬紙板便宜且容易取得，適合用來做繪圖實驗。它的表面堅硬粗糙，可上厚重的顏料。硬紙板本身的深色能與透明筆畫調和。

不透明的淺色在有色背景下容易突顯出來。

壓克力畫筆刷和畫刀

適用於壓克力顏料的筆刷非常多。你可以選購油畫或水彩用的筆刷，但建議買便宜的人造筆刷，而非價格較為昂貴的貂毛筆，因為相較於其他作畫顏料，壓克力顏料沾在筆刷上比較容易變硬。你也可以使用附有握柄的畫刀來調色和作畫，或是將顏料從畫的表面挑起。

筆刷與畫刀的形狀

筆刷和畫刀有各種不同尺寸與形狀。筆刷種類有圓筆、平筆、榛形筆、線筆等等，有號數大小的分別，號碼越大代表筆刷尺寸越大。使用下列建議的筆刷與畫刀（請參照 15頁）就能表現多種筆觸，從細線到粗筆畫，每種筆刷或畫刀可達到不同的特定效果，如下圖所示。

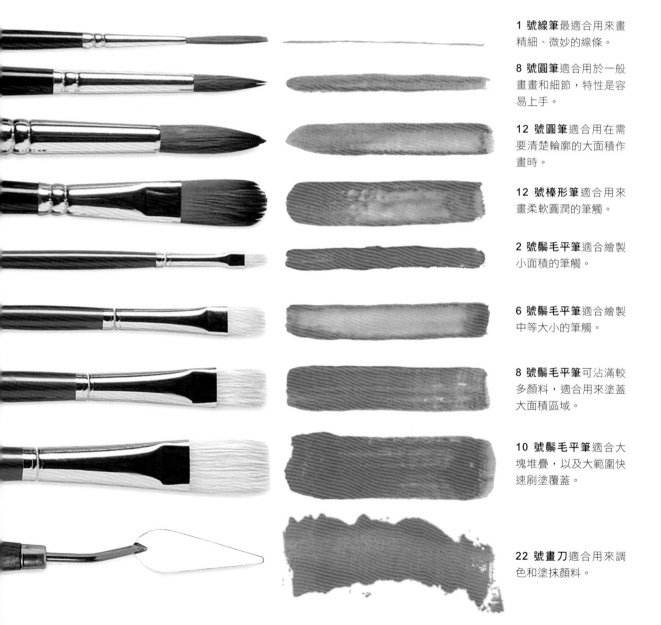

1 號線筆最適合用來畫精細、微妙的線條。

8 號圓筆適合用於一般畫畫和細節，特性是容易上手。

12 號圓筆適合用在需要清楚輪廓的大面積作畫時。

12 號榛形筆適合用來畫柔軟圓潤的筆觸。

2 號鬃毛平筆適合繪製小面積的筆觸。

6 號鬃毛平筆適合繪製中等大小的筆觸。

8 號鬃毛平筆可沾滿較多顏料，適合用來塗蓋大面積區域。

10 號鬃毛平筆適合大塊堆疊，以及大範圍快速刷塗覆蓋。

22 號畫刀適合用來調色和塗抹顏料。

筆刷與畫刀的握法

壓克力畫的筆觸必須平順流暢。放鬆你的手指和手腕，輕輕地握住筆刷，讓筆觸自然地運行。藉由變化筆刷的角度、下筆的力道和速度，可以變化出各式各樣的畫法。一旦下筆於紙張或紙板後，千萬不要亂移動。

使用圓筆畫各式筆觸時，用手握住靠近刷頭的部分，就像握住鉛筆一樣。

使用鬃毛平筆時，將手放在筆桿上方，食指向外伸出，並以拇指在下方支撐。

使用畫刀時，以手掌緊握住刀柄，就如同拿一把鏟子。

筆觸的變化

要表現平順的筆觸，運筆的力道必須均勻。

想畫出細而連續的線條，要用筆尖來畫，並且力道均勻。

想畫出類似葉子的筆觸，請將筆刷緩緩地離開紙面，然後收筆形成葉尖。

想表現逐漸淡化的筆觸，當筆刷在紙上移動時須緩緩地提筆。

要製造紋理效果，須用很乾的筆刷快速地畫過紙張。

想畫出厚重的筆觸，下筆時先用力施壓，再快速地放開。

想畫出波浪狀的筆觸，運筆時須規律地在紙上快速翻轉筆刷。

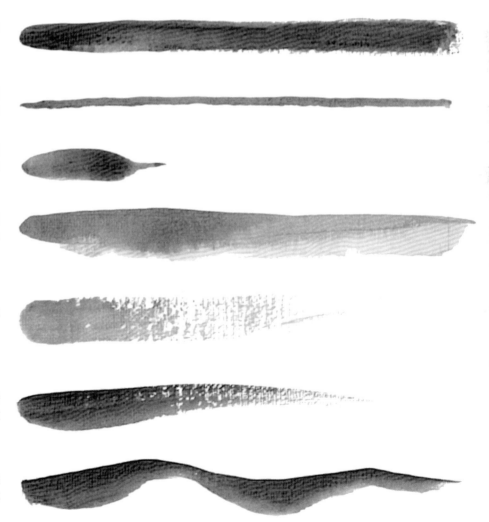

壓克力畫的筆觸

使用圓筆、平筆和線筆來嘗試畫出不同的筆觸，並發掘效果的多樣性。練習的越多，控制筆刷的能力就會越進步，作畫時也能夠比較輕鬆且有自信。試著變化下筆的速度、力道和方向，創造出意想不到的特殊效果，如下圖所示。

筆刷效果

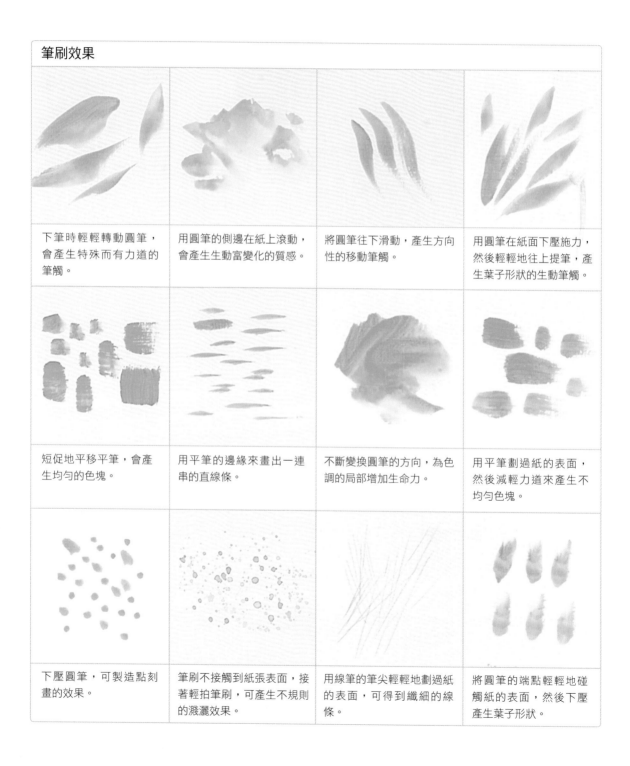

下筆時輕輕轉動圓筆，會產生特殊而有力道的筆觸。

用圓筆的側邊在紙上滾動，會產生生動富變化的質感。

將圓筆往下滑動，產生方向性的移動筆觸。

用圓筆在紙面下壓施力，然後輕輕地往上提筆，產生葉子形狀的生動筆觸。

短促地平移平筆，會產生均勻的色塊。

用平筆的邊緣來畫出一連串的直線條。

不斷變換圓筆的方向，為色調的局部增加生命力。

用平筆劃過紙的表面，然後減輕力道來產生不均勻色塊。

下壓圓筆，可製造點刻畫的效果。

筆刷不接觸到紙張表面，接著輕拍筆刷，可產生不規則的潑灑效果。

用線筆的筆尖輕輕地劃過紙的表面，可得到纖細的線條。

將圓筆的端點輕輕地碰觸紙的表面，然後下壓產生葉子形狀。

筆觸的運用

用幾種簡易的的筆觸就能輕鬆畫出簡單的圖像。試著畫出這頁圖例中的每種筆觸，然後再結合這些筆觸去描繪花瓶、刺蝟和樹。

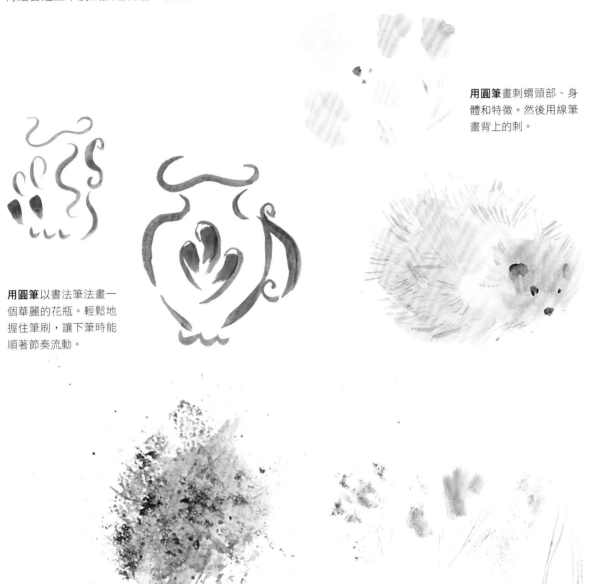

用圓筆畫刺蝟頭部、身體和特徵。然後用線筆畫背上的刺。

用圓筆以書法筆法畫一個華麗的花瓶。輕鬆地握住筆刷，讓下筆時能順著節奏流動。

用溼海綿輕拍以及用牙刷潑灑出樹葉的感覺，然後用線筆畫樹幹。

快乾的壓克力畫

壓克力顏料乾得非常快，這代表你可以非常迅速地修正或重畫你的作品。但這也意味著，調色盤上的顏料也會乾得非常快速。一旦顏料乾掉就毫無用處了，所以最好使用保溼調色盤。

保溼調色盤在用來調色的表面下方，有一個溼潤層可保持顏料潮溼。你可以在美術用品店直接購買，或是自己動手做一個。

如何動手做保溼調色盤

要自製符合個人需求的保溼調色盤很簡單。你需要準備一個淺的塑膠托盤、具細孔的墊子（在花店或園藝用品店買得到）、羊皮紙，以及保鮮膜。許多藝術家喜歡在棕色的羊皮紙上調色，但是如果你比較喜歡白色表面，可改用防油紙來取代羊皮紙。

店裡買的保溼調色盤通常有一個白色的調色表面。

保溼調色盤的製作流程

裁剪一塊和托盤一樣大的墊子，將它緊貼在托盤上作為保溼盤的底層。

將水倒入墊子，然後將墊子往下壓，確保墊子均勻地吸飽水分。

當墊子吸飽水分、顏色變深後，用三層廚房紙巾完全覆蓋住墊子。

將廚房紙巾往下壓，使其吸附在墊子上，紙巾變皺也沒關係。

將羊皮紙裁剪成比托盤還大的尺寸，使其能夠覆蓋托盤包括邊緣的部分，再將紙壓附在廚房紙巾上。

現在你可以在羊皮紙上調色了。當你要休息時，可用保鮮膜覆蓋顏料，讓顏料不致於變乾。

在壓克力畫上覆蓋顏料

因為壓克力顏料乾得如此快速,所以要修正畫錯的地方也非常快。你可以將要修改的地方覆蓋上顏料,並記得在顏料中加入白色,使顏料變得完全不透明。

覆蓋。你可以看到橙色被白色和不透明的棕色覆蓋住。

白色蓋過橙色。

加入白色後的棕色也覆蓋過橙色。

重畫一幅畫

這幅靜物畫示範如何輕而易舉地重畫一幅壓克力畫。左邊是原始圖,右邊是重新畫過的圖。畫家僅僅等了一兩分鐘讓顏色變乾,然後重新畫他想要修正的部分畫面。

畫家用淺紫色遮蓋過不顯眼的洋梨果柄。

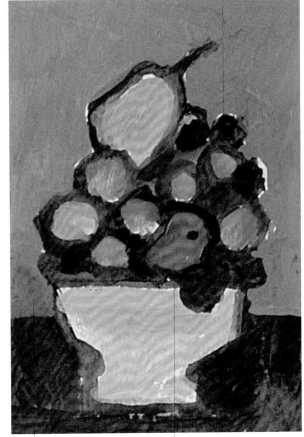

淺紫的背景色向下延伸過桌面,使水果盆看起來更為顯眼。

加一個橘子蓋在綠色水果上,構成亮色焦點。

顏色的混合調配

了解紅、紫、藍、綠、黃、橙這六個主要顏色之間的關係非常重要。紅、藍、黃這三個原色無法用其他任何顏色調出,紫、綠、橙這三個第二次色,則分別各由兩個原色調合產生。在開始前,先在草稿紙上試著任選兩個原色來調合。

調合兩種原色

將兩種原色調合在一起能創造出第二次色。調出何種顏色要看你所選擇的顏料。想調出明亮的色彩,須使用色環上位置相近的顏色。舉例來說,如果想調出大膽鮮豔的綠色,就要混合藍綠色和黃綠色;想調出細緻的綠色,就要選擇色環上位置較遠的顏色,例如藍紫色和黃橙色。

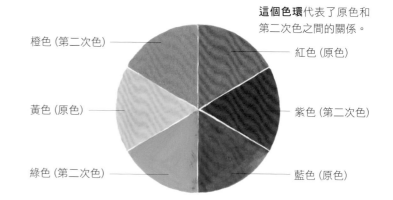

這個色環代表了原色和第二次色之間的關係。

橙色 (第二次色)
紅色 (原色)
黃色 (原色)
紫色 (第二次色)
綠色 (第二次色)
藍色 (原色)

亮橙色
偏橙的鎘黃加上偏橙的淺鎘紅,能調出明亮的橙色。

柔橙色
偏綠的檸檬黃加上偏紫的深鎘紅,能調出非常柔和的橙色。

亮紫色
偏紫的深鎘紅,加上偏紫的法國群青,能調出明亮的紫色。

柔紫色
偏橙的淺鎘紅加上偏綠的酞菁藍,能調出非常柔和的紫色。

調色方法

如果現成的顏色不是你想要的顏色，你必須添加其他顏色來改變。這裡有三種基本的調色方法。在調色盤上調色是種安全的作法，可以在使用前確保得到想要的正確顏色；在基底材上調色是種快速的方法，強調隨性自然；在筆刷上調色比較富有實驗性，顏色沒有調到均勻，所以有時候會得到一些精采有趣的調色過程。

在調色盤上調色

在調色盤上擠出黃色和藍色，用筆刷沾點黃色。	沾點藍色混在黃色上，透過增加黃色或藍色來得到想要的顏色。	持續混合兩種顏色，直到完全融合。	得到所要的顏色後，即可用此顏色來作畫。

在基底材上調色

用筆刷沾取可觀的黃色，直接沾到基底材上。	將筆刷沾滿藍色，再與基底材上的黃色調合在一起。	用力轉動筆刷調和兩種顏色，並藉由加入更多黃色或藍色來調整顏色。	最後調出的顏色已經是在畫作上，因此你可直接畫出所要的主題。

在筆刷上調色

轉動筆刷沾取黃色顏料，不要沾到藍色顏料。	用沾滿黃色的筆刷輕輕滾上藍色顏料，讓筆刷同時沾到兩種顏色。	將顏料塗在基底材上，你將會看到自然的顏色效果。	顏色沒有均勻地調合，因此會產生從黃色到綠色再到藍色的奇妙筆觸。

中性色與深色

色環由一整排明亮的純色所組成，因為當中並不包含由兩種以上原色混合而成的顏色。但是畫畫時你也會需要用到深色或中性色，這些色彩可以藉由混合兩種互補色來取得。任何一個第二次色的互補色，就是該第二次色沒有包含的顏色。另外也可以藉由混合三種原色來取得深色或中性色。

互補色

在色環（請參照第 24 頁）中，你可看見黃色的互補色是紫色，藍色的互補色是橙色，紅色的互補色是綠色。在色環上位置相對的顏色即是互補色。在一幅畫裡，將互補色並排放在一起，顏色似乎變得更鮮明濃密，但是將互補色混合在一起，則會產生細緻的灰色和棕色。

黃色和紫色

書背上穩重的顏色是混合了黃色和紫色。

黃色的書本在紫色背景的襯托下跳脫出來。

藍色和橙色

船身穩重的顏色是混合了藍色和橙色。

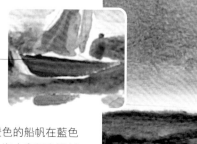

橙色的船帆在藍色的海水和天空襯托下跳脫出來。

紅色和綠色

樹葉穩重的顏色是混合了紅色和綠色。

紅色的花朵在綠色的樹葉襯托下跳脫出來。

三原色調配出的深色

你可以買到現成的黑色和棕色壓克力顏料，
但是用不同濃淡色度的三原色所調出來的顏
色，其效果更令人滿意。用這種方式調出的
黑色和棕色，和店裡買來的顏色相較之下，
顏色顯得更生動。

淺耐曬黃

深鎘紅

酞菁藍

透明黑色

淺耐曬黃和酞菁藍都屬於透明色，兩
者和深鎘紅混合，形成透明的黑色。

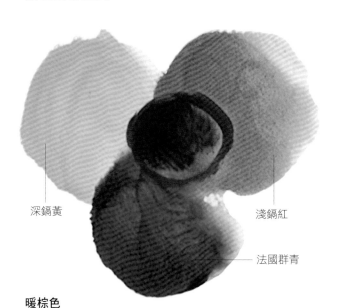

深鎘黃

淺鎘紅

法國群青

暖棕色

由不透明的深鎘黃混合淺鎘紅，再
壓過法國群青色，形成深棕色。

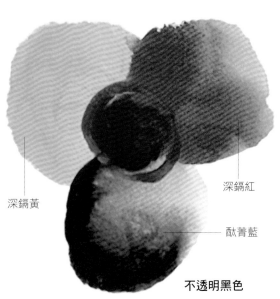

深鎘黃

深鎘紅

酞菁藍

不透明黑色

酞菁藍壓過深鎘黃加上深鎘紅的調
色，形成濃而不透明的黑色。

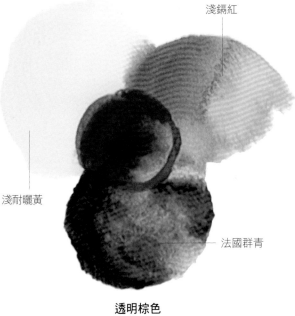

淺鎘紅

淺耐曬黃

法國群青

透明棕色

淺耐曬黃、淺鎘紅和法國群青三色
混合，形成透明的棕色。

讓顏色變淺與變深

顏料調色不僅是要得到正確的顏色，還要得到正確的明暗度。所以調出一個顏色，還可能需要將顏色變淺或變深。要將顏色變淺，可以加水增加顏色的透明度，或是加入白色顏料將透明度減低；要將顏色變深，可加入互補色的顏料混合。但要注意，選擇加入何種互補色，會影響你所調出的顏色。例如，酞菁藍混合印度橙和法國群青混合印度橙，兩者顏色變深的效果就不同。

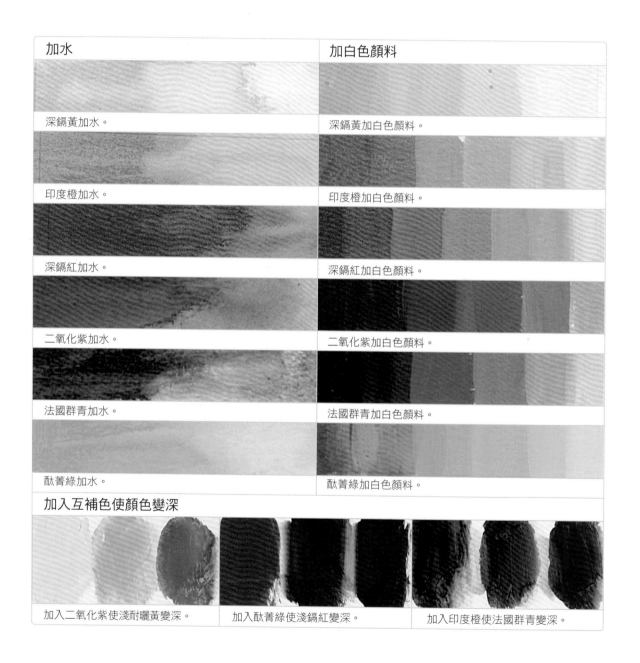

加水	加白色顏料
深鎘黃加水。	深鎘黃加白色顏料。
印度橙加水。	印度橙加白色顏料。
深鎘紅加水。	深鎘紅加白色顏料。
二氧化紫加水。	二氧化紫加白色顏料。
法國群青加水。	法國群青加白色顏料。
酞菁綠加水。	酞菁綠加白色顏料。

加入互補色使顏色變深

加入二氧化紫使淺耐曬黃變深。　加入酞菁綠使淺鎘紅變深。　加入印度橙使法國群青變深。

肌膚的色調

要畫出肌膚的色調,你需要很多顏色來調出許多不同的濃淡。以底下這張肖像畫為例,畫中使用的顏色如桃紅粉、濃深棕、金黃橙、到中性灰等,都是從右側所列的幾種調色中再調出來的。要調出更淺的顏色,就在這些調色中加入白色;要調出更深的顏色或中性色,就加入互補色。

調色

印度橙加上鈦白。

印度橙加上酞菁綠和鈦白。

印度橙加上深鎘紅、法國群青和鈦白。

深鎘黃加上印度橙、法國群青和鈦白。

印度橙加上法國群青和鈦白。

深鎘紅加上酞菁綠和鈦白。

深鎘紅加上淺鎘紅、法國群青和鈦白。

深鎘紅加上淺鎘紅和酞菁綠。

深鎘紅加上二氧化紫。

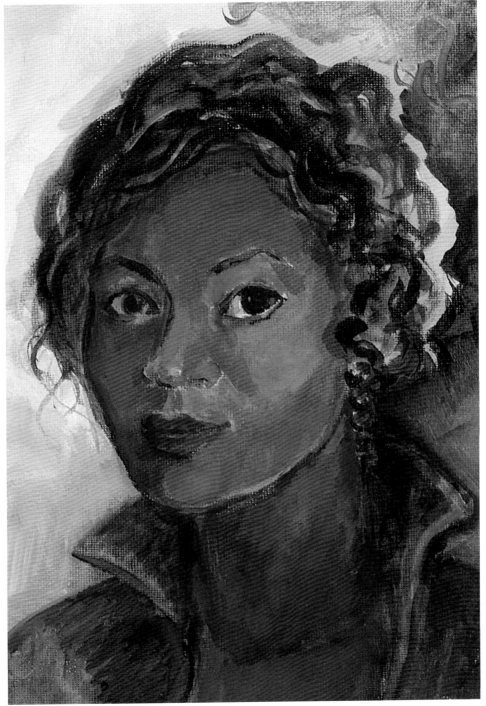

透明畫法

透明畫法就是在已經乾燥的顏料上塗上一層透明顏料，使其與下層的顏色融合。事實上，它也就是另一種調色的方法，同樣是用兩種顏色來產生第三種顏色。而它的好處是可使畫作顏色增加迷人的深度和明亮度。壓克力顏料非常適合使用透明畫法，因為壓克力顏料本身乾燥得很快，所以你可以快速而有效率地上色，並且可以隨興地疊多層顏料。

塗底層

將法國群青加水調和後，用榛形筆塗在基底材上。	用畫筆水平來回重複塗上顏色。	全部塗好後，等一兩分鐘讓顏料全乾。

塗第一層透明顏料

清洗筆刷，然後沾稀釋過的淺耐曬黃，畫上一筆垂直筆觸。	繼續畫上垂直的黃線條。	透過黃色顏料，底層藍色發散出淡淡的黃綠色。

塗第二層透明顏料

再次清洗筆刷，然後將稀釋過的深鎘紅塗在前面兩層顏料上。	繼續水平來回重複畫上紅線條。	紅色疊過藍色的部分產生紫色，疊過黃綠色的部分產生橙色。

塗最後一層透明顏料

再次清洗筆刷，然後將稀釋過的酞菁藍疊到橙色顏料之上。	在橙色顏料之上畫出一個小正方形。	結果產生深色穩重的綠色，適合用在陰影的區域。

藍疊藍

塗上一層法國群青，等顏料乾後，在上面疊上一層稀釋過的酞菁藍。	用垂直交疊的筆畫延伸酞菁藍顏色。	兩種顏色形成了一種水綠色，適合用來表現游泳池。

黃疊藍

等剛剛的酞菁藍顏料乾後，再將稀釋過的淺耐曬黃加在兩層藍色顏料之上。	用水平交疊的筆畫來建立淺耐曬黃顏色。	黃色融合下面多層的藍色，產生了一種穩重的黃綠色。

透明畫法的運用

底下利用透明畫法來表現金魚。用層層堆疊的印度橙和中紫紅表現金魚的陰影深淺，創造深色的透明色層，有助於表現金魚的立體感。

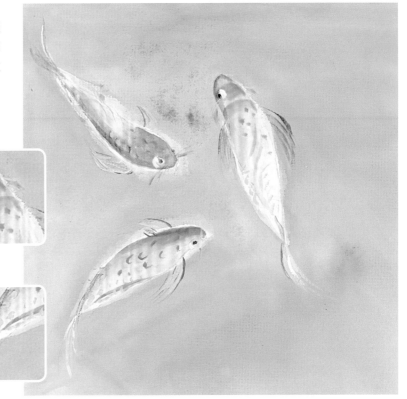

透明印度橙疊在中紫紅之上。

透明酞菁藍疊在深鎘黃之上。

創造紋理

用壓克力顏料能夠輕易地在畫作表面製造清楚的紋理，為畫作帶來生命力。要畫出細緻紋理，可使用乾筆技法，這是一種將厚重油彩以精緻手法表現的技法。要獲得粗獷的效果，就

要嘗試使用纖維膏(也稱為立體塑型劑)，這通常會使用畫刀來上色。使用大量的纖維膏可創造雕塑效果。要畫出非常細緻的紋理，必須用稀釋劑薄化你的顏料。

乾筆技法

乾筆技法可作出裂紋筆觸效果。在顏料中加入少許水或者不加，然後輕輕刷過畫紙。畫紙最好使用有明顯紋理的基底材，例如帆布或是粗面的水彩紙。

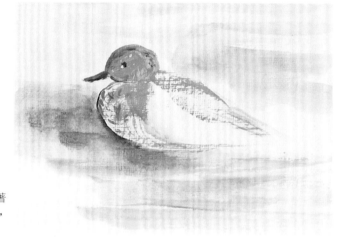

基底材的紋理藉由顏色顯現出來。

乾燥而黏稠的顏料附著在基底紋理的凸出面，最適合用來表現羽翼。

纖維膏

要表現真正厚重的紋理，即俗稱的厚塗法，可使用纖維膏。它可直接用在基底材上或是加入顏料中使用，但最好的方法是使用畫刀。你可嘗試用纖維膏來畫各種主題。當加

上紋理時，雲朵的確看起來有立體感，感覺從天空中跳脫出來。如果你能捕捉畫中建築物本身的紋理質感，會使建築物看起來很棒。

將纖維膏直接塗於基底材上，然後再繼續畫。

先將纖維膏與顏料混合後，再塗於基底材上。

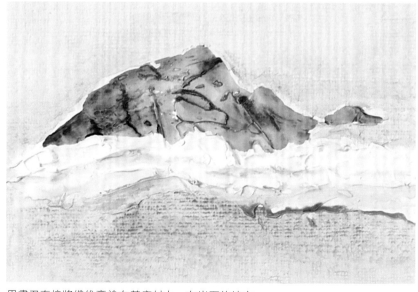

用畫刀直接將纖維膏塗在基底材上。在岩石的地方塗上藍綠色，在泡沫的地方加上一層薄薄的藍色。

厚與薄

壓克力是一種可彈性使用的媒材。你可以先創作出像水一般美妙的質感，然後在上頭再加上厚厚的顏料，或是先塗一層厚重不透明的顏料，之後再疊刷上一層薄的顏料。

將稀釋過的鈦白色堆疊在厚彩之上。

用調色油稀釋過的顏料可以畫出細緻的筆觸，讓底層的顏色透出來。

薄疊厚　先在這幅畫的右側塗上一層用酞菁綠和淺藍所混合出的不透明顏色，再用層層半透明的顏色畫花朵。

厚重而含水較少的顏料可以產生有紋理的筆刷效果。

以厚重的鈦白色筆觸將花朵的形體帶出。

第一層薄塗層帶出令人滿意的圖案。

厚覆蓋薄　這幅畫中，酞菁綠和二氧化紫被高度稀釋後塗滿在紙上。整個背景顏料乾燥後，再用鈦白色來厚塗花朵。

構圖

作畫前先規畫畫面非常重要。你需要決定主題，讓所有構圖元素和諧地擺放在一起。特別要注意構圖中的焦點所在。焦點擺在畫面中央會有點呆板，焦點擺在畫面邊緣則會顯得重心不穩。運用三分法則將焦點擺在三分之一的位置，會是最有效果的。

取景框

製作基本取景框最容易的方法，是用將兩片 L 形紙板組成一個矩形。藉著把兩片紙板向內或向外滑動，可以改變矩形的尺寸與形狀。而這個矩形框景，將幫助你決定所要採用的畫幅，如下圖所示。

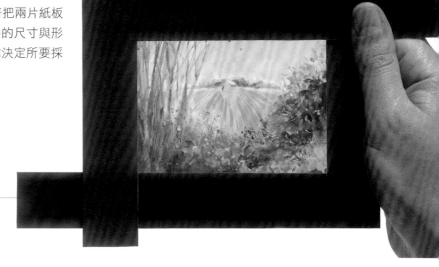

向內或向外滑動紙板交疊的邊角，藉此調整取景範圍。

決定畫幅

決定畫幅，也就是畫紙的形狀，是規畫構圖時一個重要的部分。從下面圖例可看出，不同畫幅的選擇，會將視線引導至不同的畫面焦點，包括肖像畫幅（垂直的長方形，上下高度大於左右寬度）、風景畫幅（水平的長方形，左右寬度大於上下高度）、正方形畫幅。

肖像畫幅

直立格式強調田野的垂直線條。視線從前景迅速地跳到田野上。

風景畫幅

水平畫幅能夠囊括較多的前景。我們的視線在前往田野之前，會停留在前景的花朵和樹葉較久的時間。

正方形畫幅

在這張圖裡，視線受到遠方的房屋和孤單的身影所吸引，因為兩者幾乎被樹木、灌木叢及樹下的矮樹叢所包圍著。

三分法則的運用

構圖時嘗試採用三分法則。用鉛筆將紙張沿垂直方向和水平方向分別切割成三等分，構成一個九宮格。然後將構圖中重要的元素，例如畫中有趣的細節或是顏色對比的區域，放在線條交叉的四個點上。漸漸地，你將不需要鉛筆，而能直覺地知道哪裡是重點位置。

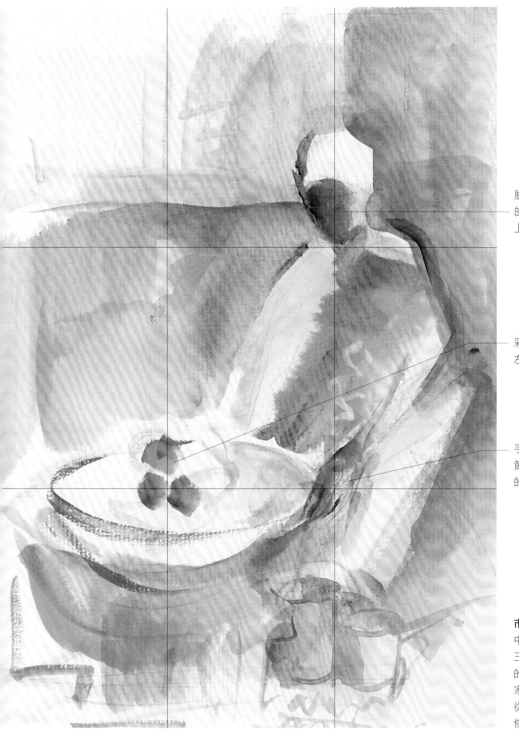

臉部是人體中最重要的部分，擺在畫面右上角的交叉點。

彩色的水果擺在畫面左下角的交叉點。

手部提供了有趣的細節，擺在畫面右下角的交叉點。

市場女人 這幅素描中，四個交叉點中的三個點都放置了有趣的元素。同時注意畫家構圖女人的方式，從右上到左下形成一條對角線。

打草稿

素描本應成為你的忠誠伴侶。把它想成是一本視覺日記，一個能嘗試新技巧和新主題的好地方。無論你身處何處，請試著記錄下任何觸動靈感的畫面。大多時候，你只有少許時間去快速畫下幾筆線條，將某個時刻或某個地方記錄下來作為提醒。如果時間允許，建議你坐下來畫出更多細節。此外，你也可以用鉛筆直接畫在畫紙上，作為開始一張畫作時的引導。

利用素描本

素描本有不同尺寸與形狀，要選擇夠小尺寸以方便你隨身攜帶，封面要夠堅固以應付攜帶時會造成的磨損。如果你想上色，要確保你的素描本是厚的水彩紙，而不是光滑的印刷紙。

構圖草稿

初步的素描不需要畫太多細節，簡單畫出大概的輪廓即可。

這幅草稿畫的是海灘上的船。在正式作畫前，直接畫在基底材上。

田野草稿

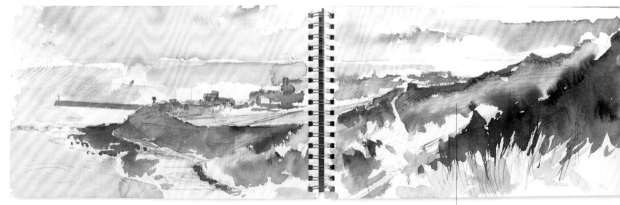

你可以跨頁作畫，獲得戲劇性的全景畫幅，這種方式用來畫海岸風景最理想。

這幅畫以快速上色的方法，表達出精采而生動的畫面。

草稿的運用

草稿是作畫時很好的參考材料。相較於相片，它擁有更大的好處：它可以強迫你開始決定最後的畫作內容。構圖將包含哪些元素？哪些元素需要刪除？要強調哪些顏色？相片提供了所有答案，但草稿則強迫你做出選擇。

鉛筆草稿

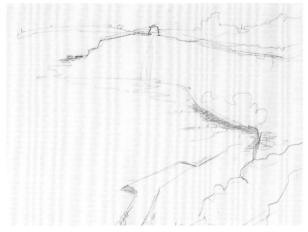

打草稿時須思考一下構圖的畫幅。這幅偏向正方形畫幅，將視線維持在海灣的區域。

彩色草稿

如果有時間，請將草稿上色。不需要讓它們看起來像是完成的作品，而是作為之後參考的顏色筆記。

最後完成作品

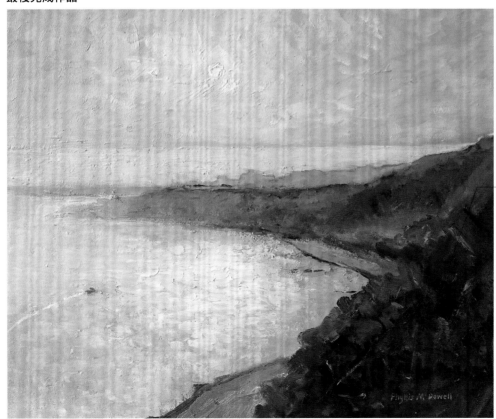

前景的陰影色調採用藍、綠與紫。

在最後成品中，藝術家增加了天空的比例，讓視線引導至海平線。別拘泥於草稿，它只是畫作的開始，並不是最後的完成品。

壓克力畫的色彩運用

顏色對情緒具有強大影響力，
請善用它來刺激或舒緩情緒。

選擇顏色

顏色是畫家表達情感的工具，直接影響情緒。開始作畫前，選定顏色和設定好所要表達的情緒十分重要。複製眼前所看到的每個顏色，容易讓畫作顯得凌亂；限制畫作的顏色組合，可確保視覺效果是協調的。事實上，單單只用一組互補色，就能成功畫好一幅作品。

互補色

畫作中的顏色，彼此會產生相互影響的作用與變化。試圖將太多顏色放在同一幅畫中，將會導致混亂。最好的方式是有所選擇，選擇一組互補色，像是藍與橙、紅與綠、或是黃與紫。將互補色擺在一起，會加強彼此的顏色。使用各種比例調合互補色，可調出無限種精細穩重的顏色。

藍與橙

黃與紫

黃色能夠反射光線，在這幅畫中用來表現出各種亮度。這裡僅用了一組互補色，就創作出一幅引人注目的靜物畫。

紅與綠

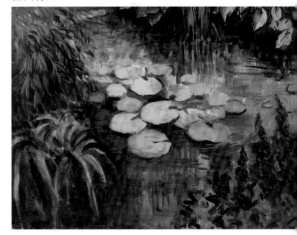

背景鮮明的藍色和運水人身上的橙色紗麗形成美妙的對比。

前景的紅色花穗強化了睡蓮的互補綠色。

類似色

在色環（請參照第 24 頁）中位置非常接近的顏色稱為類似色。類似色在色環中以極小的範圍緩慢漸進，顏色變化細微到幾乎察覺不出來，融合地極為自然。黃、橙與紅是類似色，雖然這些顏色都屬於溫暖的色彩，但若是加上一點純粹的藍綠色，可增添額外的活力；冷調的綠、藍和紫羅蘭則是另一組類似色例子，給人平靜與祥和的感覺。

黃與紅 這些顏色放在一起時，會給人和諧的視覺印象，既溫暖又顯目。

藍與綠 這些顏色是底下這幅畫的基本用色。深色筆觸是在一層薄顏料上疊一層厚顏料畫出來的。

和諧色調 用藍與綠的組合來表現寧靜夜晚的光線。畫中穿著藍衣的人和環境周圍使用類似色，為這幅畫增添祥和的氣氛。

圍籬上的暖色潤飾，使其他冷調顏色更為明顯。

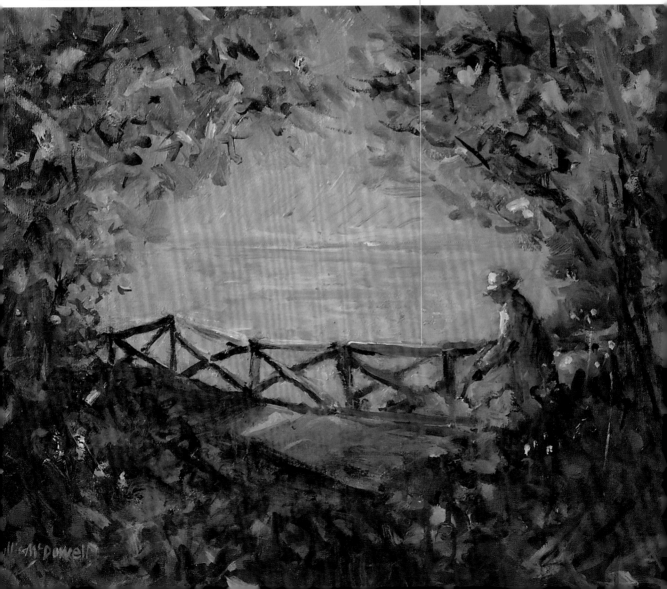

作品賞析

這裡所展示的幾幅畫作，根據所使用的顏色組合，分別表現出戲劇性與衝擊性，或是和諧與寧靜的不同感覺。

▲ 河畔倒影

這幅畫的上方三分之一部分，是由各種不同的藍色與綠色所構成。在樹木與天空的冷調藍色與綠色，以及深濃的前景色襯托下，灑於其上的淡粉色發出閃耀的光芒。
Wendy Clouse

◀ 金色山谷

這幅描繪鄉村風景的畫，使用了鮮明的色彩來表現出戲劇效果。畫作的前景使用溫暖而金黃的橙色，而橫跨其中的互補色紫色樹影，使橙色看起來更加強烈。*Paul Powis*

▲ 誠實與鬱金香

原色與第二次色的相互作用，為這幅畫增添了活力。互補的紅色與綠色十分生動，而紫羅蘭色與黃色、藍色與橘色的組合，巧妙地襯托出強烈的原色。
Phyllis McDowell

◀ 柚子II

這幅描繪法國市場水果攤的畫作裡，有著最佳的顏色組合安排。前景蘋果的柔和綠色，強化了構圖中橙色、紅色、黃色等其他暖色。*Dory Coffee*

▶ 聖十字湖

在群青色的湖水寧靜襯托下，橙色屋頂強烈地跳脫出來。同樣顏色也用在後景的山丘，但顏色濃度降低，藉此呈現出距離感。*Clive Metcalfe*

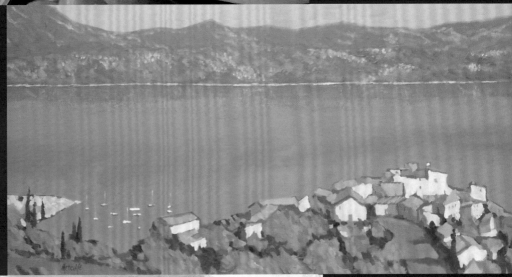

◀ 京斯道爾 II

這幅畫採用了類似色調。色環位置相近的藍色與綠色有一種冷調的氛圍，此處策略性地放入暖黃色，更強化了藍與綠的強度。*Clive Metcalfe*

25 瓶中的花朵

這幅畫使用了各種筆觸來表現花的顏色和生命力,而非植物的細節。這些筆觸由輕和重的筆觸所構成。在花朵構圖安排中,亮橙色和紅色區域用冷調的藍色來補償,像水一般的背景顏色也呼應了這種互補的配色。形成對比的幾何形花瓶用漸層色來表現,而透明畫法則用來增加花朵的深度和表現桌面上的陰影。

所需工具

- 冷壓水彩紙
- 6 號和 8 號鬃毛平筆、
 8 號和 12 號圓筆、
 1 號線筆
- 2B 鉛筆
- 調色油
- 印度橙、深鎘黃、
 深鎘紅、鈦白、
 淺藍、酞菁藍、中紫紅

所需技巧

- 透明畫法
- 溼中溼畫法
- 潑濺法

構圖草稿

完成畫作後將不會看見鉛筆痕跡。

用鉛筆輕輕描繪畫作的大概輪廓,畫出花瓶和花朵形狀的位置。此階段沒有必要畫出每朵花的細節。

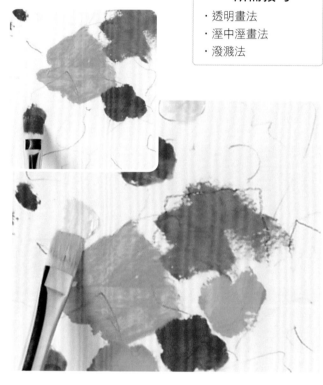

1 用印度橙和調色油畫第一朵花,接著用 6 號鬃毛平筆沾深鎘黃和調色油畫另一朵花。混合印度橙和深鎘紅畫較小的花,然後漸量地加入鈦白畫後面的花。

創作全過程

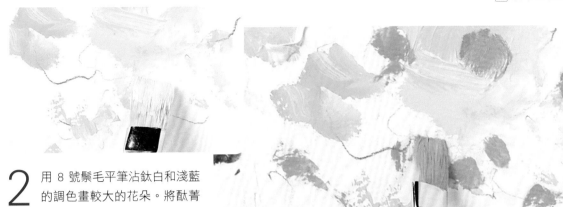

2 用 8 號鬃毛平筆沾鈦白和淺藍的調色畫較大的花朵。將酞菁藍加入剛剛的調色，用來畫較小區域。用中紫紅和鈦白調出帶有紫羅蘭的粉紅，畫小花朵以及前景藍色花朵的中心。

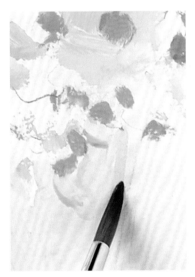

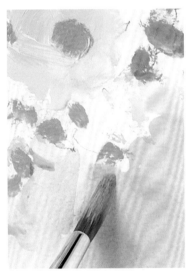

透明畫法

使用透明畫法時，要確認水沒有沾到任何白色顏料，確保顏料是透明的。

3 用透明酞菁藍和鈦白畫花瓶。接著用一支乾淨的筆刷，將畫紙左側靠近花朵的背景沾溼，然後以溼中溼畫法加上淺藍，柔化色塊邊緣。

4 繼續以溼中溼畫法，在接近花瓶的背景畫上淺藍色。接著從畫好的花束中挑選顏色，替背景畫上色彩。這裡選的是紫羅蘭混粉紅以紫紅混印度橙的調色，一樣採溼中溼畫法。

5 調合酞菁藍和淺藍，用來填補花束中的空隙；用 12 號圓筆表現葉子和葉莖；用 8 號圓筆沾淺藍畫橙色花朵的中心。

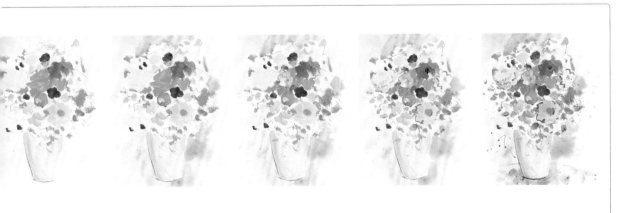

6 將淺藍和鈦白的調色再加入調色油,然後以透明畫法在花朵上疊色,稍微強化花朵的形狀。用相同技法描繪部分花朵的邊緣,讓花朵的形狀更明顯。

7 用酞菁藍和印度橙這組互補色調出的灰色畫花瓶底部。接著將調色油加入剛剛的調色,用來畫桌面那些陰影斑點。

8 用酞菁藍和淺藍畫斑點。用1號線筆沾灰色調色繪製葉莖,並在白色區域畫些小花朵的輪廓。用淺藍調色加上更多細長葉莖。

9 用酞菁藍畫亮橙色花朵的深色中心。為了平衡畫面,在花束下部用酞菁藍加上一些深色區域。然後用8號圓筆將酞菁藍彈灑在畫面上。

瓶中的花朵 ▶

因為採用迅速而隨性的手法,這幅花的畫作有著歡騰喜悅的特質。而畫作的留白部分,使白色畫紙與繽紛的色彩形成對比。

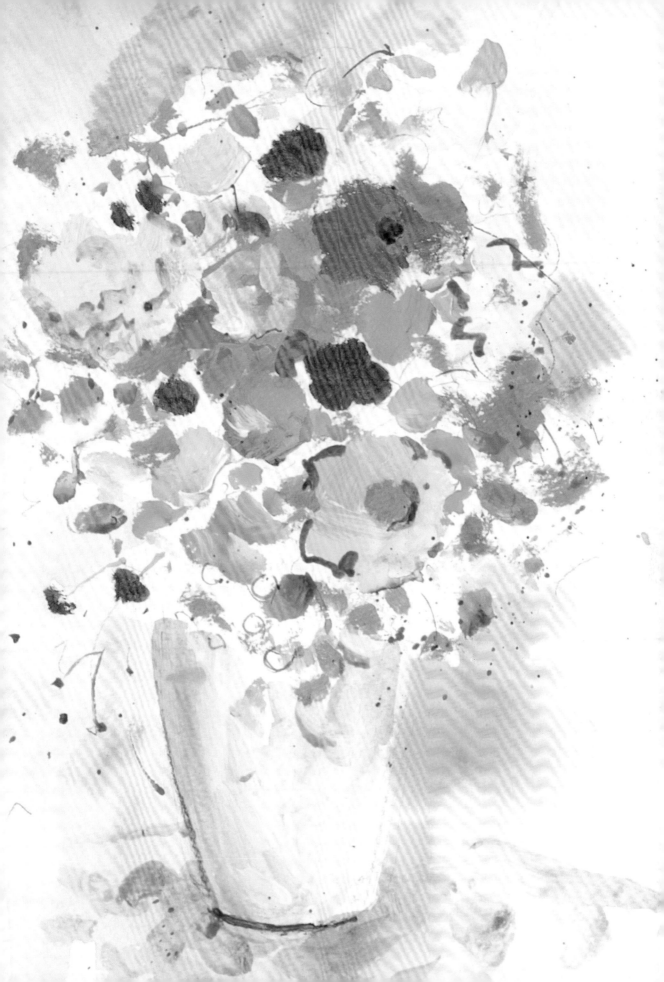

26 岩石海景

這幅有關海洋與岩石的作品，使用一系列類似色來產生和諧寧靜的印象。天空的群青色越靠近地平線越淡，藉此傳達出距離感。調色油加上藍色和綠色，構成海洋的基底色。等這層基底色乾燥後，再繼續運用這組調色去表現出海水的深度，最後再輔以一抹橘紅色的船旗吶喊而出，為此配色增添更多張力。

所需工具

- 冷壓水彩紙
- 8 號和 12 號圓筆、1 號線筆
- 2B 鉛筆
- 調色油
- 法國群青、酞菁綠、淺藍、鈦白、淺鎘紅、酞菁藍、淺耐曬黃、印度橙

所需技巧

- 溼中溼畫法
- 透明畫法

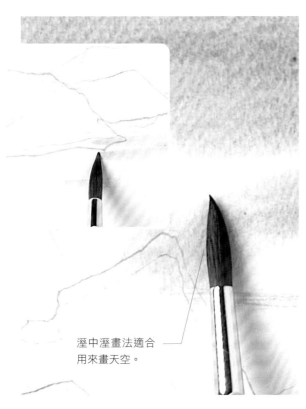

溼中溼畫法適合用來畫天空。

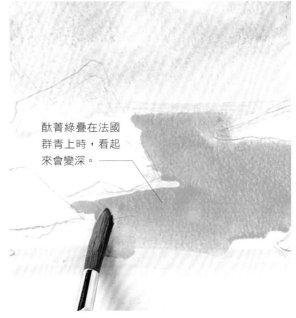

酞菁綠疊在法國群青上時，看起來會變深。

1 先用 2B 鉛筆構圖，再用一支乾淨的 12 號圓筆，以溼中溼畫法塗上法國群青。等顏色乾後，用法國群青輕拂出水平線。

2 用 12 號圓筆沾酞菁綠畫海洋。海洋越往下，顏料使用的水分越多，藉此表現出從上到下漸漸變淡的感覺。

創作全過程

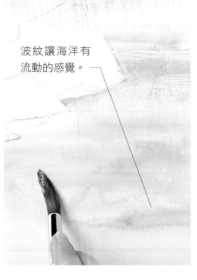

波紋讓海洋有
流動的感覺。

3 在畫面底部畫上酞菁綠的波紋，然後用淺藍調合鈦白，畫出海面上較高的波紋。在水平線加上一筆鈦白線條，使水平線漸漸模糊。

4 混合調色油、酞菁綠和鈦白，採透明畫法來畫海洋。畫底部時減少鈦白的量，使顏色看起來較濃。

5 用法國群青、淺鎘紅、淺藍和鈦白畫遠處的山丘，再加入一點酞菁綠畫左邊近景的山丘。

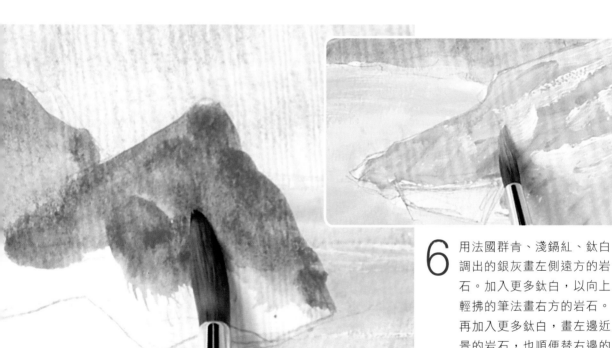

6 用法國群青、淺鎘紅、鈦白調出的銀灰畫左側遠方的岩石。加入更多鈦白，以向上輕拂的筆法畫右方的岩石。再加入更多鈦白，畫左邊近景的岩石，也順便替右邊的岩石加上幾筆。

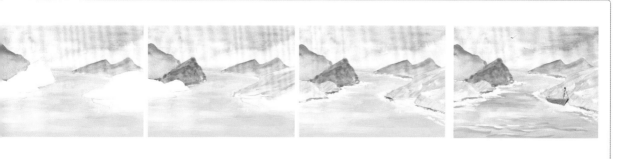

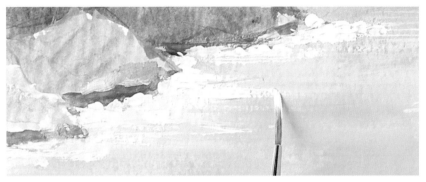

7 岩塊底部用 酞菁綠畫一條深色的線。用鈦白輕點厚塗出岩塊底部的白色海浪。用銀灰調色加入鈦白加深前景左側岩石。用 1 號線筆沾鈦白加上更多泡沫和亮點。

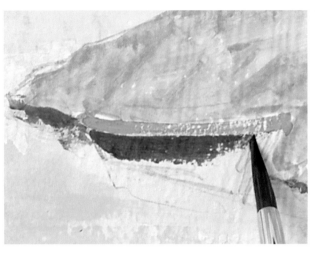

8 用酞菁藍和淺耐曬黃畫船身邊緣，船的側邊用法國群青，並在底部加上鈦白。離船身較遠的陰影及桅桿，則用法國群青和淺鎘紅表現。

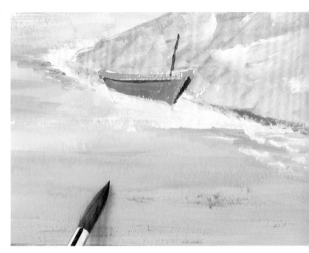

9 在海浪下方加上酞菁藍強調海浪線條，混合酞菁綠和調色油以透明畫法為海洋增加深度，在畫作底部加上法國群青和調色油。

利用堆疊來增加深度感。

10 在右邊天空加上更多法國群青。混合酞菁綠、淺鎘紅和法國群青，用 8 號圓筆在天空畫出三隻不同大小的海鷗。尺寸越小的海鷗看起來距離越遠。替剛剛畫出的線條加上鈦白。

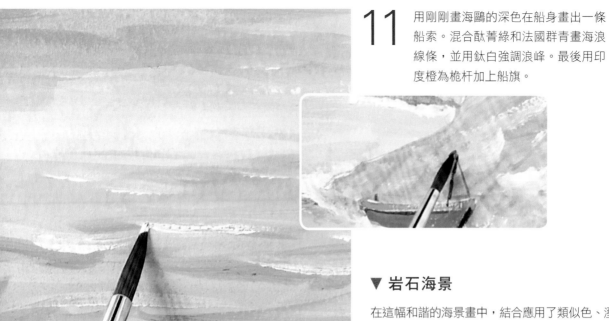

11 用剛剛畫海鷗的深色在船身畫出一條船索。混合酞菁綠和法國群青畫海浪線條,並用鈦白強調浪峰。最後用印度橙為桅杆加上船旗。

▼ 岩石海景

在這幅和諧的海景畫中,結合應用了類似色、溼中溼畫法和透明畫法,不但表現出海水的岩塊深度,同時也表現出底端泡沫無止盡的移動感。

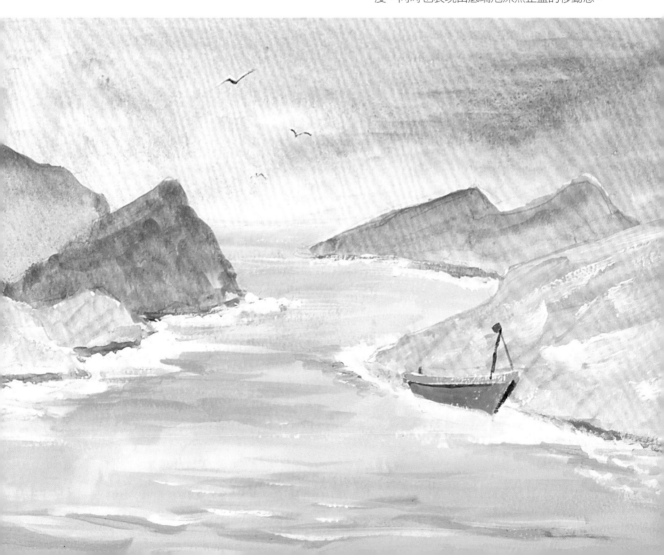

27 花園拱門

開滿花朵的花園是一場視覺饗宴，如果在構圖中加入一個人工造景，會更容易繪製。這幅撫慰人心的寧靜景色中，是以拱門和粗糙石牆作為結構重心，利用類似色與互補色來描繪花朵在石牆上恣意綻放的感覺。畫作背景採用較淡而不明顯的顏色來創造空間感。樹葉區域用海綿畫法來表現，而溼中溼畫法則替畫作營造出柔和而安靜的氣氛。

所需工具

- 具有紋理的裱板
- 8 號和 12 號圓筆、
 2 號和 10 號鬃毛平筆、
 1 號線筆
- 2B 鉛筆或炭條
- 海綿
- 調色油
- 淺耐曬黃、鈦白、二氧化紫、酞菁綠、淺藍、淺鎘紅、酞菁藍、深鎘黃、印度橙、深鎘紅、中紫紅、法國群青

所需技巧

- 海綿上色法
- 溼中溼畫法

類似色

類似色之間天生就是互相協調的顏色，可用來營造畫作的情緒。上圖是利用暖黃、橙和紅來加強花朵光彩奪目的感覺。

1 先用 2B 鉛筆或炭條構圖，再用 12 號圓筆調合淺耐曬黃和鈦白來畫天空。將二氧化紫加入調色並融合到天空。

2 將酞菁綠和二氧化紫混合並加入一點鈦白，用 12 號圓筆畫牆後的樹葉。用海綿沾同樣的調色，輕點並塗抹樹葉，使其變得模糊。

創作全過程

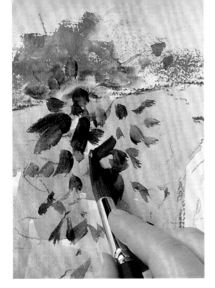

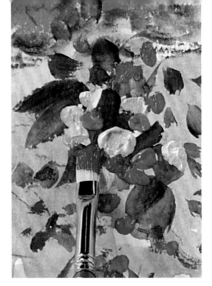

3 用淺藍、二氧化紫和一點淺鎘紅塗抹石牆。用酞菁綠加入調色來畫牆上的樹葉。深色樹葉則用酞菁綠和酞菁藍來表現。用淺耐曬黃畫較淺的葉子。

4 用淺耐曬黃和二氧化紫畫拱門。用酞菁綠和二氧化紫的調色，以溼中溼畫法畫樹葉，並等顏色乾燥。將剛剛畫樹葉的調色加上淺藍，用 1 號線筆畫樹的線條。

5 用二氧化紫和酞菁綠畫牆的陰影和石頭。分別用深鎘紅與鈦白的調色、印度橙、深鎘黃和印度橙的調色、淺鎘紅及深鎘紅加上各種顏色的花朵。

6 用深鎘黃畫前景，接著用淺藍和鈦白的調色繼續畫。在中景的地方用厚重的深鎘黃和鈦白輕點出花朵。

7 以 12 號圓筆，用加入較多水分的中紫紅來表現右邊的花朵。混合酞菁綠和淺藍來表現樹葉。用中紫紅和鈦白輕輕點畫不透明的顏色來強調立體感。

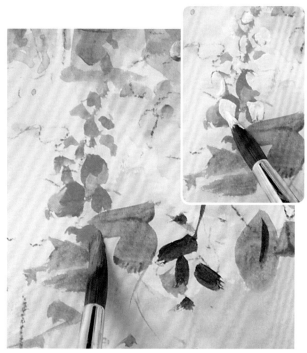

8 用淺耐曬黃和酞菁綠加水的調色畫葉片。將淺鎘紅加入剛剛的調色畫右邊的葉片。用法國群青和鈦白畫花朵，加上鈦白的點點，等畫乾燥。用法國群青加上調色油後，畫上點點。

9 先將左邊前景沾溼，再用酞菁綠和酞菁藍的調色，採溼中溼畫法來畫花朵。用中紫紅、鈦白及淺藍的調色，繼續畫出更多花朵。移至畫面右邊，用深鎘紅和淺鎘紅畫出其他花朵。

10 以 1 號線筆，用酞菁綠與淺藍的調色表現葉片和葉莖。用深鎘紅描繪牆下的細節。用二氧化紫和酞菁綠的調色畫左手邊黃色花朵後方的陰影。用淺藍和鈦白的調色柔化黃花的邊緣。右手邊黃花上疊加水狀的酞菁綠。

花園拱門 ▶

這幅描繪出金黃色的天空下，鮮豔夏日花朵在中性色石牆上曬著日光的景色。構圖上引領著視線穿越拱門，進入想像之地。

壓克力畫的光線運用

Light with Acrylics

規畫你的光線：

用光線來定義形狀、

顏色和表現形式。

操作光線

你運用光線的方式，對畫作有著決定性的影響。光線的方向，無論是來自物體的後方、前方或側方，都會影響視覺觀感的顏色、細節和紋理。光線也會左右情境。人造光線比較容易掌控，例如：檯燈或是蠟燭；自然光則會不斷地變化，諸如光的品質或是方向。所以，如果採用自然光，請盡量在特定時段內作畫，以避免變化中的光線條件影響了你的畫作。

光的方向

物體的外觀，會因光源方向的不同而有所差異。逆光（背光）會產生富戲劇性、輪廓清楚的外型，但看不見多數表面紋理；順光會使物體變得清楚明亮，顏色、形態和紋理清晰可見；側光會讓物體充滿立體感。物體的顏色、圖案和紋理雖然看得見，但並非畫作重點，明暗的相互作用才是最重要的著墨點。

逆光

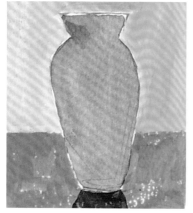

逆光強調出花瓶的剪影和垂直投影。

順光

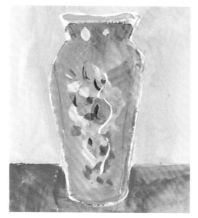

順光展現出花瓶的裝飾和形狀。

側光

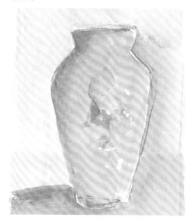

側光呈現出花瓶的立體感。

人造光

在室內畫畫時，你可以利用人造光控制照射於物體的光線。準備一盞可調式桌燈，方便隨需求調整想要的光源方向。改變桌燈的位置，還可完全改變物體的外觀，例如投射出陰影或是強調不同區域。

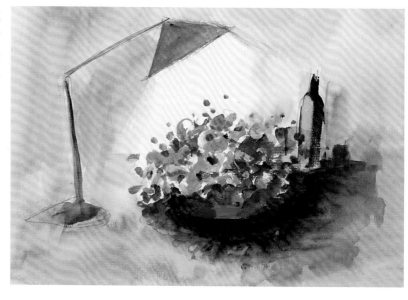

從頂部打光的靜物畫　在這個設定中，可調式桌燈的光線從正上方直射在花朵上，突顯花朵繽紛的顏色。瓶子側邊則接受了擴散的光線，沒有直接照到光線的區域則籠罩在陰影裡。

自然光

景色會隨著日出與日落的光線而改變。傍晚的光線和晨間的光線迥然不同,能夠徹底改變一幅畫作的重點、形態和構圖。明暗細節、顏色及顏色間的關係,整天都持續在改變,也會隨著天候季節而變化。觀看風景時要留心光線變化,用你的觀察力協助捕捉大自然的魔幻時刻。

晨光營造出柔和安靜的顏色。

樹幹的細節隱約可見。

清晨的樹 清晨的光線讓樹幹和大地的顏色顯得溫和而自然,表面的細節隱約可見。當太陽升起時,顏色會增強,而更多的細節會因順光而越來越清晰明亮。

傍晚光線使天空呈現一片金黃。

逆光使樹幹的細節消失,樹的形狀成為映襯天空的剪影。

黃昏的樹 太陽在樹後落下,使天空呈現微微發光的金黃色。逆光將樹和前景變成紫羅蘭綠的剪影,樹葉和樹幹的自然顏色減少。在蒼白天空的襯托下,樹木盤根錯節所構成的複雜線條,看起來特別清楚明顯。

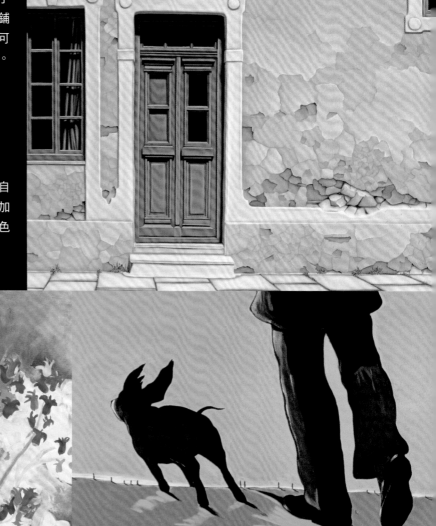

藍牆與紅門 ▶

這幅構圖中強烈的順光，展現了
門、窗和窗簾的所有細節，地面鋪
石的圖案線條和牆上的紋理清楚可
見，光線賦予這幅畫戲劇性印象。
Nick Harris

▼ 藍鐘草和黃花

筆直的順光彰顯出花朵與葉片的自
然顏色。花瓶的圖案和背景則增加
了顏色的豐富性。厚彩顏料使顏色
看起來更強而有力。*Sophia Elliot*

▲ 前往賈斯特鎮的路上

側光戲劇化地突顯出畫中主要形體－狗和人腳的堅硬邊緣
線條，也讓中間色和深色的形態變得明顯。狗耳朵的輪廓
在單調的藍色天空下，顯得非常明顯。*Marjorie Weiss*

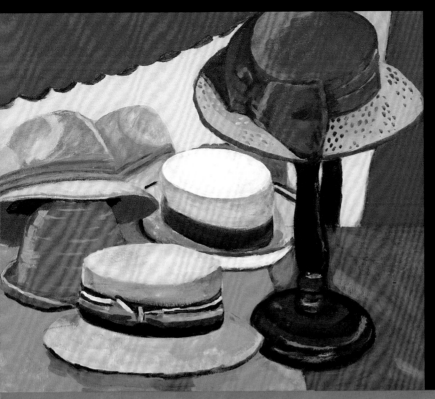

◀ 帽子

女帽店內的靜物，在人造光的照射下，焦點集中在布料的顏色和紋理。草帽的編織紋變得明顯，和閃閃發光的紅色裝飾緞帶形成對比。*Rosemary Hopper*

▼ 溫切爾西的日落

日落產生的逆光，替這幅畫增添戲劇性張力。近距離的剪影使用了厚重的深色，水平線上空的粉紅橘條紋，在冷色調的藍色條紋間閃閃發光。*Christopher Bone*

28 窗台上的洋梨

背光會產生剪影效果，就像這幅畫中窗台上引人注目的三顆洋梨，在藍色加紫羅蘭的天空背景襯托下，邊緣堅硬的線條顯得非常有戲劇張力。洋梨的線條被精準地描繪出來，果實的柄成為引導視線的工具，引領看畫者穿越構圖。洋梨的位置與彼此間的空間關係，對畫面的平衡有著重要的影響。洋梨和下方窗台塗上層層發光透明的黑色，光線打在窗台上所產生的明亮細線，與濃厚的黑色形成對比。

所需工具
- 畫布板
- 8 號和 12 號圓頭、12 號榛形筆、2 號鬃毛平筆、1 號線筆
- 遮蔽膠帶、調色油、粉筆
- 酞菁藍、中紫紅、鈦白、淺藍、深鎘黃、深鎘紅、酞菁綠、淺耐曬黃

所需技巧
- 混色法
- 硬邊技法
- 黑色混合畫法

1 用遮蔽膠帶將窗框貼住。將酞菁藍、中紫紅、鈦白混合後，塗滿天空。加入更多鈦白，然後重疊塗在剛剛的顏色上。再用淺藍及逐漸增加的鈦白，以重疊筆法一直往下畫。

2 將剛剛的調色加入深鎘黃，調出淡綠色，畫在藍色下方，並且讓兩個顏色產生自然的漸層效果。漸次加入鈦白並往下刷塗。最後再加入中紫紅，調和出帶點暖調的灰色，塗抹在天空的最下緣。

創作全過程

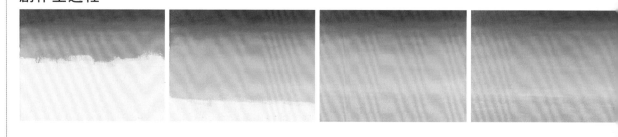

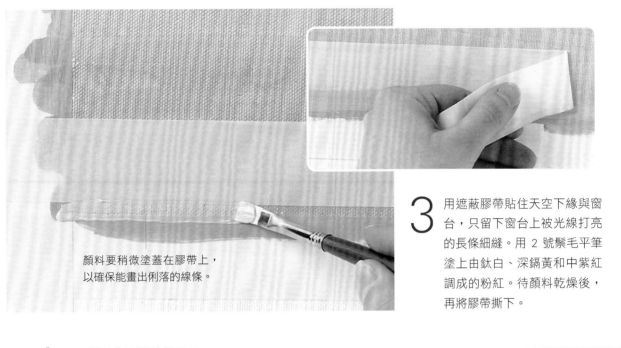

顏料要稍微塗蓋在膠帶上，
以確保能畫出俐落的線條。

3 用遮蔽膠帶貼住天空下緣與窗台，只留下窗台上被光線打亮的長條細縫。用 2 號鬃毛平筆塗上由鈦白、深鎘黃和中紫紅調成的粉紅。待顏料乾燥後，再將膠帶撕下。

4 用膠帶貼住剛剛繪製的粉紅線條。用深鎘紅加調色油塗在窗台上，再用酞菁藍加調色油疊上去，之後用酞菁綠加調色油再疊上去。等顏料全乾，再撕下膠帶。

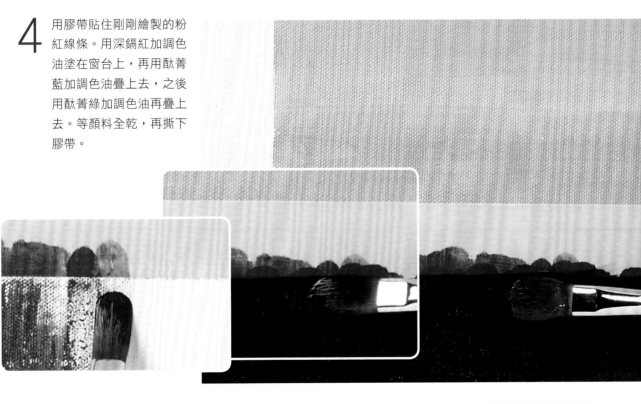

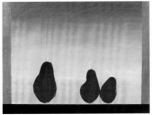
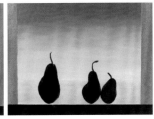

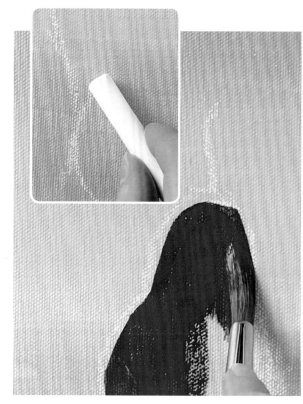

6 用白色粉彩筆畫出洋梨的輪廓,再用 12 號圓筆沾深鍋紅塗滿梨子。梨子所在的窗台上也塗點深鍋紅,使洋梨看起來像是立在那裡。替洋梨上色時,筆刷要沾飽顏料,使塗刷時所需的筆畫盡可能減少。

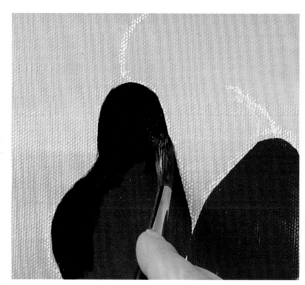

5 窗框邊緣貼上膠帶,用 12 號榛形筆沾中紫紅塗在窗框上,再用淺耐曬黃加調色油疊在剛剛的中紫紅上。

7 將酞菁綠加調色油塗滿每顆梨子。換 8 號圓筆,用相同顏色塗抹洋梨的邊緣,再於每顆梨子下方略微上色,表現出窗台上反射的色彩。

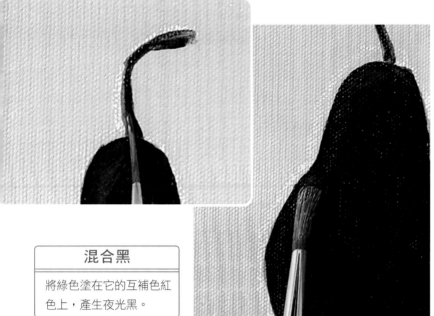

8 用 1 號線筆沾深鎘紅和酞菁綠的調色畫洋梨的柄，用 8 號圓筆沾酞菁綠和淺耐曬黃的調色來表現洋梨細微的反光。最後再用乾淨的溼筆刷去粉彩痕跡。

混合黑
將綠色塗在它的互補色紅色上，產生夜光黑。

▼ 窗台上的洋梨
巧妙運用遮蔽膠帶，可協助繪製出堅硬線條與柔和暈塗的對比效果。再加上光線的明暗對比，使這幅畫讓人印象深刻。

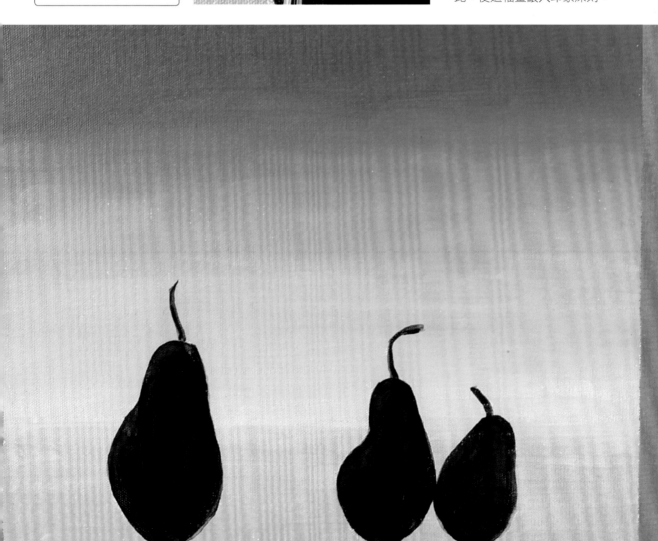

29 花叢裡的貓

這幅畫是畫在一張棕色紙板上,描繪的是一隻表情神祕的貓靜坐在花叢裡。這幅畫沒有明顯的陰影,因為光源是來自前方。光照亮了貓,讓眼睛、鼻子、嘴巴和鬍鬚等細節因而顯露出來。用乾筆法與薄塗法表現出貓咪毛髮的質感。紙板局部留白與自然的線條,為這幅畫增添動感與生氣。

所需工具

- 硬紙板
- 6 號和 10 號鬃毛平筆、8 號和 12 號圓筆、1 號線筆
- 調色油
- 淺鎘紅、淺藍、酞菁藍、深鎘紅、中紫紅、鈦白、法國群青、酞菁綠、深鎘黃

所需技巧

- 乾筆法
- 線筆的運用
- 薄塗法

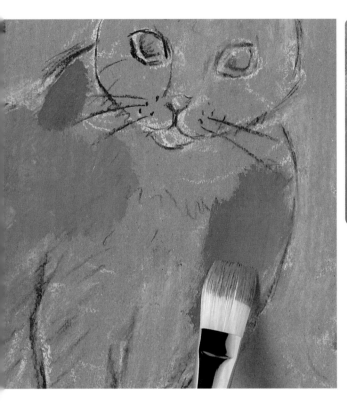

1 用白色粉彩筆和炭筆素描構圖。用 10 號鬃毛平筆沾淺鎘紅和淺藍調出的淺灰來畫貓。用力將顏料塗在大片區域。

2 用酞菁藍、淺鎘紅、深鎘紅調出深灰,用 8 號圓筆畫貓的輪廓線。加入更多深鎘紅,用乾筆法表現貓毛上的斑紋。

創作全過程

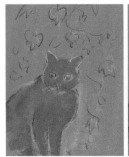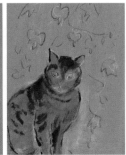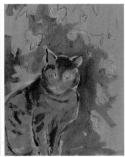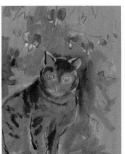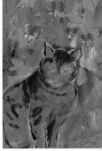

3 用酞菁藍與淺鎘紅加水調色，塗部分的背景。用中紫紅畫花朵，在顏料未乾之前加入鈦白，調出較淡的粉紅。較小花朵用中紫紅和鈦白。另加入淺鎘紅增加變化。

4 天空用 10 號鬃毛平筆，塗上酞菁藍、淺鎘紅和鈦白的調色。用法國群青和鈦白的調色增加變化性。繼續用這兩種調色打亮天空區域。

5 用酞菁綠畫葉子。混合淺鎘紅與酞菁綠調整葉子的顏色。為了增加更多變化，分別用深鎘黃與鈦白表現反光的部分。

6 調和法國群青和鈦白來畫背景，並界定出葉子的輪廓。用酞菁藍、淺鎘紅與深鎘紅的調色畫出花朵與葉子的輪廓線。部分輪廓線留白，讓畫面更生動鮮明。

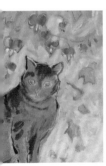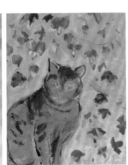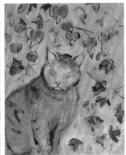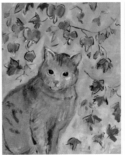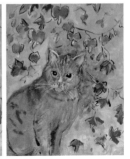

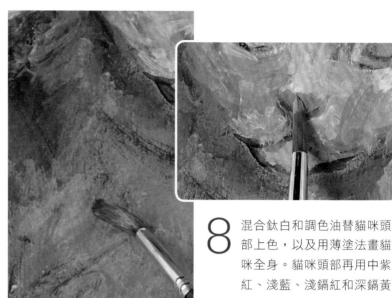

7 用 1 號線筆沾鈦白替樹葉加上線條，再沾一點中紫紅疊更多線條在鈦白上。

8 混合鈦白和調色油替貓咪頭部上色，以及用薄塗法畫貓咪全身。貓咪頭部再用中紫紅、淺藍、淺鎘紅和深鎘黃增加溫暖的感覺。用中紫紅和鈦白點出貓咪鼻子。

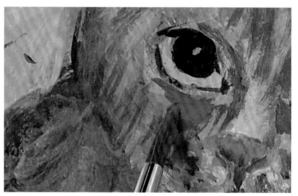

9 用深鎘黃、酞菁綠和鈦白的調色表現貓咪眼睛的虹膜。瞳孔的地方則用酞菁藍和淺鎘紅的調色來表達，接著用 1 號線筆沾同樣顏料畫眼睛的輪廓。

10 用中紫紅、淺鎘紅和鈦白調出暖色，用 12 號圓筆來表現貓咪頭部，再用酞菁藍和一點點淺鎘紅來加深背景。

11 用 1 號線筆沾鈦白快速畫出貓咪鬍鬚。混合法國群青和一點鈦白來畫天空。

花叢裡的貓 ▶

這幅畫中，簡單的藍色天空背景、紙板局部的留白、乾筆法表現的貓毛，與用線筆以生動筆觸表現的貓咪鬍鬚、花朵和葉子，形成有趣的對比。

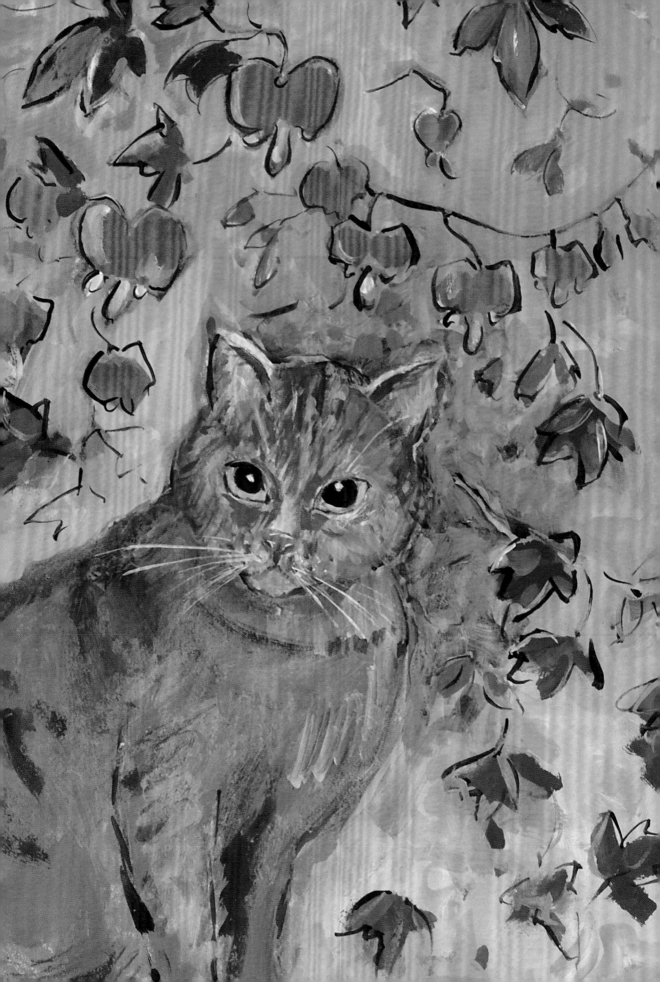

30 灑滿陽光的室內

這幅描繪室內的畫，主要光源來自窗戶，窗外光線照亮了窗台上透明的玻璃物品，使房間內不透明的飾品沉入暗影，平滑的桌面閃耀著反射光線。藉由一種叫厚塗法的畫法來堆疊厚彩，呈現出立體感。壓克力顏料乾得很快，所以能迅速地在厚彩上添加顏色。在上透明顏料前，厚厚塗上纖維膏有效地表現出鏡子與櫃子把手上的鍍金。

所需工具

- 畫布板
- 8 號和 12 號圓筆、2 號和 8 號鬃毛平筆、1 號線筆
- 纖維膏、調色油
- 印度橙、酞菁藍、鈦白、法國群青、深鎘黃、淺鎘紅、深鎘紅、中紫紅、淺耐曬黃

所需技巧

- 陰影顏色
- 透明畫法

用 2 號鬃毛平筆定義輪廓。

1 用印度橙、酞菁藍、鈦白和纖維膏調出灰色。用 8 號鬃毛平筆厚塗在鏡子周圍的牆面。加入更多鈦白，塗在畫的最左邊。

2 在剛剛的灰色加入更多印度橙，用來畫櫃子上方，再加入更多酞菁藍和鈦白畫櫃子前方。用酞菁藍和印度橙的調色畫抽屜輪廓線，櫃子其餘部分用印度橙、酞菁藍和鈦白的調色填滿。

創作全過程

3 將灰色調色加入鈦白畫窗台下方及右邊的牆面陰影。天空用 12 號圓筆，塗上法國群青和鈦白的調色。在剛剛調好的藍調色加入印度橙和鈦白，用來畫光線。

光源塑造一幅畫的感覺和意境。

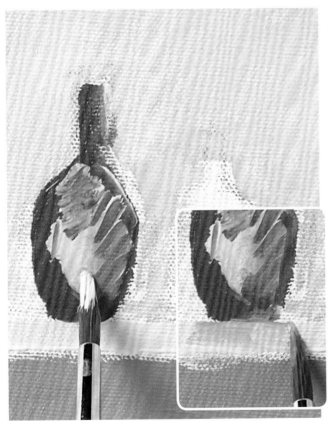

4 用鈦白加入一點點深鎘黃來畫窗框。用淺鎘紅畫左邊的瓶子，用鈦白畫瓶子上閃耀的光線，再用兩個顏色表現反射的光線。法國群青加調色油，畫第二個瓶子和它的反射光線。

5 用酞菁藍和淺鎘紅畫第三個瓶子，加入調色油之後畫瓶子的反射光線。用深鎘黃畫第四個瓶子，用鈦白表現透出的光線。用酞菁藍和淺鎘紅畫第五個瓶子，加入調色油來畫陰影。

6 用深鎘紅畫出書架上層最左邊的書，用深鎘紅和鈦白的調色畫書旁的箱子，書架則用灰色。用深鎘黃、法國群青、酞菁藍和鈦白所混成的調色，以及深鎘紅混合法國群青等顏色來表現書本。

7 用酞菁藍和鈦白的調色畫出書架下層的第一個檔案夾，第二個檔案夾用深鎘黃，其餘三個檔案夾用兩者的調色。最底層的雜誌用酞菁藍和深鎘黃的調色，有些用淺鎘紅。

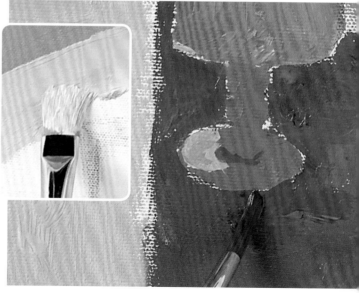

8 用中紫紅混合纖維膏畫燈罩，光線照到的地方加入鈦白。燈座用酞菁藍和中紫紅的調色，用鈦白畫反射的光線。

9 用中紫紅、深鎘黃和鈦白畫桌面上的反射光線，桌面其餘部分則用深鎘紅、酞菁藍、中紫紅、深鎘黃和鈦白。

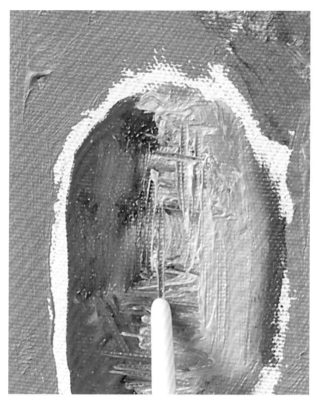

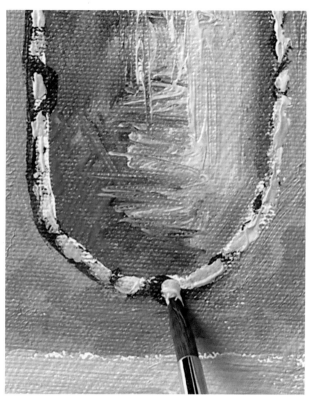

10 鏡中的深色反射光線用酞菁藍加入調色油，淺色反射光線則加入鈦白。將深鎘紅加入兩種調色增加變化。用筆刷的握桿以刮劃方式表現反射的光線。

11 用酞菁藍和淺鎘紅的調色畫牆面陰影。用酞菁藍和深鎘紅來表現框上的陰影。用 8 號圓筆沾深鎘黃、淺耐曬黃和纖維膏的調色畫金色的框。

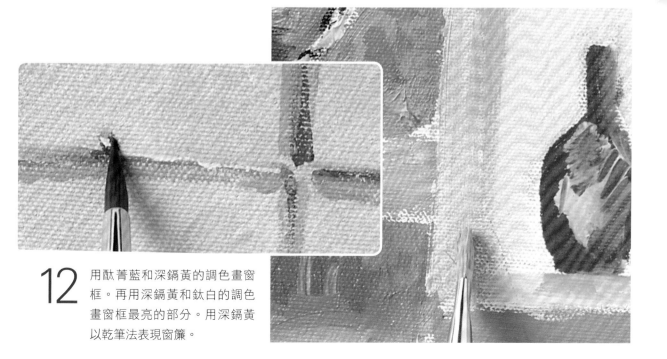

12 用酞菁藍和深鎘黃的調色畫窗框。再用深鎘黃和鈦白的調色畫窗框最亮的部分。用深鎘黃以乾筆法表現窗簾。

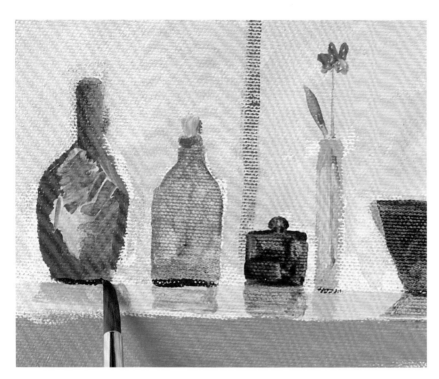

13 用酞菁藍和淺耐曬黃的調色畫花莖，用印度橙畫花瓣，用酞菁藍和淺鎘紅在每個瓶子底部加上深色線。在紅色瓶身上加上綠色筆觸，在藍色瓶子頂部加上印度橙和深鎘黃的調色。

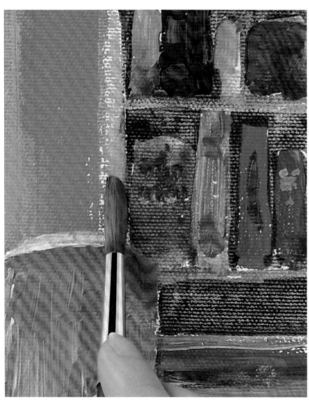

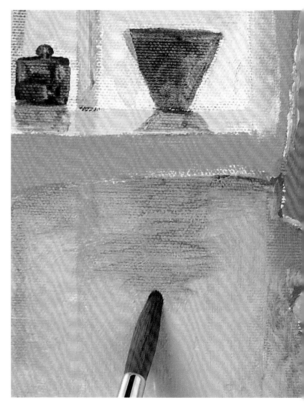

14 書架背板用酞菁藍、淺鎘紅和調色油的調色。用互補色—印度橙、綠色調色和中紫紅在書上加上字母。用法國群青和鈦白的調色畫出書櫃的垂直邊線。

15 用酞菁藍、深鎘紅和調色油的調色畫窗簾後的陰影。用淺耐曬黃加調色油替桌子上色。桌面的陰影則用酞菁藍、深鎘紅與調色油來上色。

16 用酞菁藍畫櫃子的把手，再加一點印度橙與纖維膏的筆觸。用深鎘黃、淺耐曬黃和纖維膏的調色加上亮度。將深鎘紅加入調色油，以透明畫法替櫃子和桌子左側的陰影上色，讓顏色產生柔和自然的明暗變化。

▼ 灑滿陽光的室內

在這幅畫中，可看到光線對一幅畫所能產生的戲劇性影響。光線從窗戶灑進來，照亮畫面正中間的三分之一構圖，對比出左右兩側較暗的區域。層層堆疊的透明顏色，有效地表現出發亮的桌面、多彩的陰影和反射光線的區域。

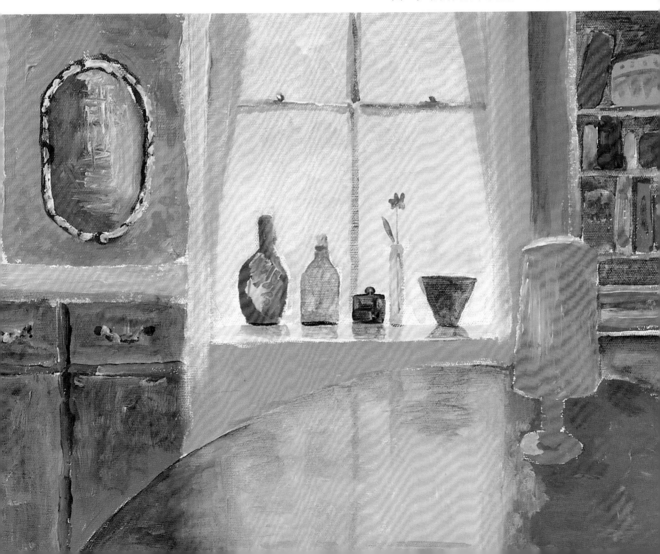

用壓克力顏料表現深度

前景使用
暖色和較大的形狀
來表現深度。

創造深度感

在你的畫裡賦予深度的印象,是一種邀請觀看者進入畫中的方法。創造深度的方法有三種:顏色、比例及線性透視。紅色與橙色這些暖色,能使主題有往前突顯的前進感,而像是藍色這類冷色,則視覺上有後退感;同一個物體,擺放在前景看起來會比較大,擺在遠處則顯得較小;了解透視法則,也能幫助你替畫作營造深度感。

暖色與冷色

顏色能用來創造畫的深度感。右圖以紅、綠、藍帶來說明顏色的遠近感。暖色的紅是強勢的顏色,給人往前進的印象;冷色的藍,看起來則是往後退,所以常用來表現位於遠處的印象;既非暖色亦非冷色的綠,則感覺位於紅的後面、藍的前面。

冷色的藍色看起來有後退的感覺。

紅色是熱情強勢的顏色,看起來有往前進的感覺。

顏色透視

物體顏色會因為和你之間的距離而改變,這是因為大氣條件因素,影響著我們看到的顏色。距離近的顏色看起來強烈而溫暖;距離遠的顏色比較暗、輪廓較不明顯,色調帶有冷色的藍。你可以利用對顏色透視的了解,來創造畫裡的深度。

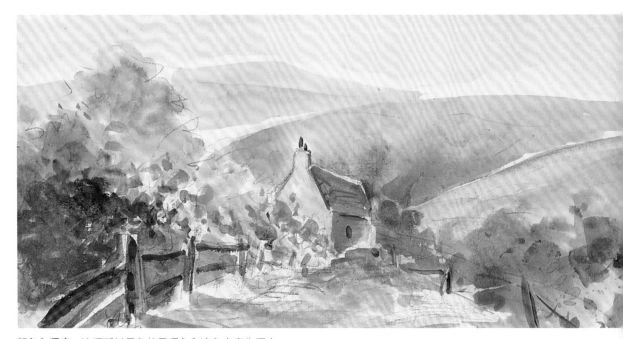

顏色和深度 這幅鄉村景色使用暖色和冷色來產生深度感。籬笆和樹葉用暖色來表現,產生往前且距離較近的印象,遙遠的山丘顏色則是柔和藍和紫羅蘭灰。

比例和線性透視

深度感可以用比例和線性透視來達成。物體退縮至遠處看起來比較小，這就是比例。例如，這幅素描中的一排房屋，前面的房子看起來比遠處的還要大。透視法則對創造深度感也很有幫助。現實中相互平行的線，看起來會在遠處的水平線上交會於一點。在這幅街景構圖中，可明顯看出此交會點落在視覺消失點上。

初期草圖

屋頂向下往遠處傾斜。

街道線條在視覺消失點上聚合。

完成作品

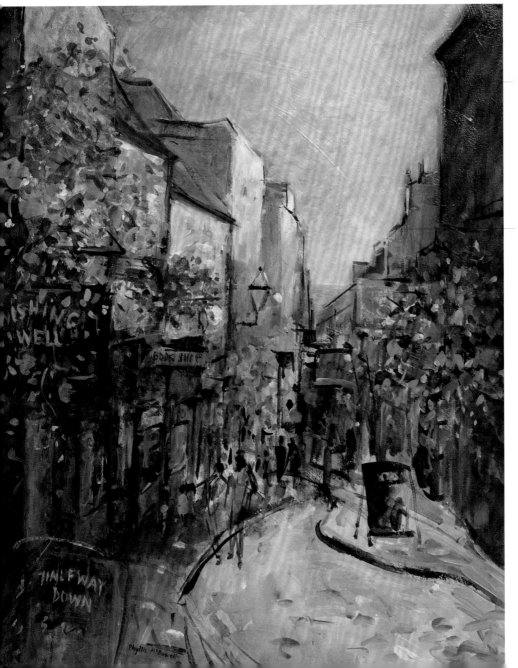

強烈溫暖的顏色和大比例，將這棟建築物的側邊帶到前景。

遠處的建築物看起來像是聚合在一起，冷色更加強了深度感。

比例和線性透視 這幅畫裡的平行線條看起來像是聚合在一起。街道上的建築物越往遠處，尺寸越小，街道上的花籃、行人和店家招牌，也隨著畫面的深度變得越來越小，越來越模糊。

作品賞析

創造一幅畫的深度感，需要正確地整合運用顏色、比例和透視。

▲ 河邊野餐

這幅歡樂家庭野餐經過精心構圖，所以視線很容易被引導入畫面。鄰近草地上的人，比在水中的人看起來大，而且野餐墊用紅色，使其看起來更靠近觀畫者。*Luke Martineau*

綠門 ▶

經過巧妙安排後，這個由樓梯與門所構成的 Z 字型對角線，引領著我們穿越這個被框住的空間。視線剛開始會落在最主要的橘色層板，再來是綠色的門，最後停留在往內縮的藍色牆面。*Ray Spooner*

◀ 艾薩克港的漁夫

前景的岩塊與遠處的岩塊相較之下，輪廓顯得更清晰、更強烈和更大。沙地隨著距離變遠而變得淡且柔和。距離使得山丘上的房子看來是藍色的。*Wendy Clouse*

▼ 從乾草市場往國家畫廊

這幅忙碌街景使用單點透視來表現深度感。相較於遠處的路邊石，前景的路邊石更被強調，建築物隨著距離拉遠而顯得變小、變擠。*Nick Hebditch*

▲ 普羅旺斯花市

花朵和裝花的容器，越往遠方轉角處變得越小。展示於前景的花，看起來輪廓更明顯、形狀更大更強烈。*Clive Metcalfe*

◀ 古老的公路

這幅鄉村景色使用了線性透視來表現深度感。道路隨著距離變窄然後消失在遠處。位於前景的籬笆、柵欄門和電線桿，看起來較大且顏色較深。遠方的建築物縮小在柔和的藍灰色當中。*Clive Metcalfe*

31 日落時分的運河

要畫出一幅別具情調且光彩奪目的日落時分景象，並沒有想像中那麼困難。為了創造出這幅畫的情境主調，先用暖黃色將整張畫紙塗滿作為基底。然後用透明柔和的橙色，以漸層方式塗畫在頂部三分之一的地方，創造出天空退居於遠處的感覺。在畫的底部大膽用水平筆觸堆疊顏色，將黃色融入粉紅色及紅色。用乾筆法及柔和海綿上色法描繪遠處的樹木及其倒影，再用深色描繪細節，使前景成為焦點。

所需工具

- 壓克力紙
- 10 號鬃毛平筆、8 號與 12 號圓筆、1 號線筆
- 海綿、抹布、牙刷
- 20 號畫刀
- 調色油
- 深鎘黃、鈦白、中紫紅、淺藍、酞菁綠、淺鎘紅、酞菁藍、淺耐曬黃、深鎘紅

所需技巧

- 倒影的畫法
- 刮塗法
- 乾筆法

温暖的背景顏色營造出這幅畫的氣氛。

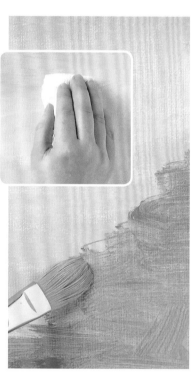

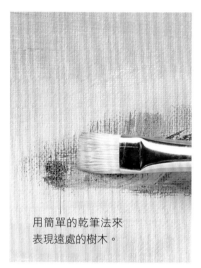

用簡單的乾筆法來表現遠處的樹木。

1 用 10 號鬃毛平筆用力塗上深鎘黃和鈦白的調色打底。越往下加入越多鈦白，接近畫作底部時，再逐漸加入更多黃色，使顏色回到原本的濃度。

2 混合中紫紅和淺藍調出紫色，塗在天空的部分，並用抹布將紫色暈染柔化。用淺藍、中紫紅和深鎘黃所構成的調色，從右至左畫出底部的水。

3 混合酞菁綠、淺鎘紅，以乾筆法畫出右邊的樹。用中紫紅和酞菁綠，以乾筆法畫出左右兩側遠距離的樹。最後再用酞菁綠及淺鎘紅調出的綠色，畫左邊深色部分。

創作全過程

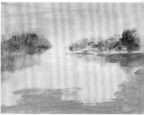

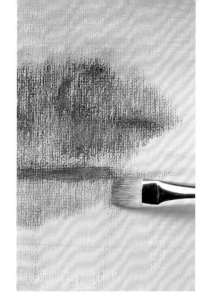

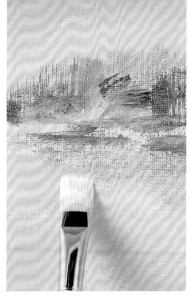

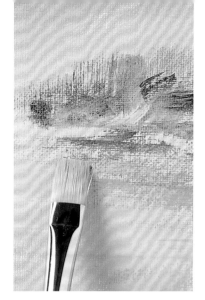

4 混合中紫紅和淺藍畫更遠處的樹。用酞菁藍和中紫紅的調色畫樹的倒影。用酞菁綠和淺鎘紅增加陰影的形體。

5 以垂直方向的筆觸將鈦白輕輕畫在陰影上，表現出水面的感覺。在前方的水面塗上深鎘黃，筆觸避免與其他顏色混在一起，讓這個區域有往前的感覺。

6 以薄塗法在右邊的水面加上中紫紅、淺藍和鈦白的調色，表現出閃閃發光的水面。用酞菁綠和淺耐曬黃的調色，替水面加上更多的倒影。

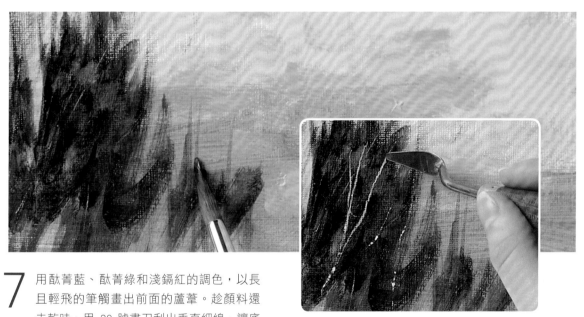

7 用酞菁藍、酞菁綠和淺鎘紅的調色，以長且輕飛的筆觸畫出前面的蘆葦。趁顏料還未乾時，用 20 號畫刀刮出垂直細線，讓底下的顏色顯露出來。

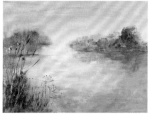

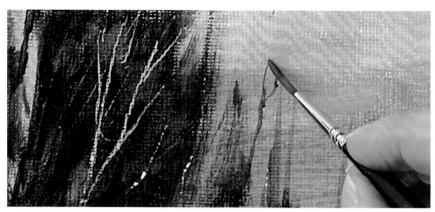

8 用 1 號線筆沾步驟 7 調出的綠色，畫較細的蘆葦和牛荷蘭芹。用鈦白和中紫紅的調色，畫較遠處的細線。

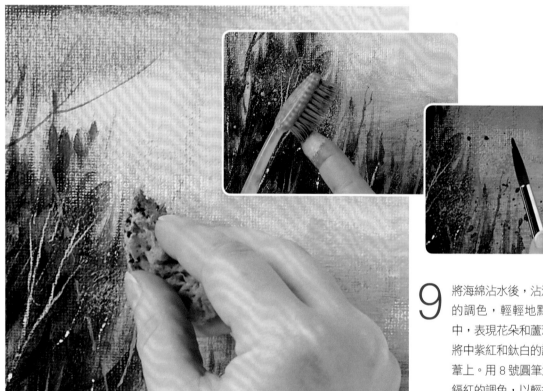

9 將海綿沾水後，沾淺藍和酞菁藍的調色，輕輕地點畫在蘆葦群中，表現花朵和蘆葦殼。用牙刷將中紫紅和鈦白的調色彈濺在蘆葦上。用 8 號圓筆沾酞菁藍和淺鎘紅的調色，以輕拍畫筆的方式濺灑出更明顯的色斑。

10 為了讓水面更有質感，繼續以條條分明的筆觸，在前景的水面疊上中紫紅和鈦白的調色，在中間的水面疊上深鎘黃和檸檬黃的調色。接近水平線的水面則用鈦白和淺藍的調色，藉此表現出遠近層次。

12 用 1 號線筆沾酞菁藍與淺耐曬黃的調色，畫上一些高高的蘆葦。調和中紫紅和鈦白，用 8 號圓筆的筆尖畫花朵。

11 酞菁綠加調色油，畫出水平線上的樹葉與倒影。用淺鎘紅和一點點酞菁藍來表現河岸邊。用酞菁綠和深鎘紅塗在右邊的綠色上，使綠色略為淡化。

▼ 日落時分的運河

將接近水平線的顏色淡化，創造出空間感和後退感。不同層次的綠色樹葉，則具有強化溫暖橙色的作用。

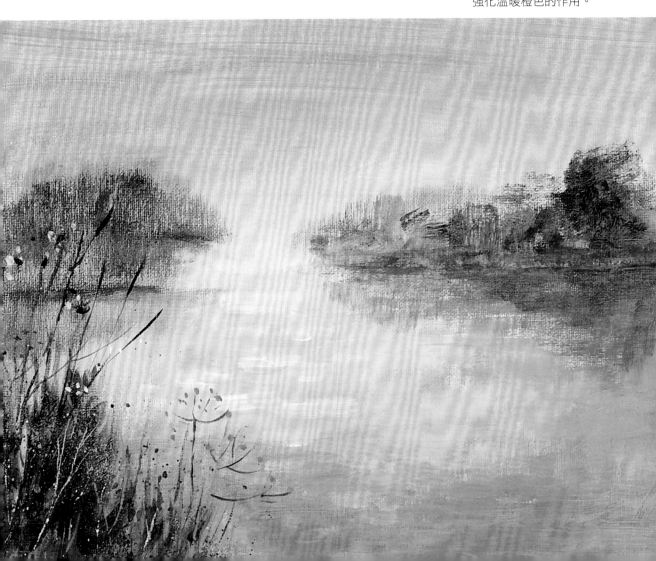

32 蒸汽火車

這幅往觀畫者方向行進的蒸汽火車，展示出戲劇性的透視感。明顯交會的平行鐵軌營造出深度感。火車越往遠處看起來越小，並逐漸消失在橋下。乾筆法的使用以及旋轉盤繞的蒸汽，則表現出速度與動感。前端緩衝器的紅色是最主要的顏色，所以謹慎地利用三分法則來決定它的位置。橋墩的形狀則成功將觀畫者的視線引導回畫面。

所需工具

- 冷壓水彩紙
- 8 號和 12 號圓筆、
 2 號鬃毛平筆、1 號線筆
- 20 號和 22 號畫刀
- 調色油、纖維膏
- 二氧化紫、酞菁綠、
 淺耐曬黃、法國群青、
 鈦白、印度橙、酞菁藍、
 深鎘紅、淺鎘紅、深鎘黃

所需技巧

- 畫刀的運用
- 創造紋理
- 刮塗法

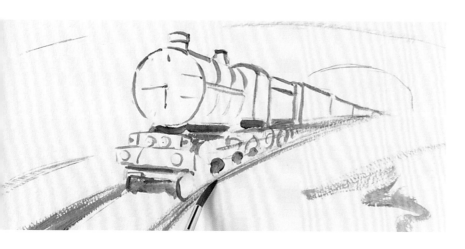

1 用二氧化紫和酞菁綠調出的中性深色畫火車、軌道、邊坡和橋墩，繪製過程中須不時地微調顏料的量，讓畫出來的顏色生動有變化。

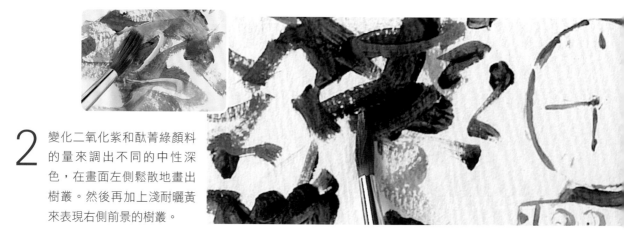

2 變化二氧化紫和酞菁綠顏料的量來調出不同的中性深色，在畫面左側鬆散地畫出樹叢。然後再加上淺耐曬黃來表現右側前景的樹叢。

創作全過程

 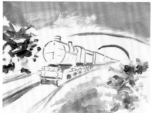 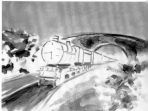

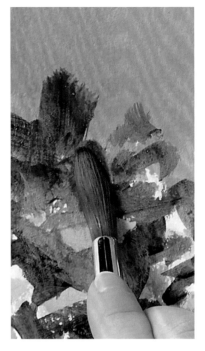

3 在前景地面塗上一些樹葉的顏色。用法國群青和鈦白調出天空的顏色，用 12 號圓筆快速有力地塗繪天空部分。

4 先用法國群青和印度橙來畫火車軌道的底色，再於左側軌道塗上鈦白。之後用加入調色油的中性深色，替橋墩塗上顏色。

5 左側的樹葉塗上酞菁藍和淺耐曬黃。樹葉陰影則用二氧化紫、酞菁綠、鈦白加上調色油。用酞菁綠和二氧化紫畫出樹群的高度。

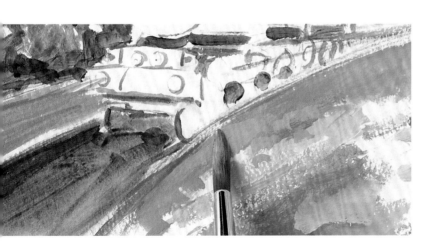

6 用印度橙、淺耐曬黃、二氧化紫和鈦白調出像沙一樣的顏色，畫軌道右側的邊坡。較遠的地面塗上步驟 3 的天空調色，前景的地面則用鈦白打亮。調和二氧化紫、酞菁綠和調色油，用來畫右下方的樹葉。

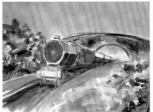
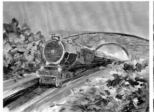
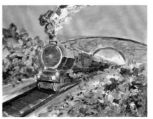

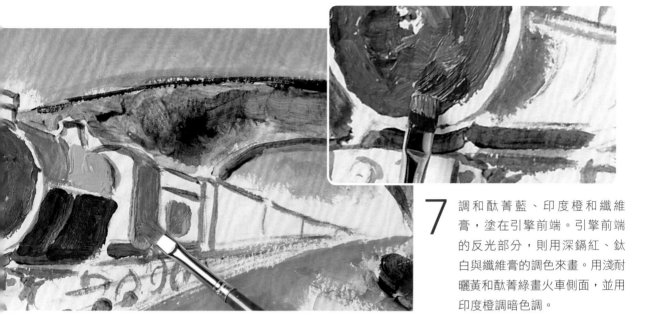

7 調和酞菁藍、印度橙和纖維
膏，塗在引擎前端。引擎前端
的反光部分，則用深鎘紅、鈦
白與纖維膏的調色來畫。用淺耐
曬黃和酞菁綠畫火車側面，並用
印度橙調暗色調。

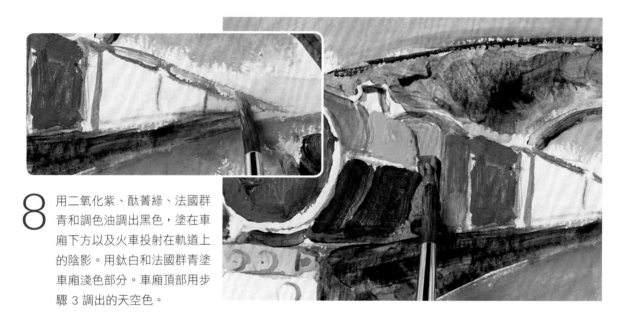

8 用二氧化紫、酞菁綠、法國群
青和調色油調出黑色，塗在車
廂下方以及火車投射在軌道上
的陰影。用鈦白和法國群青塗
車廂淺色部分。車廂頂部用步
驟 3 調出的天空色。

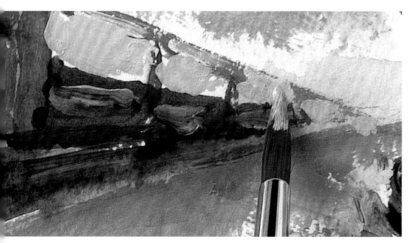

9 用酞菁藍描繪車廂之間的輪廓，
並加上輪子與窗戶。遠處的車廂
則用深鎘紅與酞菁藍的調色。用
深鎘紅和纖維膏畫出明亮部分，
並在上頭加上印度橙、淺耐曬黃
和鈦白。

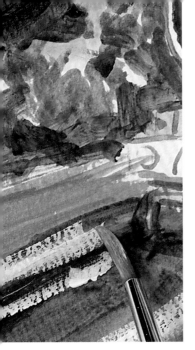

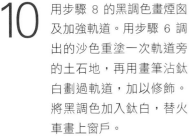

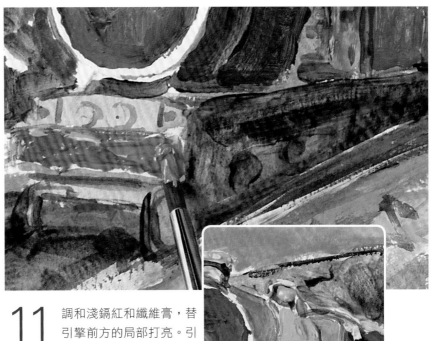

10 用步驟 8 的黑調色畫煙囪及加強軌道。用步驟 6 調出的沙色重塗一次軌道旁的土石地，再用畫筆沾鈦白劃過軌道，加以修飾。將黑調色加入鈦白，替火車畫上窗戶。

11 調和淺鎘紅和纖維膏，替引擎前方的局部打亮。引擎右側則塗上印度橙和纖維膏的調色。車廂裝飾線和煙囪用深鎘黃表現，再用淺耐曬黃打亮，並加上更多裝飾線。

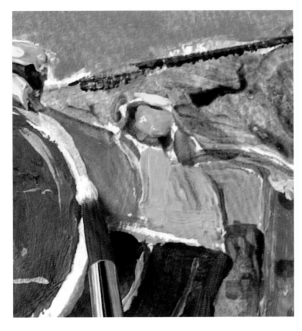

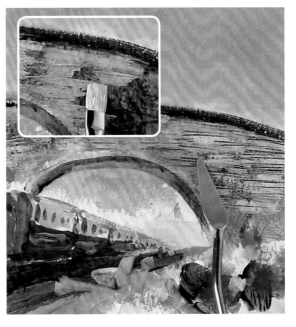

12 用鈦白打亮火車前輪的亮點和車燈，再掃過車輪來表現火車移動的速度感。用法國群青和鈦白加上裝飾線，火車的避震器和軌道枕木則用步驟 10 的暖黑調色。

13 印度橙和酞菁藍的調色加入纖維膏後，用 2 號鬃毛平筆畫出橋墩的紋理，再用 20 號畫刀的前端刮出石頭紋理。

14 左邊的樹葉用酞菁綠、淺耐曬黃、淺鎘紅和纖維膏的調色來表現，右邊的樹葉則用酞菁綠加調色油來表現。調和印度橙、酞菁綠和纖維膏，用 22 號畫刀的前端替樹葉刮出植物枝幹和葉莖，使其層次更加分明。

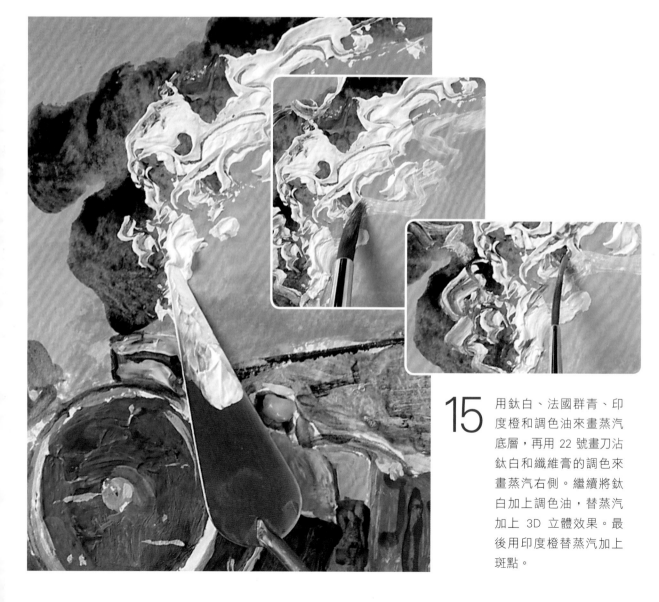

15 用鈦白、法國群青、印度橙和調色油來畫蒸汽底層，再用 22 號畫刀沾鈦白和纖維膏的調色來畫蒸汽右側。繼續將鈦白加上調色油，替蒸汽加上 3D 立體效果。最後用印度橙替蒸汽加上斑點。

16 紅色的引擎底部塗上黑調色，並用同樣的黑調色畫軌道輪廓。用印度橙和酞菁藍畫火車枕木，用酞菁藍加調色油畫枕木陰影。用鈦白加纖維膏畫避震器，避震器陰影則用黑調色。最後在前端樹葉用灑濺法灑上印度橙。

▼ 蒸汽火車

在這幅畫中有著細心創造出的透視，而蒸汽引擎和車輪的機械細節則刻意忽略，目的在幫助刻劃景深、速度和能量的印象。

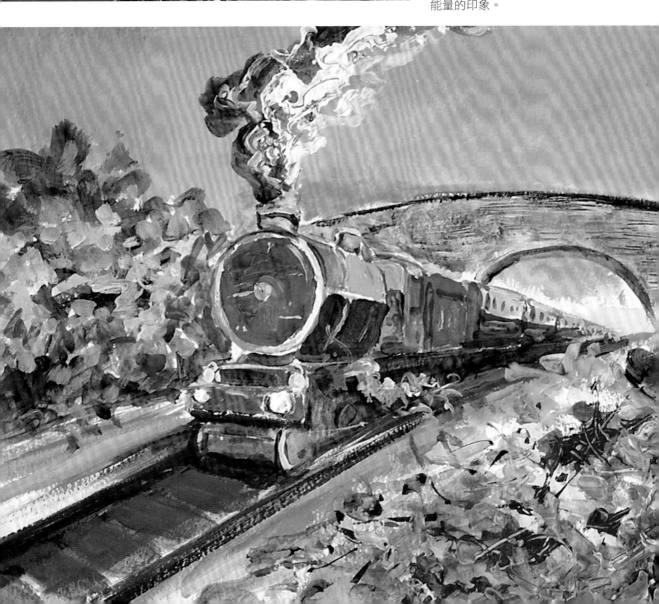

33 下午茶靜物畫

這幅畫的高視點，讓觀畫者能夠俯瞰桌面，清楚看見桌上擺設的物品。來自側面的光源，強調了物品的體積。盤子、馬克杯、茶杯和碟子的橢圓形，大剌剌攤放在桌面所形成的清晰輪廓，成為此幅構圖中很重要的部分。餐巾和餐刀擺放的角度，戲劇性地引領觀畫者進入畫面。暖色系的陰影將物體串連起來，杯子蛋糕上的綠色裝飾物則提供了對比點或亮點。

所需工具

- 木框畫布
- 8 號和 12 號圓筆、1 號線筆
- 2B 鉛筆
- 淺藍、法國群青、鈦白、印度橙、酞菁藍、深鎘黃、酞菁綠、中紫紅、深鎘紅、淺鎘紅、淺耐曬黃

所需技巧

- 金屬質感的表現
- 打亮

產生構圖

由於高視點的緣故，盤子的橢圓形完整可見。

刀子的角度帶領視線進入畫面。

這幅下午茶靜物畫的布局，是由簡單的形狀和形體所構成。從高處往下看桌面，展現了物體間的空間關係，同時有節奏地引領視線環繞著畫面。

1 用 2B 鉛筆素描構圖後，用 8 號圓筆小心地繞過盤子、茶杯及牛奶壺，替畫作先率性塗上淺藍背景。

首先替背景塗上顏料。

創作全過程

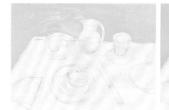
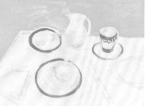
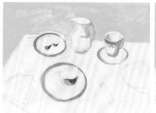
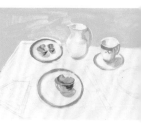

2 用法國群青和鈦白畫出盤子與茶杯的邊緣和圖案。將左上角盤子內緣塗滿鈦白。用法國群青、印度橙和鈦白調出的冷灰色畫盤子上的陰影。

3 用冷灰調色畫出牛奶壺右邊的陰影，藉此產生形體輪廓。用同樣的冷灰調色畫茶杯內、外的陰影，以及所有杯子蛋糕側邊的陰影。

4 用鈦白畫剩下的盤子和牛奶壺。加入印度橙和酞菁藍到冷灰調色，畫杯子蛋糕上的鋁箔包裝。在剛剛的調色中加入更多鈦白，畫每個鋁箔包裝左側較淺的地方。

5 在杯子蛋糕鋁箔包裝加上鈦白的細線圖案。混合酞菁藍和鈦白，畫杯子蛋糕和茶杯的陰影。

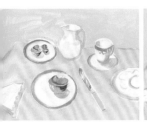
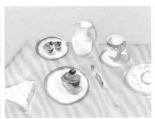
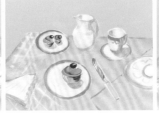
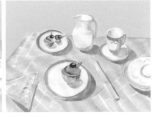

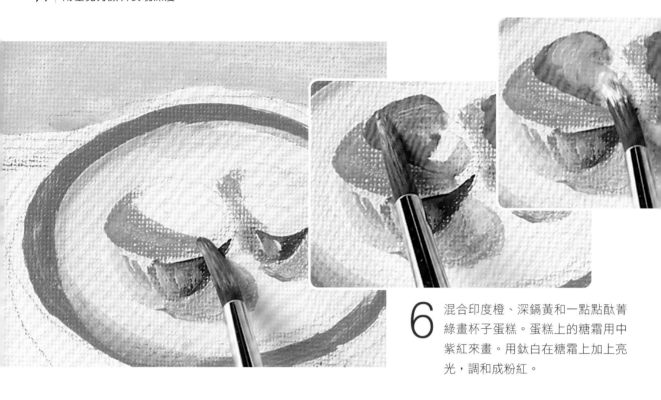

6 混合印度橙、深鎘黃和一點點酞菁綠畫杯子蛋糕。蛋糕上的糖霜用中紫紅來畫。用鈦白在糖霜上加上亮光，調和成粉紅。

用鬆散的筆觸來表現刀身上的亮光。

8 用印度橙、深鎘黃和酞菁藍的調色畫刀柄。在餐刀側邊下方、刀柄和刀身交接的地方塗上鈦白。

7 用法國群青和鈦白畫盤子及餐巾。加入酞菁綠然後畫刀身，在反光的地方留白。

9 用 12 號圓筆沾深鎘黃和鈦白的調色塗桌布。繼續用這個顏色畫出盤子的輪廓線。桌布的黃調色會帶出藍色中的紫羅蘭色調。

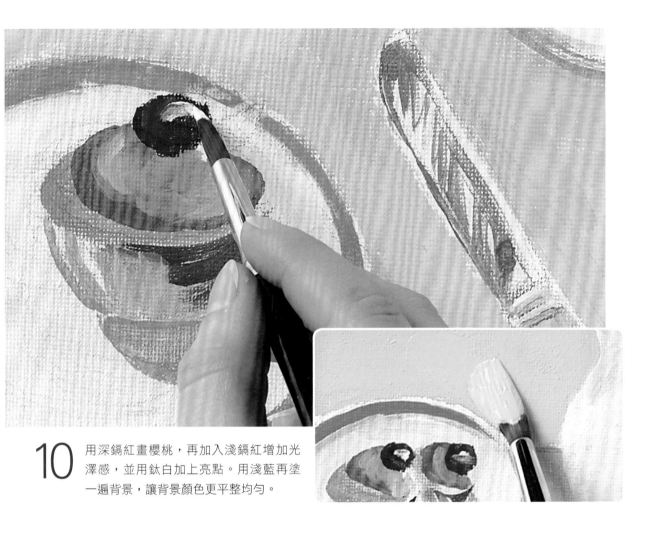

10 用深鎘紅畫櫻桃,再加入淺鎘紅增加光澤感,並用鈦白加上亮點。用淺藍再塗一遍背景,讓背景顏色更平整均勻。

使用圖案

用圖案當作構圖工具,使物體間產生關聯。例如格子紋或條紋在遠離前景時,看起來是會合在一起,產生了深度感。

11 用鈦白在桌布加上格子紋,再用深鎘黃塗上摺疊的部分。用中紫紅和深鎘黃的調色畫桌布重疊的線,再用深鎘黃調和這些顏色。

12 混合中紫紅、鈦白和深鎘黃，畫餐巾和桌布右上角的陰影。混合中紫紅和深鎘黃，畫桌布上其他物體的陰影。

彩色的陰影為
畫作帶來形狀
和韻律。

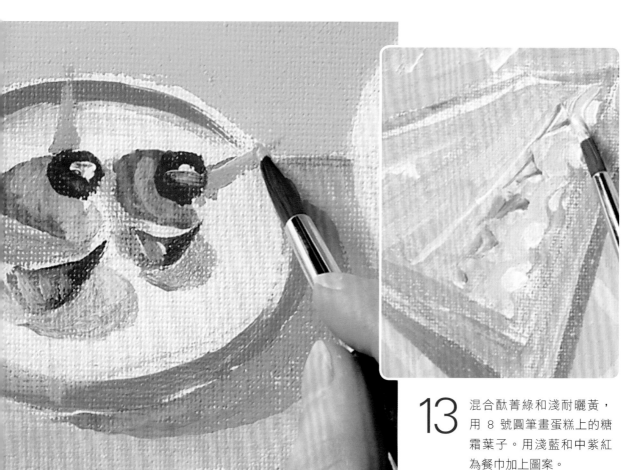

13 混合酞菁綠和淺耐曬黃，用 8 號圓筆畫蛋糕上的糖霜葉子。用淺藍和中紫紅為餐巾加上圖案。

14 替餐刀塗上淺藍和鈦白，藉此柔化反光。用 8 號圓筆在杯子蛋糕的鋁箔包裝畫上鈦白色細條紋，強調杯子蛋糕的圖案。

▼ 下午茶靜物畫

這幅畫清楚而輕快的顏色看起來十分美味，令人垂涎三尺。高視點和桌布的圖案，為此畫添加了深度感。

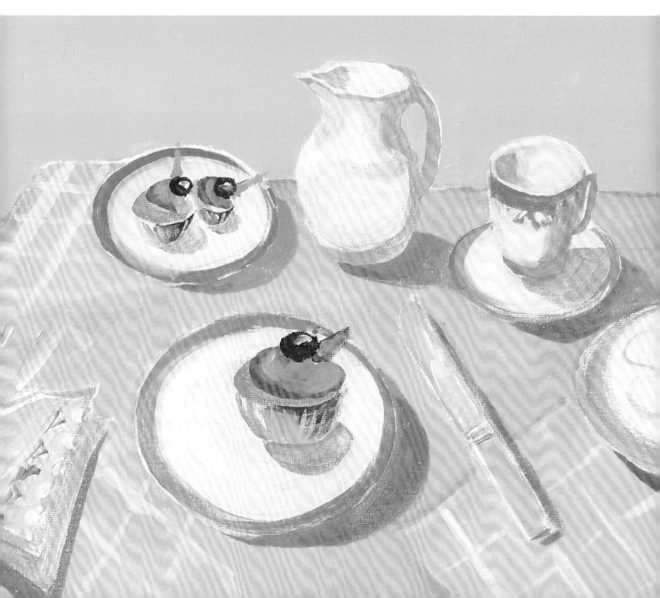

用壓克力顏料營造視覺張力

Achieving Impact with Acrylics

顏色對比、
圖案和明暗，
可營造視覺張力。

營造視覺張力

要被認定是一幅成功的畫，必須要具備視覺張力，並留給觀畫者深刻的印象。有許多方法可以營造視覺張力，例如：畫中帶入強烈的斜線，可引導視線進而產生張力；將最暗的地方與最亮的地方並排形成強烈對比，也會產生張力；一種稱為「交錯」的技巧也可塑造視覺張力。透過在畫面中連續交錯的明暗對比，能產生饒富韻律的視覺張力。

運用斜線

穿越畫面的斜線非常具有戲劇性，且會產生律動感，能為畫作帶來張力。右圖中，斜線在營造視覺張力上扮演了重要的角色。

這幅畫作的主題，是傍晚在田野中漫步回家的老婦人。斜線建構成的樹幹和枝幹、由下往上的筆觸所畫成的樹葉，表現出生命力與強度。婦人彎曲的身形以及手上傾斜的拐杖，更替畫作增添動態感。

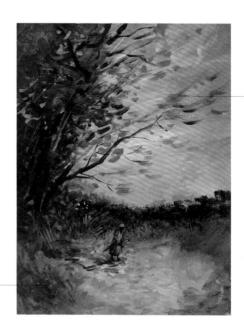

快速向上的筆觸捕捉了樹葉的動態。

用複雜的斜線筆觸來描繪雜草與灌林叢。

微風之夜 這幅畫用斜線和強烈顏色來表達自然的力量。

明與暗

極度的明暗對比可帶來視覺刺激。這些對比區域的交界邊緣，會很自然地形成畫作的焦點。在畫作中創造這樣的區域，有助於將觀畫者帶入畫面。畫作焦點以外的區域，則須限制其明暗分布來含蓄表現；這意味著這些區域不能過度搶眼，必須減弱其戲劇性張力。

極度對比 透過將漁船剪影與淺色天空做戲劇性的布局，替這幅畫作營造出視覺張力。輪廓不明的前景並沒有對畫作的主要焦點造成影響。

交錯

將明暗形狀連續並排而產生張力的方法叫做交錯。這種技巧利用製造出有強烈對比的區域來增加張力，能引領視線穿越畫作，從明亮的區域移到深暗的區域，然後再回到明亮區域。

交錯法常用在採側光照明的肖像畫上，側光會在臉部與背景之間產生明顯的亮部與陰影，因此會讓畫作充滿張力。

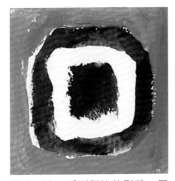

對比 這一系列對比的形狀，展現了相鄰的深淺色區域如何產生張力。

應用交錯法 這幅簡單的畫作中，視線從左側淺藍色背景移到深色區域，接著移到淺色區域然後再回到深色區域。

花卉畫 綻放的白色花瓣間以深色區隔，藉由明暗交錯來產生張力，突顯花朵在畫作中的存在感。

作品賞析

斜線是增加張力和吸引目光的絕佳手法。明暗對比也能為畫作帶來生命力。

▲ 哈利斯小姐

這幅肖像畫之所有饒富張力，是來自於背景中明暗的強烈對比。沿著短衫與頸部分布的斜線，將觀畫者的視線吸引到畫中。*Ken Fisher*

▲ 遛狗

籬笆的斜線將視線帶入場景中，地面鋪石的圖案採用交錯法，紅色帽子與藍綠色樹葉的對比呈現，也替畫作增加張力。*Phyllis McDowell*

魚群 ▶

這幅畫展現出斜線的生動用法。從畫面左上角游入的魚群，與從畫面右上角游入的主要魚群形成對立方向。顏色的對比替畫作增添活力和張力。*Lindel Williams*

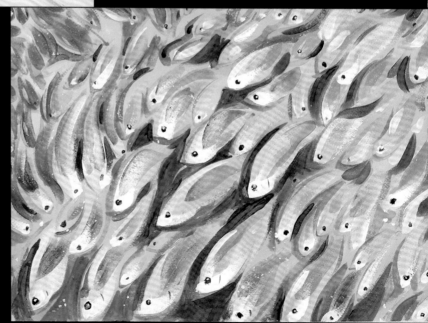

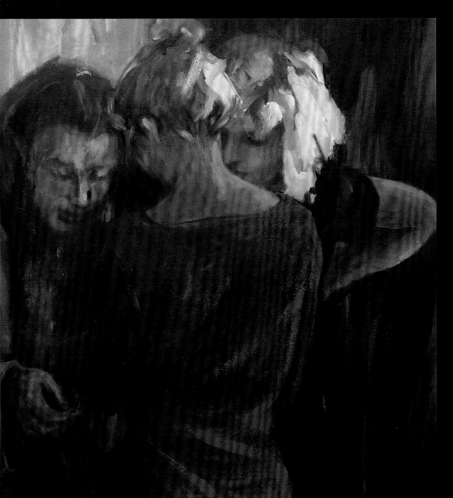

◀ 試裝

這幅描繪一群女孩的溫馨畫作，選用了有限的顏色組合。畫面的明暗分布，替畫作增添視覺張力。這是一幅交錯畫法的示範作品。*Vikky Furse*

▼ 浪花

防波堤所形成的有趣圖案與強烈斜線，將觀畫者的視線引領到畫作中。前景海水的方向與防坡堤方向相反，替構圖增添一股力道。*Ken Fisher*

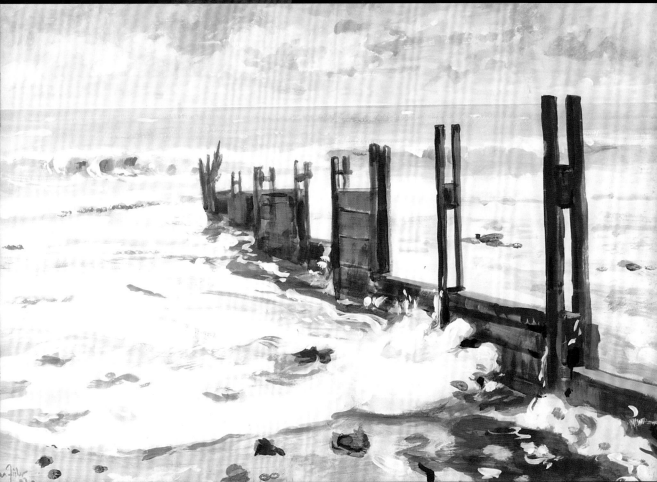

34 盛開的櫻花樹

這幅描繪櫻花盛開的畫，以栩栩如生的筆觸，描繪著從畫面左側湧入的櫻花樹枝幹，在亮藍色天空背景的襯托下獲得舒緩。深色的葉子用來營造景深，而變化多端的綠色筆觸，則表現出葉子在光線下的搖曳姿態。優美的粉紅色、紫羅蘭色和白色與纖維膏混合後，用畫刀以隨機的方式畫出綻放與含苞的花朵。為了給予喘息的空間與增加閃爍的光影，背景保留一些點狀的白色不上色。

所需工具

· 木框畫布
· 2 號、6 號和 8 號鬃毛平筆、12 號圓筆、1 號線筆
· 22 號畫刀
· 纖維膏
· 酞菁藍、淺鎘紅、鈦白、酞菁綠、深鎘紅、深鎘黃、淺耐曬黃、二氧化紫、中紫紅、印度橙、淺藍

所需技巧

· 畫刀的運用
· 纖維膏的運用
· 疊色法

用顏料素描

你可以在一開始就直接用筆刷與顏料畫在畫布上。這種流暢的畫法省略了用鉛筆或炭筆來安排構圖的動作，為畫作帶來直接的活力和動感。

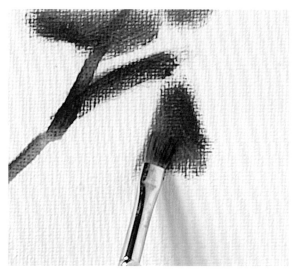

1 用 2 號鬃毛平筆與酞菁藍素描出枝幹的位置。用淺鎘紅和酞菁藍調出深色，增加枝幹顏色的變化。繼續用這個顏色來畫葉子。

創作全過程

2 混合酞菁藍和鈦白，用 8 號鬃毛平筆以多方向的活潑筆觸來畫天空。加入更多鈦白畫天空的底部，製造出由深到淺的漸層顏色，增加空間感。

3 用步驟 1 調出的深色加粗接近樹木的枝幹線條，越往枝幹尾端逐漸變細。用酞菁綠及 6 號鬃毛平筆畫上一些樹葉。用酞菁綠和深鎘紅的調色繪製更多樹葉。

4 用 12 號圓筆以書法筆觸在綻放的櫻花部分塗上深鎘紅。調和深鎘紅和酞菁綠，用 6 號鬃毛平筆畫出背景中光線沒有照到的葉子。

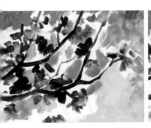
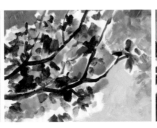
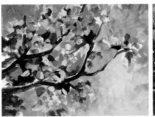
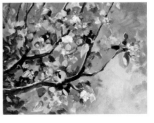

5　在剛剛背景葉子所用的顏色加入一些淺鎘紅和逐漸加量的深鎘黃，在深綠色和白色畫布上用這些調色進一步增加變化。

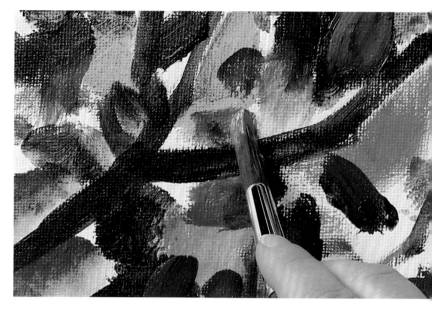

厚塗法

厚塗法是一種讓畫作表面增加豐富質感的上色法。使用鬃毛平筆或畫刀直接厚塗顏料。

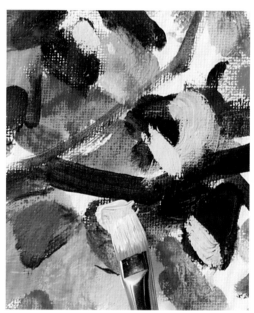

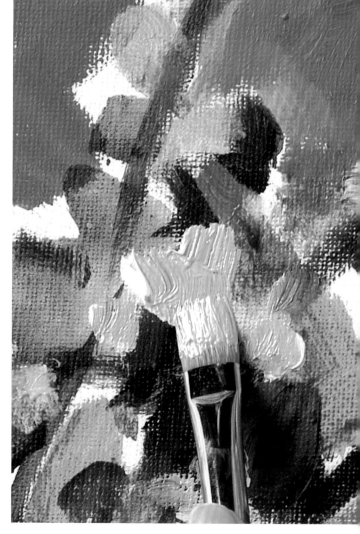

6　繼續畫葉子。混合酞菁綠和淺耐曬黃，畫那些光線照到的樹葉；將淺耐曬黃加上一丁點酞菁綠，畫陽光下顏色最亮的葉子。

7　左側角落顏色最暗的地方畫上酞菁綠和深鎘紅的調色。用個別的筆觸，將綻放的櫻花顏色較淺的區域塗上深鎘紅和鈦白。

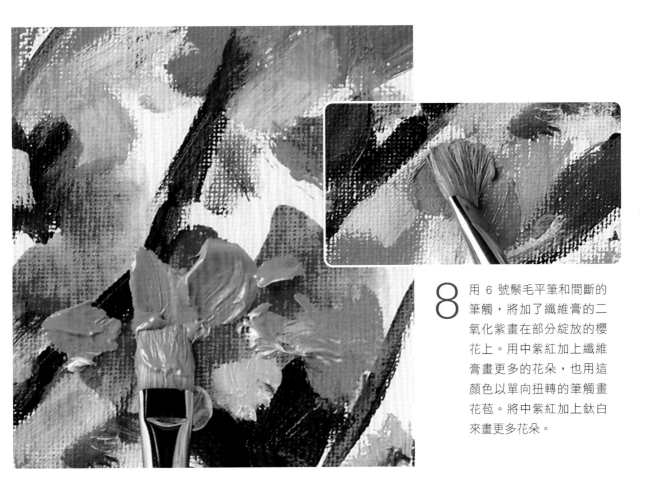

8 用 6 號鬃毛平筆和間斷的筆觸，將加了纖維膏的二氧化紫畫在部分綻放的櫻花上。用中紫紅加上纖維膏畫更多的花朵，也用這顏色以單向扭轉的筆觸畫花苞。將中紫紅加上鈦白來畫更多花朵。

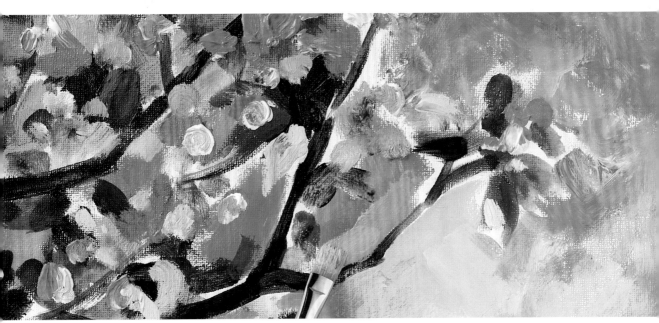

9 用酞菁藍和鈦白的調色填滿花朵周遭的空白處，讓背景看起來更豐富。用酞菁綠和深鎘紅的調色將最左邊的枝幹填滿，並在左上方加上更多枝幹。

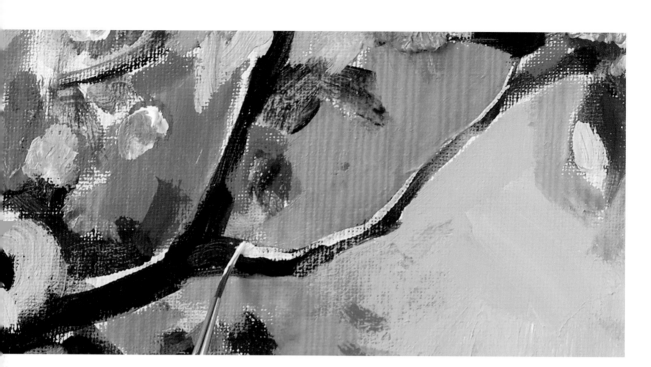

10 用酞菁綠和深鎘黃的調色在新的
枝幹上加上更多葉子。繼續用相
同顏色在其他地方上色，替樹葉
添加豐富性。用 1 號線筆沾鈦白
畫枝幹頂面陽光照射到的地方。

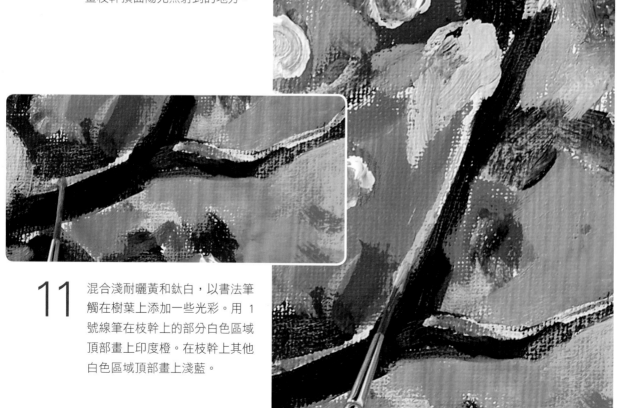

11 混合淺耐曬黃和鈦白，以書法筆
觸在樹葉上添加一些光彩。用 1
號線筆在枝幹上的部分白色區域
頂部畫上印度橙。在枝幹上其他
白色區域頂部畫上淺藍。

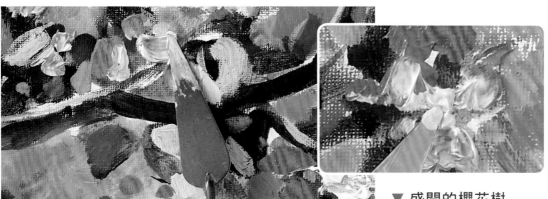

12 用 22 號畫刀的刀尖將二氧化紫和纖維膏的調色畫在花朵和花苞上。用中紫紅與纖維膏的調色重複上色。用畫刀的刀尖沾淺耐曬黃加上纖維膏的調色，在花朵中心加上小點，用來表現雄蕊部分。

▼ 盛開的櫻花樹

承載盛開櫻花的枝幹，傳達了大自然的生氣。繽紛的花朵顏色與饒富變化的綠葉色調，在亮藍色天空的襯托下得以突顯，同時也賦予畫作視覺張力。

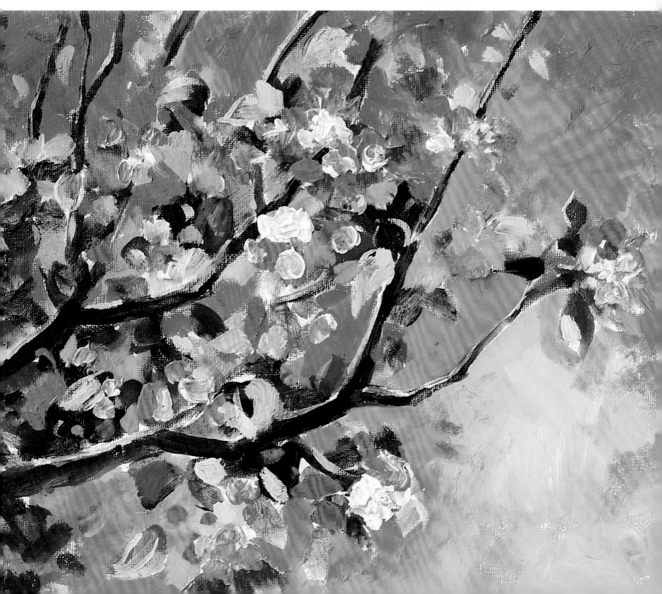

35 海灘上的船

這幅畫重建了栩栩如生的海灘工作環境。畫面中佇立在船隻旁的漁夫正在整理魚網，周遭放置著作業用的工具。這幅畫隨性的感覺，部分是藉由將水彩紙局部留白來達成，天空的部分僅作暗示性的表現。海灘上漁夫隨身攜帶的工具沒有清楚地描繪輪廓，只用暗示性手法，透過海綿上色法、潑濺法、刮塗法和蠟遮蓋法來表現。

所需工具

· 冷壓水彩紙
· 8 號和 12 號圓筆、1 號線筆
· 蠟燭、硬紙板、牙刷、廚房紙巾
· 酞菁藍、淺鎘紅、深鎘黃、中紫紅、淺藍、法國群青、鈦白、酞菁綠、印度橙

所需技巧

· 溼中溼畫法
· 遮蓋法
· 用堅硬紙卡作畫
· 放入人形

用鬆散的筆觸塗在溼潤的表面來象徵天空。

1 用乾淨的 12 號圓筆沾染酞菁藍和一點點淺鎘紅所調成的顏色，以溼中溼畫法將天空染溼。等待顏料乾燥後，用酞菁藍和深鎘紅所調成的顏色，再次用溼中溼畫法將表面沾溼。

創作全過程

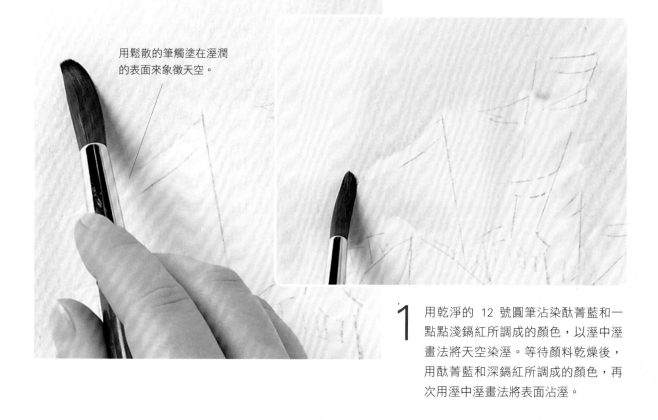

塗上蠟燭後會產生紋理效果。

使用蠟燭

遮蓋法能阻擋顏料上色，可用來保護白紙區域或是底層的顏色。要用蠟來遮蓋，可將家用蠟燭切成 12.5～25mm（1～2吋）的長度大小，再橫向切開取出蕊心。

2 在有魚網和卵石的地方用蠟燭塗抹來產生保護膜，讓白色畫紙不受顏料沾染。使用蠟燭時請用力下壓。

3 用一支乾淨的筆刷將海灘沾溼，然後塗上淺鎘紅、深鎘黃以及兩者的混色。用深鎘黃和中紫紅的調色為漁船和漁夫上色。

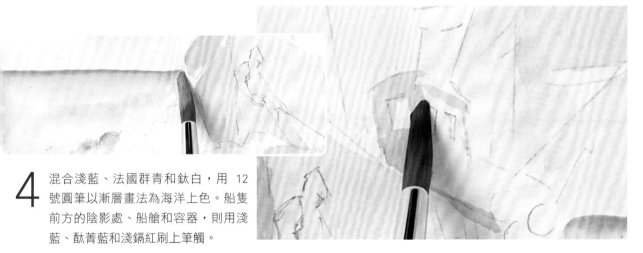

4 混合淺藍、法國群青和鈦白，用 12 號圓筆以漸層畫法為海洋上色。船隻前方的陰影處、船艙和容器，則用淺藍、酞菁藍和淺鎘紅刷上筆觸。

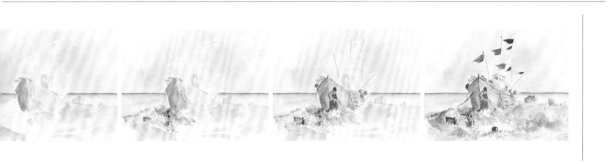

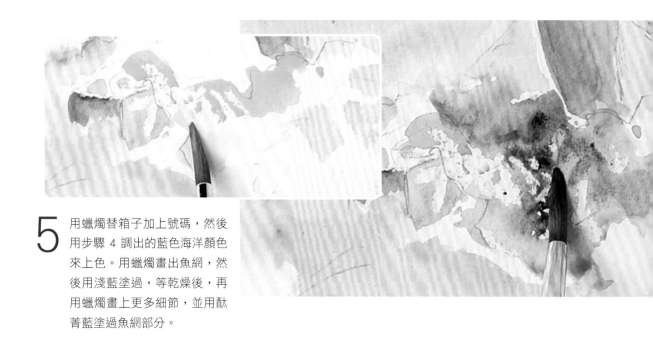

5 用蠟燭替箱子加上號碼,然後用步驟 4 調出的藍色海洋顏色來上色。用蠟燭畫出魚網,然後用淺藍塗過,等乾燥後,再用蠟燭畫上更多細節,並用酞菁藍塗過魚網部分。

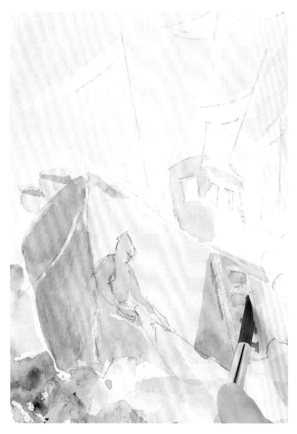

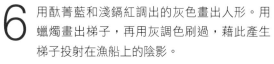

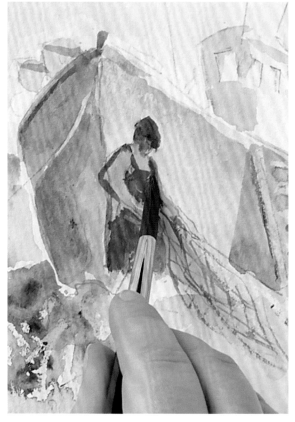

6 用酞菁藍和淺鎘紅調出的灰色畫出人形。用蠟燭畫出梯子,再用灰調色刷過,藉此產生梯子投射在漁船上的陰影。

7 用酞菁綠和淺藍畫魚網。用蠟燭在船身加上紋理,然後用酞菁藍上色。漁夫的帽子和手臂使用灰調色上色,漁夫的身軀用印度橙上色。

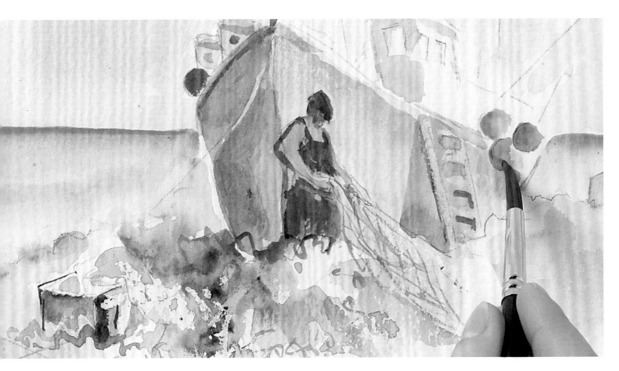

8 用灰調色畫漁網下的陰影、海灘上的箱子與雜物。用中紫紅畫箱子底部和浮球的細部。用淺藍在船隻的背後加上細節。

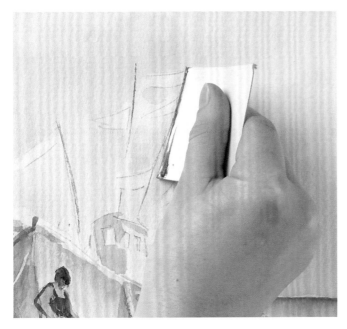

9 將一片硬紙板裁成符合船桿長度的大小,然後將紙板邊緣沾灰調色顏料,壓在畫紙上產生船桿的直線條,產生的線條給人俐落的感覺。

10 將酞菁綠、酞菁藍、深鎘紅和淺鎘紅調出黑色,用 8 號圓筆以有力的筆觸畫出 3 面旗子。其他旗子用印度橙和深鎘紅米畫。

11 用深鎘紅畫船身兩側的浮球，然後用深鎘紅和中紫紅的調色，在海灘處畫出另一只浮球。用灰調色畫船隻和浮球的邊緣。

12 用印度橙畫出船頭，並在船艙加上一點鈦白。用蠟燭畫船隻右邊的箱子並塗上灰調色，再於箱子旁加上更多粉紅色浮球。

加上一些水使顏色增添變化。

旗子的飄動帶來微風徐徐的印象。

13 前景與海灘右側用充滿水分的淺藍上色。用稀釋過的鈦白畫漁夫的帽子，再用鈦白畫漁夫的袖子及浮球上的亮點。用淺藍加上一些海灘細節。

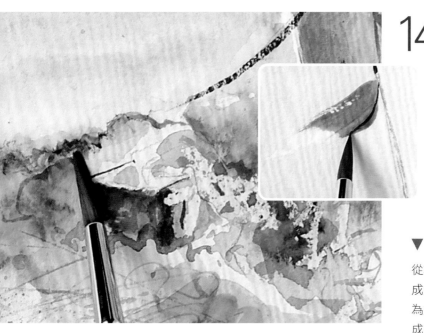

14 將海灘的部分沾溼，然後使用溼中溼畫法塗上酞菁綠。用灰調色在旗子上加上幾筆線條。用廚房紙巾蓋住整幅畫，只露出局部海灘，然後用牙刷及 8 號圓筆將印度橙潑濺在紙上。用印度橙描繪海灘的邊緣，並且用灰調色畫出繩子。

▼ 海灘上的船

從右側照射進來的光線，在船隻上形成交錯的圖案，並隨著斜線的運用，為畫作帶來視覺張力。紅色浮球所構成的三角形充滿力量，是設計用來引導視線聚焦在這幅海灘景色上。

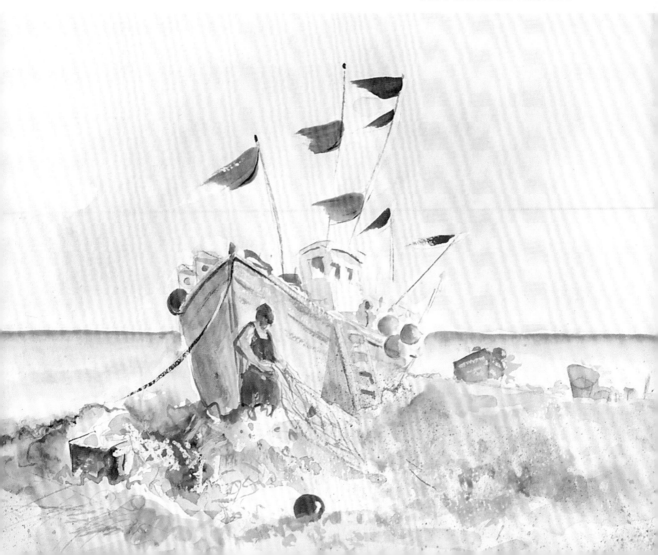

36 年輕女人的肖像

對畫家而言，肖像畫可說是極具有挑戰性的主題之一，但是使用壓克力畫的好處，就是能簡單地針對不喜歡的地方進行修改。這幅肖像畫的主要目的，是示範用簡單的方法來表現形體。頭部可視為一個立方體，而頸部可視為一個圓柱體。在這幅畫中，臉部微微轉向一側，所以正面和側面都能被看見。臉部和頸部的正面以及鼻子的頂面被光線打亮，反之，這些部位的兩側則處於陰影中。

所需工具

· 木框畫布
· 8 號圓筆、10 號鬃毛平筆、1 號線筆
· 碳筆、廚房紙巾、調色油
· 鈦白、深鎘黃、印度橙、酞菁藍、深鎘紅、酞菁綠、法國群青、淺藍、淺鎘紅、中紫紅

所需技巧

· 比例
· 創造形體

比例

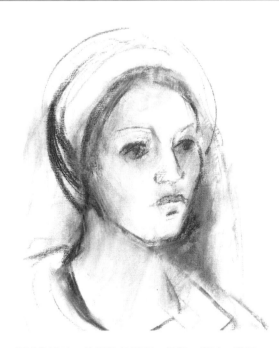

畫肖像畫時，比例格外重要。前額、鼻子、嘴巴、下巴彼此之間的比例關係要正確，才能畫出讓人信服的畫像。

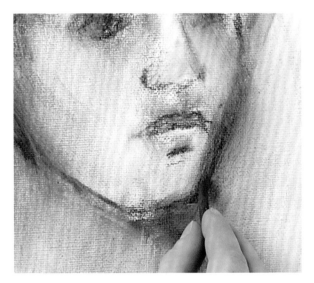

1 使用炭筆來畫臉，畫出主要陰影以定出光線照射的角度。使用炭筆，建立色調的範圍，用廚房紙巾擦拭，製造亮點和柔和的中間色調。

創作全過程

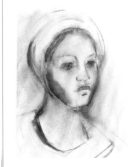
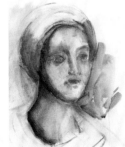
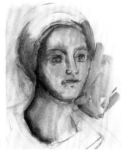
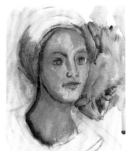
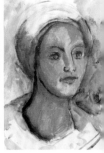

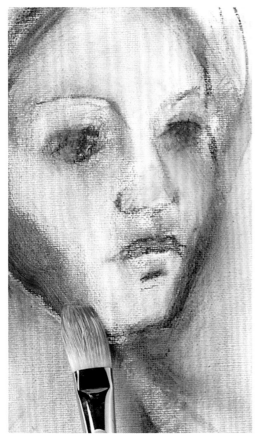

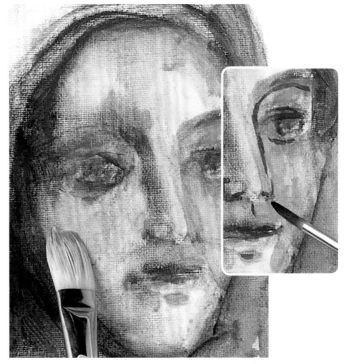

2 左側的背景用鈦白、深鎘黃、印度橙和酞菁藍所調的顏色，以 10 號鬃毛平筆上色。在臉部與頭巾顏色較深的部位加入更多酞菁藍。

3 用一支乾淨的溼筆刷將深色區域暈染開。用酞菁藍畫臉部特徵。在右邊用含水分的酞菁藍上色，並用印度橙、鈦白和深鎘紅的調色柔化臉部所有區域。

4 在剛剛調出的粉紅調色中，加入更多深鎘紅畫嘴唇，加入酞菁綠畫陰影區域，加入印度橙和鈦白畫中間色調。然後再加入更多深鎘紅，強調嘴唇輪廓。

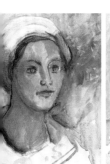 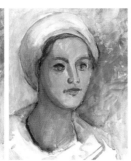 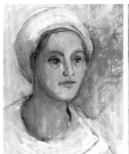 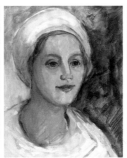

5 右邊的背景用酞菁藍上色，趁著顏料未乾時，加入法國群青。在左側背景加入鈦白。用法國群青素描肩膀部位。用酞菁藍和印度橙畫陰影。

6 在背景厚塗酞菁藍和法國群青，建立背景顏料的厚度。加入鈦白，為左側背景上色。混合印度橙和深鍋紅，畫上臉部旁邊的一束頭髮。

7 混合印度橙、深鍋紅和鈦白畫臉部的陰影。用酞菁綠和鈦白的調色來柔化臉部的邊緣線條。頭部左側以及頭巾上的陰影，則塗上鈦白和酞菁藍的調色。

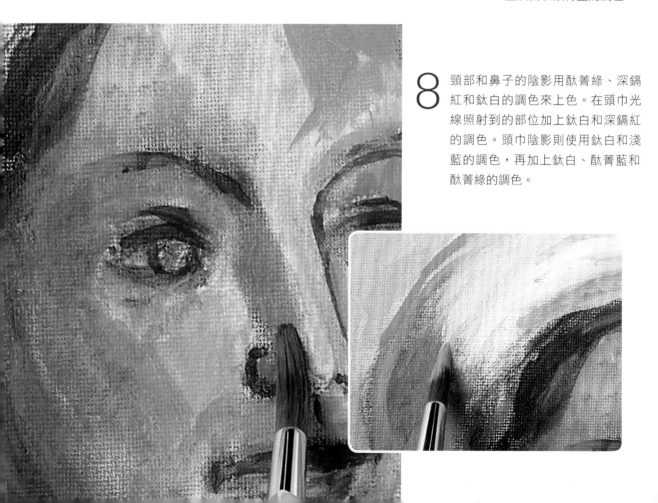

8 頸部和鼻子的陰影用酞菁綠、深鍋紅和鈦白的調色來上色。在頭巾光線照射到的部位加上鈦白和深鍋紅的調色。頭巾陰影則使用鈦白和淺藍的調色，再加上鈦白、酞菁藍和酞菁綠的調色。

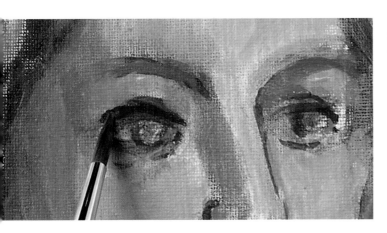

9 臉部光線照到的地方，用印度橙、深鎘紅、鈦白和酞菁藍的調色來畫。用酞菁藍、酞菁綠和深鎘紅所調出的暖深色畫眼睛的輪廓線。加入鈦白畫眼睛下方的陰影。

對透視的了解
有助於畫出一幅
具有説服力的肖像畫。

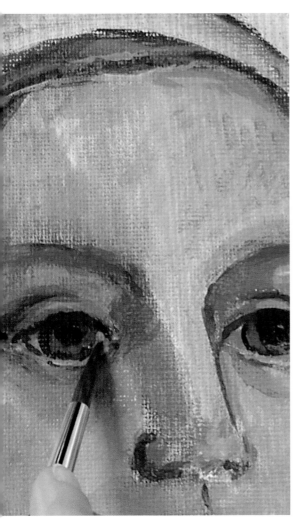

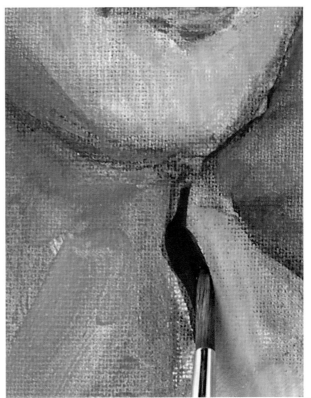

10 在下眼瞼的地方塗上鈦白和一點深鎘紅。眼球虹膜的部位則用酞菁藍、酞菁綠、一點點深鎘紅和鈦白所組成的調色。用這個溫暖的深色畫瞳孔，用鈦白和酞菁藍畫眼白。

11 洋裝用酞菁綠、深鎘紅和鈦白的調色來上色。用酞菁綠、深鎘紅的調色畫頸部的輪廓邊緣。用鈦白加上一點酞菁綠畫洋裝的其他區域。

12 使用 8 號圓筆的筆尖，用深鎘黃、淺鎘紅和鈦白的調色畫頭髮上的亮點。用深鎘紅和酞菁藍加深頭髮顏色的陰影。

13 用步驟 10 的暖深調色將嘴角提起。用淺鎘紅、法國群青和調色油的調色畫背景。用深鎘黃、印度橙和酞菁藍的調色畫頭髮的細線。

14 花朵的部分用中紫紅、印度橙、淺鎘紅和深鎘紅的調色，輕點上厚重的顏料。在花朵接觸頭巾的部分用法國群青固定住。混合中紫紅、鈦白和淺藍，在頭巾上加上條紋，增加生動感。

年輕女人的肖像 ▶

淺對比深，深對比淺，交錯法的運用為這幅畫帶來了張力。在藍色背景的對照下，皮膚的溫暖色調與裝飾花朵的華麗變得更加鮮明。

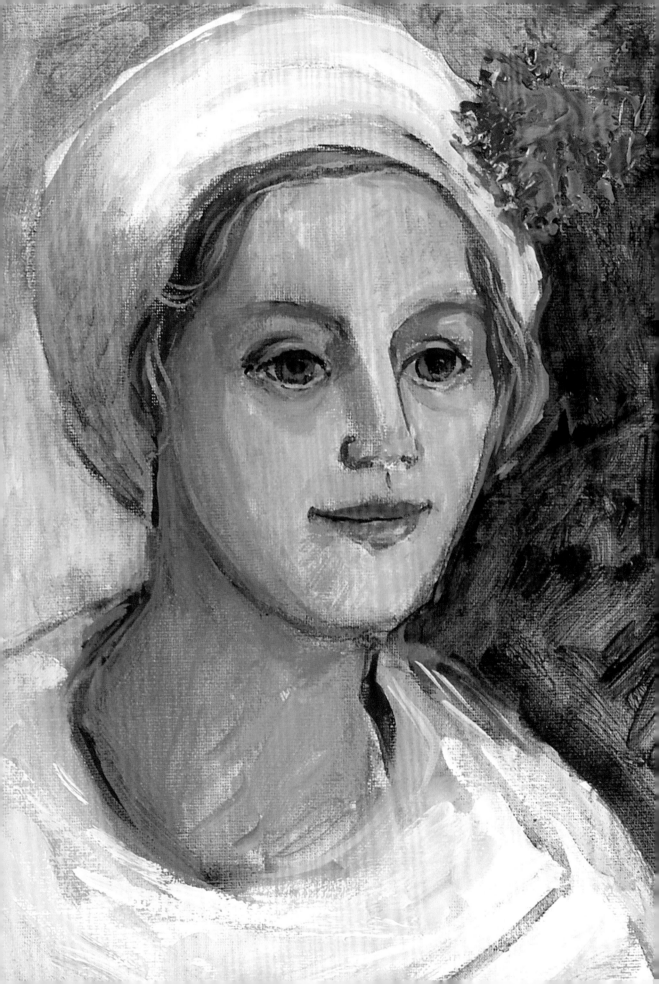

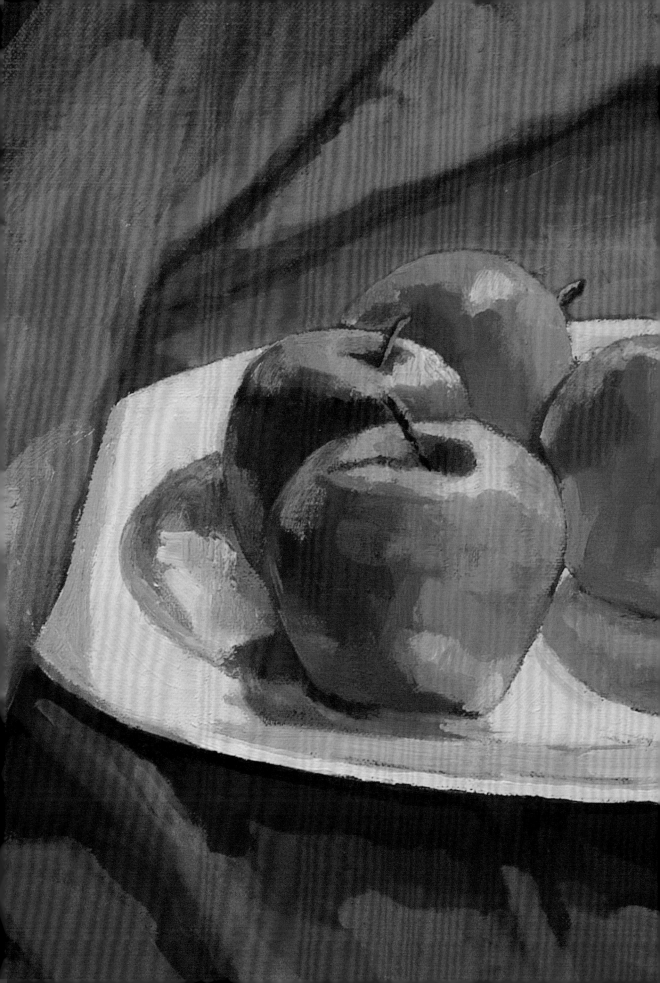

油畫 Oil-painting

Workshop

油畫緒論

油畫具有鮮明的顏色以及觸感渾厚堅實的紋理，是一種感官性強烈的媒介。或許因為大家通常會將油畫和古代大師們以及其他藝術界傑出人物聯想在一起，讓油畫蒙上了某種神祕的印象，使得新手覺得它是種難以親近的工具。事實上，油畫是種包容性很大的媒介，而且非常容易使用，因為你可以輕易地清除或刮掉任何你不滿意的作品重新再來。

早在十六世紀前，油畫這種媒介工具已經受到全歐洲藝術家相當的喜愛。油畫顏料可以用松節油和油加以稀釋來產生透明感，同時也能產生厚重的顏色，讓畫作有深度及感染力。這些特性能滿足富有的贊助者想擁有身穿華麗服裝的肖像畫，也能滿足創作富有宗教意味和世俗意味主題的需求。

油畫對藝術家而言也是一種非常有趣的工具。它具有極佳的彈性，可以塑造出許多不同的紋理，而當油畫顏料被稀釋使用時，更能擁有令人滿意的稠度和延展性。這是因為顏料軟管中的色素事先混合了油劑。另外，下筆於畫布前，顏料先在調色盤上以調色油調合，這個調色油之中也含有油劑。油畫可以用精細的筆刷創作出需要耐心的

精細畫作，或是依據畫家的性情和意圖，用畫刀厚塗在畫紙上作出強而有力的表現。在所有媒介當中，油畫的技巧最具有多樣性，往往能夠產生意想不到的效果，這增添了這種媒介的魔力，也鼓舞了藝術家的發展性。

本章節介紹了用油彩作畫立即上手的方法，讓初出茅廬的畫家們迅速步上軌道，懷抱熱忱與信心使用這個最令人滿意的媒介。

首先從仔細介紹顏料、筆刷和其他所需要的工具開始，包含了一些最新產品，能幫助解決新手畫家在家創作油畫時所碰到的某些問題，例如有味道和顏料慢乾等問題。你會學習到油畫使用的技巧，從半透明上色到厚塗法；也會學到調色方法，包括實用術語及如何使用互補色與協調色，為你的畫作帶來生氣與平衡。

每個章節將逐步帶領你對油畫有更進一步的具體了解。畫廊的不同畫家作品將印證內文所寫的重點。這 12 個案例將能幫助你，發現自己有能力創作出許多不同主題的作品。

 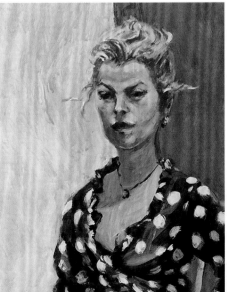 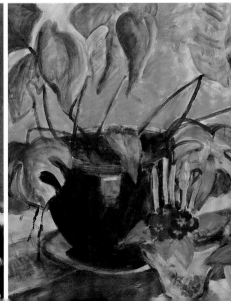

油畫的工具和技巧

顏料和其他工具

油畫顏料有許多種類可選，有軟管包裝或罐裝，顏料色素的強度和品質也不同。專業用或藝術家級顏料的品質最好，和學生級顏料相較之下，這些顏色含有強烈的色素，所以顏色更明亮，遮蓋力更好，而且不易隨著時間而褪色。你購買的顏色數量不必多，但盡量選購藝術家級顏料。

建議的顏色

下列 15 個顏色所構成的調色盤是一組非常好用的標準組合。有了這幾個顏色，在畫畫時你能擁有很好的選擇，因為基本上你能夠用其中兩個或更多顏色來組成任何顏色。你可以再多加入一些你喜歡的特性顏色。你最常使用的顏色買較大的包裝比較經濟，例如鈦白色。

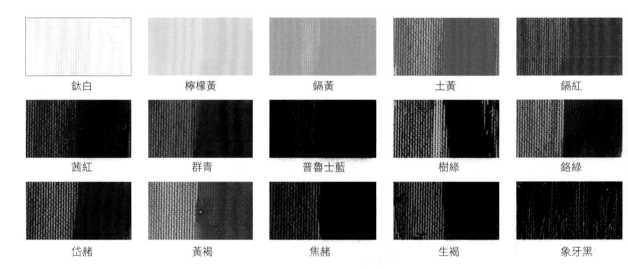

鈦白	檸檬黃	鎘黃	土黃	鎘紅
茜紅	群青	普魯士藍	樹綠	鉻綠
岱赭	黃褐	焦赭	生褐	象牙黑

油畫顏料的種類

藝術家等級油彩顏料乾燥的時間可從幾天到幾週之久，要看顏料塗抹的厚度而定。醇酸樹脂是種快乾的顏料，相較於傳統顏料，它的乾燥時間短很多，所以方便在戶外作畫時使用。親水性的顏料含有一種固著劑可使顏料與水混合，所以這種顏料甚至乾燥得更快。

其他油畫工具

一開始你會需要 6 種筆刷、2 或 3 種畫刀、1 支扇形刷供調色用，以及一把 2.5 公分寬用來上底和上亮光漆用的刷子（圖未顯示）。調色盤是不可缺少的，上頭可夾住一個油壺放媒介劑。你還會需要一條抹布用來擦拭顏料，一罐石油溶劑油用來清潔手和筆刷，還需要保護用的布。

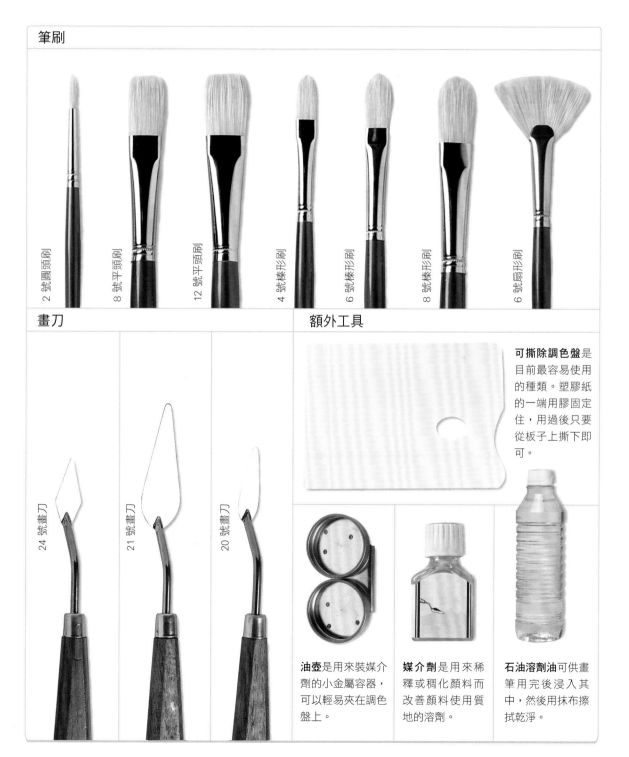

筆刷

2 號圓頭刷　8 號平頭刷　12 號平頭刷　4 號榛形刷　6 號榛形刷　8 號榛形刷　6 號扇形刷

畫刀

24 號畫刀　21 號畫刀　20 號畫刀

額外工具

可撕除調色盤是目前最容易使用的種類。塑膠紙的一端用膠固定住，用過後只要從板子上撕下即可。

油壺是用來裝媒介劑的小金屬容器，可以輕易夾在調色盤上。

媒介劑是用來稀釋或稠化顏料而改善顏料使用質地的溶劑。

石油溶劑油可供畫筆用完後浸入其中，然後用抹布擦拭乾淨。

基底材：畫紙和畫布

基底材是作畫的表面材質。所有基底材在使用前需要先打底，使表面密封而不會吸收油墨。市面上的油畫紙冊、畫布板或畫布通常是已打底的現成品。打底過的基底材是白色的。畫布是傳統的基底材，有棉質或麻質，但許多畫家還是偏好畫在板子上。

各種類型的基底材

油畫紙、畫布、畫布板、密底板和硬質板都是適合油畫的基底材種類。材質表面從細緻、中等到粗糙。試驗各種基底材，看看哪種最適合你。基底材尺寸不宜太小：大約 40x50 公分（15x20 英寸）的尺寸，才可提供足夠的空間作畫。

油畫紙有特別包裝成冊的現成品。打底過的厚水彩紙也適合拿來畫油畫。

畫布可能是棉質或麻質。棉質品比麻質品便宜，但麻質品的緊繃度較持久。

畫布板是一塊板子上用膠黏著一張畫布紋理的紙，在藝術用品店有不同尺寸的現成品。

密底板（MDF）有不同厚度，必須切割成適當尺寸。

硬底板有平滑和粗糙兩面材質可用，價格像 MDF 密底板一樣適中。

顏料在不同基底材的表現

傳統的油畫基底材是可保存幾世紀的畫布。畫布有伸縮性，可反彈筆刷的壓力。品質好的板子加上壓克力石膏打底劑，價格較不昂貴，而且可以保存一樣久。這裡的畫作展示了不同基底材所達到的效果。

畫布　顏料厚塗在中等紋理的棉質畫布上。畫布有許多種細粗不同程度的紋理。

畫布板　顏料以中等厚度塗在中等顆粒度的畫布板上，留給畫作增加更精緻細節的可能性。

油畫紙　這是中等細度的紙，顏料由中等厚度到厚塗。之後可將紙黏貼到板子或畫布上。

密底板　表面平滑沒有紋理。顏料為中等厚度，展現出筆刷毛絲線的個別刷痕。

硬底板　兩面都適合厚塗法。這幅畫作以中等厚度的顏料塗在粗糙面上。平滑的另一面類似密底板。

基底材打底

用大支的打底刷或大支的家用塗刷，以大膽的筆觸塗上壓克力石膏打底劑。

從左往右，從上往下，適當地塗在基底材上，讓表面有良好的基底可讓顏料附著。

在開始作畫前讓石膏乾燥。除非打底劑塗得比較厚，否則乾燥時間只需要 30 分鐘到 1 小時。

油畫筆刷和畫刀

筆刷有不同品質與價錢，一般推薦使用硬豬毛刷。天然的硬豬毛刷比較耐用。紫貂毛刷或尼龍刷常用在上亮光以及較細緻的畫法。紫貂毛刷價格昂貴，尼龍刷價格較為適中。你也可以使用畫刀來作畫。畫刀的把柄是彎曲的，可將顏料從畫作表面挑起。

筆刷的形狀

有四種形狀的筆刷，圓頭、平頭、榛形和扇形。筆刷尺寸號數從 1 號到 24 號，號碼越小代表筆刷尺寸越小。初學者的組合包括 2 號圓頭刷、8 號和 12 號平頭刷，4 號、6 號和 8 號榛形刷和 6 號扇形刷。選擇一支擁有良好端頭的圓頭刷，並且多幾支中等尺寸的筆刷會非常有幫助。

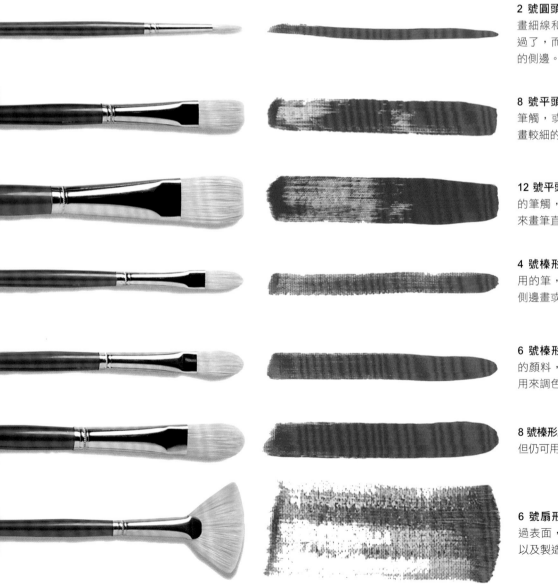

2 號圓頭刷的筆端用在畫細線和細節再完美不過了，而且也可使用筆的側邊。

8 號平頭刷用來畫寬的筆觸，或是用筆的側邊畫較細的線。

12 號平頭刷可畫出較寬的筆觸，筆端則可以用來畫筆直的邊線。

4 號榛形刷是可彈性使用的筆，可平塗，可用側邊畫或是用筆端畫。

6 號榛形刷可沾住更多的顏料，圓形筆端適合用來調色。

8 號榛形刷的筆觸較寬，但仍可用側邊畫細線。

6 號扇形刷可用來輕掃過表面，並柔和地融合以及製造羽毛效果。

畫刀與其筆觸

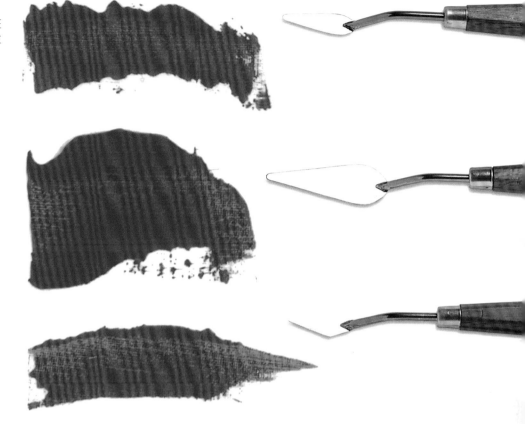

20 號畫刀用在畫小斑點和進行小區域的厚塗時非常有用。

21 號畫刀適合用來畫銳利邊緣、花瓣形狀和厚塗。

24 號畫刀適合畫形狀小的東西、銳利的邊緣和厚塗。

筆刷與畫刀的握法

通常握住筆桿約一半的位置。作畫時將手臂伸展開來，自由地在畫作上移動。畫較小的形狀和細微的細節時，將握筆的手移近筆刷毛端，但輕輕地握住。畫大片面積時用最大的筆刷。

握畫刀時，像握住一把刀子一樣。用畫刀將顏料按壓到畫紙上時，可以如同上方圖片所示那樣往橫向移動，也可以往縱向移動。

畫流動性的筆觸時，以握刀子的方式握住筆刷。移動腕關節和手臂來製造自由而隨性的筆觸。

畫較細微的細節時，以握筆的方式握住筆刷。以短促或輕拍的移動方式塗上顏料。

將你的拇指放置在畫刀握桿上或側邊。往手的方向移動或是內轉腕關節畫出側向的輕拍筆觸。

油畫的筆觸

練習以不同角度方向握筆，從直立到平放，甚至與畫作表面幾乎平行。變化下筆的力道，並扭轉腕關節沿不同方向移動筆刷。試著畫線條、色塊和輕拍。試驗使用不同種類的筆刷和畫刀來製造筆觸。以不同筆觸組合線條或色塊，製造有趣的效果。

視覺效果

使用圓頭刷筆尖，以快速短促下筆方式，製造短線條。	使用圓頭刷筆側，沿斜線快速下筆，製造底層色塊。	旋轉圓頭刷筆尖，由左到右移動，製造不規則圓形筆觸。	按壓圓頭刷筆側然後提起，以輕拍方式，製造形狀明顯的小點。
按壓榛形刷筆側，以十字形圖案下筆，製造不規則色塊效果。	使用榛形刷筆尖，沿斜線方向往右側畫出短小筆觸。	按壓榛形刷較寬的側邊然後提筆，製造層疊的色塊。	使用榛形刷沿斜線方向快速下筆，製造不規則的色塊。
使用平頭刷的寬邊，以短距離下拉移動方式，製造層疊效果。	使用平頭刷筆端，沿斜線方向往側邊上拉，製造局部層疊細線。	使用平頭刷筆側，往橫向畫 Z 字型，製造有趣的色塊。	將平頭刷筆端垂直橫拉，並轉成扇形，製造輕盈的填充效果。
按壓畫刀的刀身然後提起。每次輕壓時沾滿顏料。	變化畫刀的平坦側邊和銳利邊緣，製造不規則的俐落筆觸。	移動畫刀的平坦側邊向左側輕拍，並展開顏色的表面。	使用畫刀側邊上下扭轉手腕關節，製造色塊。

筆觸的運用

幾種筆觸和筆畫可以創造出簡單的素描。練習畫畫看，例如田野的羊、一棵棕櫚樹和一盆天竹葵。

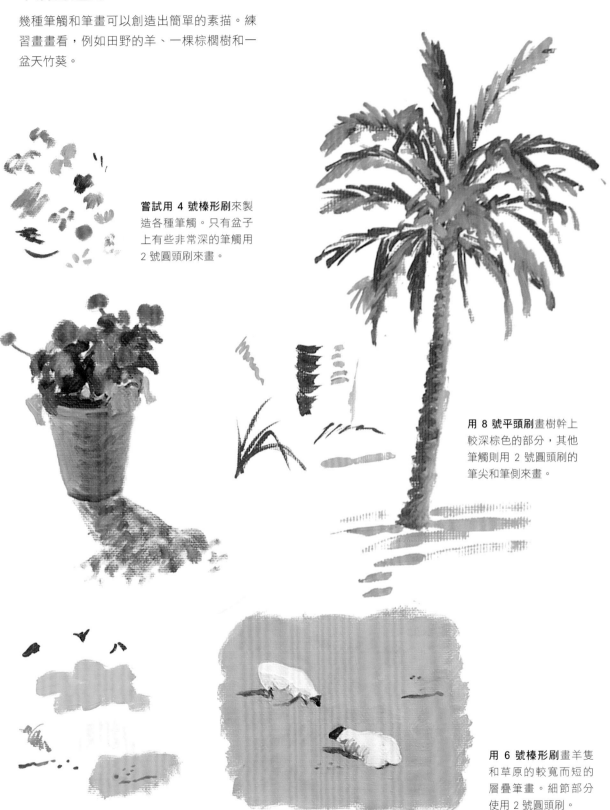

嘗試用 4 號榛形刷來製造各種筆觸。只有盆子上有些非常深的筆觸用 2 號圓頭刷來畫。

用 8 號平頭刷畫樹幹上較深棕色的部分，其他筆觸則用 2 號圓頭刷的筆尖和筆側來畫。

用 6 號榛形刷畫羊隻和草原的較寬而短的層疊筆畫。細節部分使用 2 號圓頭刷。

顏色的混合調配

調色是將不同顏色攪拌混合在一起,而產生新的顏色。你可以先將所推薦的 15 種標準顏色組合的顏料分別擠在調色盤上,再進行調色。

或者直接在基底材上調色,將顏料用溼中溼方法與較底層顏料調合,這通常會造成這些顏色局部地混合。

在調色盤上調色

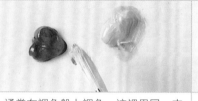

通常在調色盤上調色。這裡用同一支筆刷,沾比例較多的黃色,與紅色混合成淡橙色。

調色盤上調色的第一筆,可看到筆刷毛帶出的紅色與黃色線條。

將 2 種顏料用筆刷畫圓混合幾次後,2 種顏色充分混合而產生新的橙色。

用筆刷調色

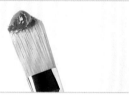 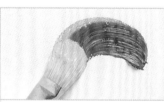 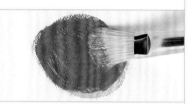

從調色盤上的黃色顏料中沾點黃色,再用同支筆刷沾點紅色。

在畫布上畫下一筆,將 2 種顏色稍微混合,這時還是可看見紅與黃 2 種顏色。

以畫圓方式移動筆刷,將紅色和黃色混合,先是局部,然後整體都調成橙色。

在畫布上調色

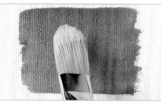

用筆刷塗上紅色塊。然後用另一支筆刷加入黃色顏料,使 2 種顏色在畫布上混合。

以濕中濕技法加上黃色顏料。這時還是 2 種顏色,只有紅與黃交接邊緣變成橙色。

移動筆刷加入更多明顯的黃色。持續攪動筆刷後,黃色與紅色開始混合。

用畫刀調色

用一支畫刀從調色盤上沾點黃色和藍色,調成綠色。盡可能保持顏料團乾淨。

用畫刀同時將藍色和黃色推開,就會看見新的綠色。

來回移動畫刀將顏料充分混合。過程中可看得到顏料的顏色逐漸變化。

2 種顏色的調色

使用所推薦的 15 種標準顏色組合,你幾乎可以調出任何想要的顏色。色環顯示 2 種原色如何調出第二次色。在這裡的不同橙色和紫羅蘭色是藉由在調色盤上混合不同程度的黃色、紅色及藍色而產生的。然後將這兩種紫羅蘭色分別與白色調合,以顯示它們的差異。

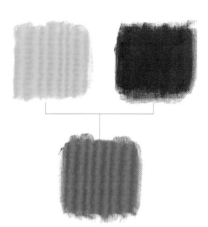

鎘黃和茜紅可產生中度的橙色,因為兩種顏色的色調強度相當。

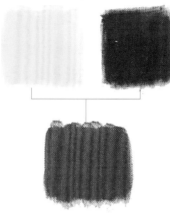

檸檬黃和茜紅可產生較深的橙色,因為茜紅的顏色比檸檬黃強烈。

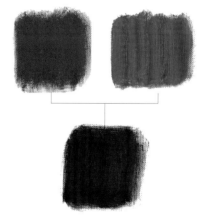

茜紅和群青可產生中度的紫羅蘭(A),因為茜紅和群青的顏色強度相當。

茜紅和普魯士藍可產生較深較藍的紫羅蘭(B),因為普魯士藍是兩種顏色中較強的一個。

將茜紅和群青調出的第一種紫羅蘭(A)加上白色,可產生深色的薰衣草紫。

將茜紅和普魯士藍調出的第二種紫羅蘭(B)加上白色,可產生冷調的灰藍。

獨立使用的筆刷

在作畫時,有些重要的顏色維持使用相同筆刷,這樣一來,你可以隨時使用它們,既省力氣又省顏料。用同一支筆刷快速地在調色盤上多沾一些顏料做各種調色,可以加快你作畫的速度。

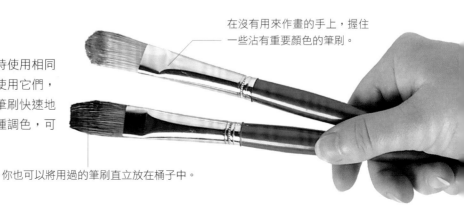

在沒有用來作畫的手上,握住一些沾有重要顏色的筆刷。

你也可以將用過的筆刷直立放在桶子中。

調出明色與暗色

2 種顏色調合會產生另一種明確的新顏色,令人意外的是,當 3 種顏色調合在一起卻會產生中性顏色。不同顏色調合可產生一系列從深到淺,色差細微的中性色。2 種或 2 種以上的顏料也可以將顏色亮度減低。中性色對明亮的顏色而言是很好的襯托色,可讓顏色更加突出耀眼。

用原色調出中性色

將三原色以等量混合在一起會產生深色或中性色。藉由調整每個原色的比例,可以創造出無限多種深色。

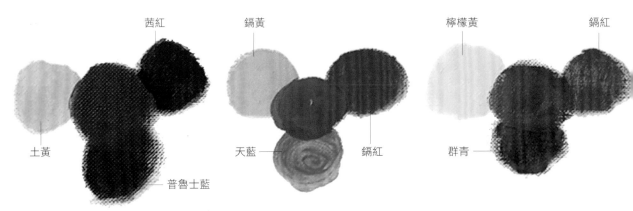

深棕 普魯士藍是色度強的顏色,會壓過茜紅和土黃。

淺棕 天藍是較淺而色度弱的藍色,與鎘黃與鎘紅混合後產生較淺的棕色。

紅棕 鎘紅與群青會壓過較弱的檸檬黃,產生帶紅色的棕色。

用互補色調出中性色

也可以用 2 種互補色來產生各種中性色。黃和紫羅蘭、紅和綠、藍和橙,都可以產生能使強烈顏色變弱的中性色。只要加入一點互補色,就可以減低或是調整顏色的亮度。

藍和橙混合可產生帶綠色的中度棕色。如果使用深藍,產生的顏色會較深。

紅與綠混合可產生帶紅色的中度棕色。如果使用深綠,產生的顏色會偏冷。

黃和紫羅蘭混合可產生帶黃色的中度棕色。如果使用土黃,產生的顏色會較深。

用黑與白調色

也可以加入黑色或白色使顏色變深或變淺。
下列表格中的第一橫列顯示 5 種介於黑色與
白色之間的灰色。其他橫列則顯示所推薦的
標準顏色組合中,任一顏色加入黑色與白色
時所產生的各種顏色。

白色 ——————— 軟管中擠出的顏色 ——————— 黑色

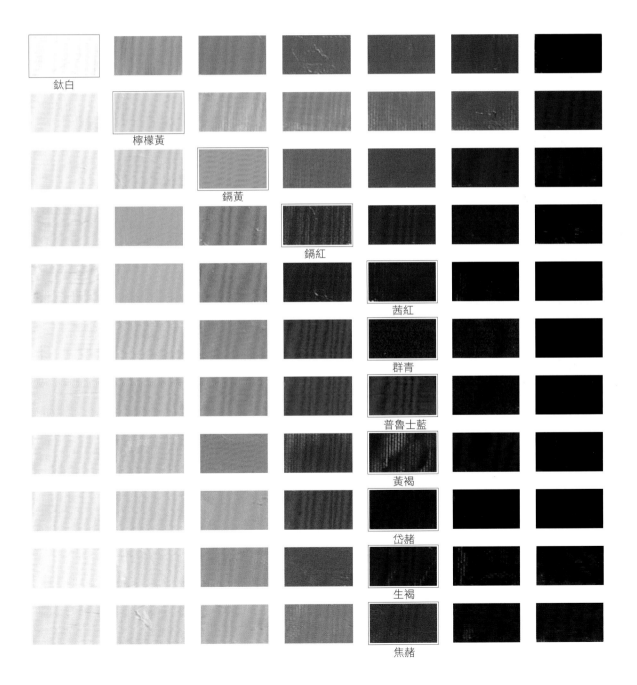

透明塗層

所謂透明塗層是指大面積的單一顏料塗層，顏料經過稀釋而變得透明，可以是單獨塗層或是覆蓋於其他透明塗層之上。要使顏料變得薄而半透明，可在顏料中加入松節油或無味稀釋劑，或加入依照 2 份松節油與 1 份油的比例混合而成的稀釋劑。也可以加入以醇酸樹脂為基底的罩染媒介劑來產生透明塗層。使用薄塗法的透明塗層，可使底色不均勻地透出來。

層疊透明塗層

一幅畫作通常由許多層顏料所構成。嘗試先塗上一層透明塗層，然後練習用不同顏色塗上第二層。在顏色表層加上一層互補色的透明塗層，可有效地減低顏色的亮度。

單層透明塗層

使用平頭刷。將鎘紅用松節油或罩染媒介劑稀釋，並以寬大的筆觸重疊塗出色塊。

以平行方向橫拉筆刷直到色塊產生。顏料底下的白色會微微地透出。

檢查顏色的一致性，將筆刷擠乾，重新再刷一遍，沾除一些顏料。

堆疊透明塗層（黃覆蓋紅）

當顏料還未乾透時，再覆蓋一層稀薄相同的透明黃色。在這裡所使用的黃色有點太乾。

將顏料沾一點媒介劑，慢而流暢地將黃色覆蓋過紅色。一個發出微光的橙色產生了。

這 2 層顏色稍微混合，但仍舊可以區分出 2 種顏色。檢查並修飾第二層透明顏色。

堆疊透明塗層（紅覆蓋黃）

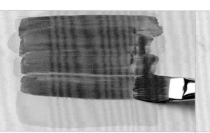
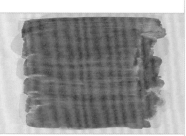

用油和松節油稀釋黃色顏料，塗上一層底色。基底材的白色在不同地方透出。

用一支乾淨的筆刷，將均勻稀釋的紅色流暢地覆蓋在黃色上，形成一層紅色的薄紗。

2 種顏色在基底材上稍微混合，但仍可分辨。產生鮮明並有一些色差的橙色。

堆疊透明塗層(互補色)

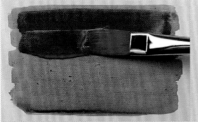 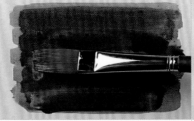

先塗上一層薄薄的鉻綠，再用一支乾淨的筆刷，緩緩地在鉻綠之上塗一層鎘紅。

以重疊的筆觸刷塗鎘紅。這 2 個互補色形成中度的紅棕，而鉻綠則在不同處透出。

檢查頂層紅色是否均勻，不均勻處再刷一次，並柔化顏料重疊的部分，但不要過度刷塗。

堆疊透明塗層(薄塗法)

在黃色透明塗層之上疊加綠色透明塗層。沿水平方向由上往下移動，漸漸將色彩變淡。

快速在平行筆觸加上垂直筆觸，獲得比較不規則的效果，並讓底部黃色透出更多。

在右邊以薄塗法加上幾筆較厚的筆觸，讓底層黃色不規則地從綠色層透出。

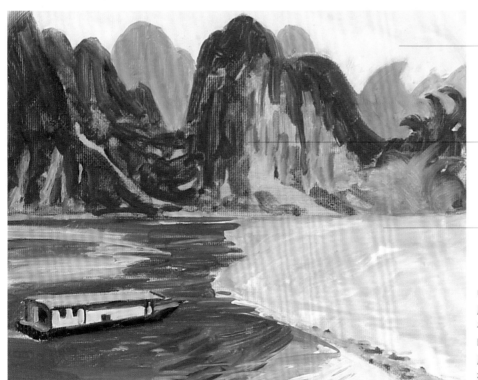

天空是一層單一的淺藍色透明塗層。

山脈和流水用幾筆局部重疊的透明塗層組成。

黃色的沙灘則用薄塗法堆疊一層淺黃色的透明塗層。

中國的桂林 整幅畫用透明塗層來表現。有些地方用單一層透明塗層，有些地方則用多層透明塗層，例如河流。

媒介劑與油的混合調配

若要稀釋顏料，可選擇加入松節油或無味稀釋劑、以 2 份松節油和 1 份油比例調成的混合劑、罩染媒介劑。若要使顏料變得厚重，可選擇的方法有加入以 2 份油和 1 份松節油比例調成的混合劑、以醇酸樹脂為基底的顏料，或使用厚塗媒介劑。油畫的一個重要原則是「以厚覆蓋薄」。

使用媒介劑

罩染媒介劑可用來上光和調色。加入罩染媒介劑可以增加顏料的亮光效果和幫助顏料乾得更快。想使用中等厚度顏料表達強烈的筆觸時，可以加入調色油。想要以厚重顏料表現紋理效果時，可以加入厚塗媒介劑。

紫羅蘭與厚塗媒介劑在調色盤上混合後變得濃稠，可用筆刷或畫刀來塗。

罩染媒介劑會使顏料變稀薄而產生透明度。

調色油會使顏料變厚重而畫出表現性筆觸。

厚塗媒介劑會使顏料堆疊成大塊而增加紋理。

顏料與媒介劑混合

下列顏料樣本顯示，當顏料與不同媒介劑混合時，會產生何種變化。為增加紋理，第二列樣本的媒介劑中加了砂石。

從軟管擠出的顏料通常無法輕易推開，而且會不均勻地黏在表面。

松節油可使顏料變稀薄而且透明，但也很可能造成顏色失去光澤。

厚塗媒介劑使顏料擁有像蛋黃般的一致性，使顏料變得厚重而且容易使用。

松節油加亞麻子油使顏料變得帶有亮光而且厚度適中，容易使用。

厚覆蓋薄

記住，一定要將厚的顏料覆蓋薄的顏料。如果反過來，將薄層覆蓋厚層，因為薄上層會比厚底層乾燥得快，所以當輪到底層乾燥時，將會發生收縮而使得已變硬的上層龜裂，產生細微不均勻的隆起。為了避免這種情況發生，可以利用調色油或松節油和亞麻子油的混合劑，先塗上透明薄層，最後再加上厚重顏料或是厚塗層到畫作上。

使用厚重顏料（厚塗）

先塗上一層稀薄的綠色透明塗層，再把加入厚塗媒介劑的濃稠黃色顏料覆蓋上去。

用大膽筆觸快速塗上黃色顏料，顏料很黏稠，快速劃過的地方透出底層顏色。

接下來沿著黃色線條旁邊塗上厚重的紫羅蘭。厚重濃稠的紫羅蘭會將綠色稍微推開。

兩個顏色線條明顯突起，並且在筆觸中顯露出厚度的不同變化。

在兩個顏色線條旁邊加上一點紫羅蘭，用筆刷將顏料下壓至綠色層，並旋轉一下筆刷。

畫出的點狀表層與底下的綠色薄層形成不規則的對比效果。

構圖

構圖是一門安排畫作顏色和形狀的藝術,用來表達畫作主題吸引畫家的地方。畫家要分析主題,了解主題與畫裡其他元素的關係,以及主題與整體作品的關係,好讓畫作的每個部分都能在正確的位置。在畫作裡要規畫出活躍和複雜的區域,但是也要有部分區域以開闊和簡單的手法表現,使畫面取得視覺上的平衡。

取景框

善用取景框協助建立優良的構圖。剪下 2 個 L 形的紙板,組成一個和基底材比例相近的方框。透過這個取景框來觀看主題,進行畫作的構圖。將取景框拉近或拉遠,可看見不同大小範圍的景色;或是把取景框上下左右移動,可取得不同的視景。

滑動取景框的紙板,藉此調整並裁剪取景範圍。

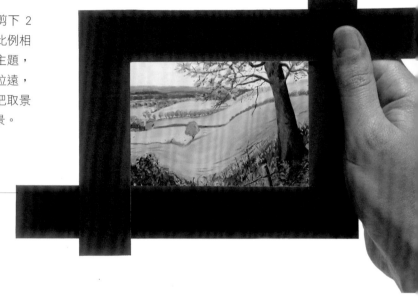

決定畫幅

畫作的構圖也跟基底材的畫幅或形狀有關。橫寬型的風景畫幅適合鄉村或海景;直長型的肖像畫幅適合頭部和肩膀的形狀;正方形畫幅則讓構圖有彈性,適合有趣的靜物畫主題。

風景畫幅 畫中的樹引領著視線從陰影處移向陽光普照的田野,越過小樹矗立的草原,到達左側的農場。

肖像畫幅 這幅畫的焦點是樹和籬笆,與樹叢邊緣的小小藍鐘花相映成趣。

正方形畫幅 這裡的重點是前景的這棵大樹,以及中景的小樹和斜線。

三分法則的運用

決定畫作中的主題焦點,再安排其他一兩個有趣的焦點,引領視線進入畫面瀏覽。安排視覺焦點的簡單方法是使用三分法則。將畫作在水平方向與垂直方向分別切割成三等分,並將焦點放在分割線的交叉處。從一開始就運用三分法則來構圖,比較容易著手。

在描繪主題之前,先在基底材上畫 2 條垂直線和 2 條平行線。

將焦點放在這些線條上或線條交叉處,所以它們都是在距離畫面邊緣三分之一的位置。

畫中的男性是畫面中最大的主題和色調最暗的地方,並沿著垂直線置放。

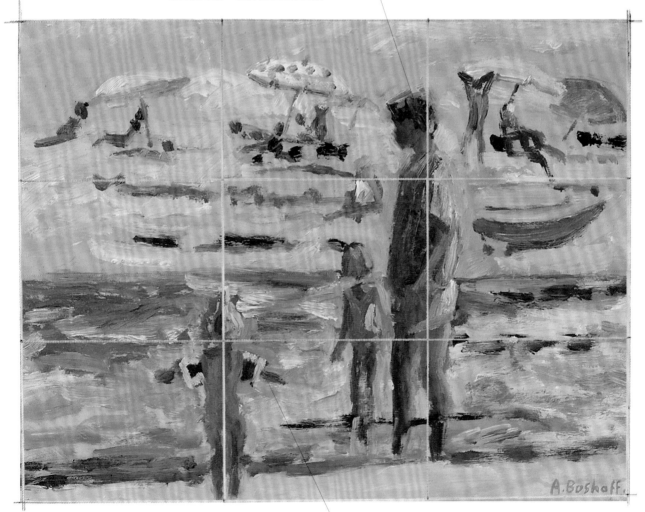

大貝雷克海灘 在這幅畫中,視線從跳躍的小孩移向站在水中的父親及女兒身上。主要的人物位置依照三分法則安排,使得畫面構圖達到平衡。

小女孩的馬尾和塑膠臂環提供了恰到好處的細節來吸引目光。

打草稿

打草稿對於作畫而言是一項重要的準備工作。學習素描是一趟刺激的發現之旅,並且能鍛練你的觀察技巧。在素描的練習中,你可以規畫焦點的位置、比例、畫作中各項元素的關係,以及景深。你也可以在素描中表現景物的關鍵顏色和色調。素描可以顯示出畫家在規畫畫作時的構思發展歷程。

隨身攜帶素描簿

大多數畫家會隨身攜帶一本素描簿,以便隨時把觸動他們的事物快速地記錄下來。有些畫家會對所見之物進行更多的研究,但通常你只需要一支鉛筆、一本紙和 5 分鐘來留下一些紀錄。素描簿就像是一本視覺日記,在這本素描簿中可以看出畫家的主要興趣。

規畫構圖 在這幅細緻的鉛筆畫中,桌面上的瓷磚線條是一個很重要的構圖元素。如果沒有這些細心繪製的線條,這幅畫將會有所欠缺。

彩色速寫 這幅快速素描的畫作,以其簡潔的線條展現出一股能量和活力,這是複雜的畫法無法輕易達到的效果。

用鉛筆素描

鉛筆是一種極具使用彈性的工具。畫家通常用 B 鉛筆,最硬最淡的是 2B,最軟最黑的是 6B。你可以用鉛筆筆尖畫細緻而精準的線條,或者用石墨筆的側面畫陰影和較寬的線條;你可以輕輕地握筆畫出淺灰的線條,也可以大力按壓畫出深黑的線條。一幅鉛筆素描本身可以是有價值的藝術作品,也可以是其他畫作的前置作業。在開始作畫前,先在基底材上素描出構圖的主要輪廓,可使你對最後的完成品更有把握。

這幅咖啡店場景(參見第 206～211 頁)在作畫之前,先在基底材上直接素描。

規畫畫作

用鉛筆、蠟筆或顏料畫 1 或 2 幅準備性的素描，做為規畫作品的前置作業。你可在紙上進行素描，當作最後完成品的參考，或是直接素描在基底材上，稍後用顏料來覆塗。畫素描時，你可以自由地畫透視、主題之間的關聯、或是主題之間的相對尺寸，而不必害怕出錯。

鉛筆素描 這幅室內畫裡，由線條組成整體的關聯，整個畫面填滿了細節的描繪。使用橡皮擦來增加精確度。

油彩素描 這幅場景裡，僅使用原色、黑色和白色的油彩，以快速素描來表現不同的色調。在這個階段，清楚地描繪著抱枕，但在最後完成作品中，已捨棄了原本描繪的重點。

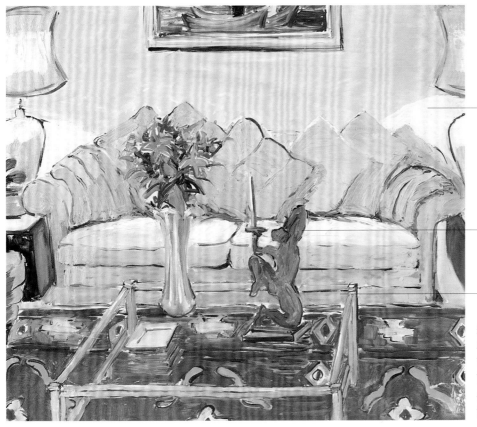

沙發兩側的光線柔化了牆面、燈座和沙發。

花朵、花瓶、菸灰缸和宙斯雕像燭台是視覺焦點。

玻璃桌面和地毯圖案簡單處理。

完成作品 畫過 2 幅準備性的素描之後，你可以很有信心地建立畫面。顏色和色調已經簡化，抱枕和地毯的形狀譜成了和諧的韻律。

準備工作與最後的畫龍點睛

在創作一幅畫之前做好充分的準備，可讓你在著手作畫後一路順暢。進行準備的同時，也能幫助你進入創作的情緒當中。你需要一張夠大的桌子來擺放你的調色盤、顏料、筆刷、畫刀、調色油和其他用具。如果可以，將你的基底材放在畫架上。避免將主題物放置在陽光直射下，因為在完成作品之前，光線的變化可能會很大。

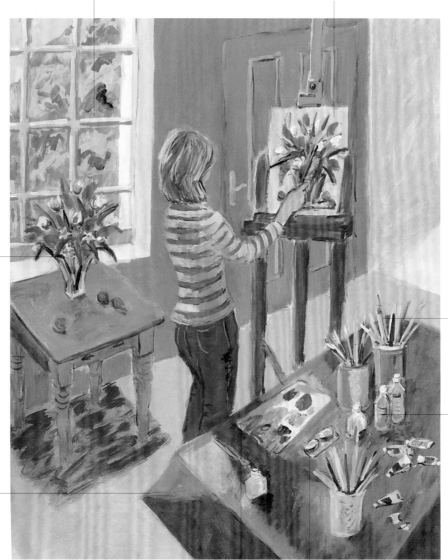

光線 確保自然光能照到畫紙表面。避免自己的陰影遮擋到畫作。

畫架 用畫架將基底材豎立固定。畫架與身體距離一步，作畫時後退一步能夠看到整幅畫。

主題 將畫作的主題物放在視線不會被擋住的地方，不需要移動身體就能清楚看見。逆光作畫，而不要在陽光直射下作畫。

筆刷 作畫時，將筆刷直立放在桶中。一個筆桶專放乾淨的筆刷，其餘筆桶放沾有會重複使用的顏料的其他筆刷。

松節油和亞麻子油 擺在隨手可得的地方，單獨使用或混合使用，以調整顏料薄厚度。

畫桌 畫桌的高度維持在低於手的位置，不需要移動身體就可以使用調色盤。

調色盤 將所需的顏料從軟管中擠到調色盤邊緣。

油壺 將油壺夾在調色盤上，或靠近調色盤的地方。將媒介劑倒入油壺。

上光

將畫作擺在不會被碰觸的地方慢慢乾燥。一幅畫要花上 1 天到幾週的時間，才能乾燥到以手碰觸顏料不會沾染的程度，顏料完全硬化則需要 3 到 6 個月。當畫作完全乾燥後，可以上一層保護用的亮光漆防塵並增加畫作表面質感。亮光漆有霧面和亮面兩種。使用上底漆和上亮光漆專用的刷子，以從左到右，由上到下的順序，塗滿畫作整個表面。

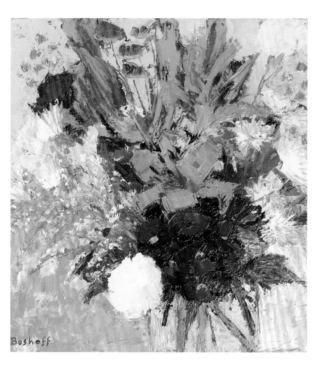

這部分是畫作未上亮光漆的部分，薄塗的底層看起來比頂層的厚塗層迷濛。

上過亮光漆的部分有著一致性的亮度，亮光漆覆蓋隆起的部分和龜裂的部分，並提供保護免受時間的摧殘。

亮光漆是透明的，並且提供畫作表面一層可去除的保護膜。這幅作品的右半部上過亮光漆，左半部還沒上過。

裱框

選擇適當的畫框能夠為一幅畫作大大加分。小幅畫作的畫框邊條寬度可選擇大約 2.5 公分（1 英寸）。大幅畫作的畫框邊條寬度則需要至少 5 或 7.5 公分（2 或 3 英寸），太細的畫框邊條可能看起來分量不足。選擇畫框時，將畫框樣本放在畫作的每個角落比對看看結果如何。畫框顏色應該與畫作色調相配，或是與作品本身關係協調。

木框和這幅靜物畫的自然主題非常相配，並且強化了這幅畫的顏色。

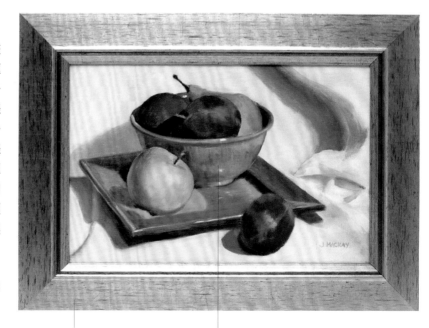

淺色木框的顏色與金黃色的水果十分和諧。

藍色瓷碗和碟子在互補色畫框的映襯下顯得更加突出。

油畫的紋理
Textures in Oil

利用半透明塗層和
厚重顏料並置產生的
紋理來表現自我。

紋理效果

油畫最令人興奮的特性之一，是可以創造非常多的紋理。當你想要表現你對主題的情感時，可以採用薄塗法慢慢地建立多層透明塗層，達到細緻輕巧的效果；而另一方面，也可以採用自然的筆觸堆疊厚重的顏料，創造有觸感而濃密的表面紋理。你採用的方法將會對主題本身以及觀畫者的反應造成同等的影響。

從透明到厚塗

層層堆疊一連串透明塗層，讓底層的顏色從每次接續上色的顏料層透出，能夠產生半透明而精細的作品。厚塗畫法則是將顏料厚厚地塗到表面，產生雕像般的不同結果。另外，也可採用溼中溼畫法（又稱單次上色法），從頭至尾使用厚重的顏料，或是一開始先使用中等厚度的顏料，然後用筆刷、畫刀、叉子或梳子層層加上厚顏料來完成。有方向性的筆觸會吸引觀畫者的注意力，穿越畫布，幫助引導視線到達畫作的焦點。加入砂石、鋸木屑、大理石屑或是灰泥到顏料中，則可增加額外的紋理。

基底材的白色透過透明顏料薄層發出光芒，賦予一種半透明感。

紋理厚重的厚塗顏料，其筆觸邊緣突起的部分清楚可見。

不同效果

下列三張圖片顯示了相同的主題場景可以呈現不同重點，端視你採用何種技法將顏料上色到表面。

透明薄層的堆疊

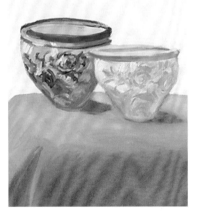

所有物件加上一連串的透明顏料薄層，讓表面產生光滑感。

組合厚與薄

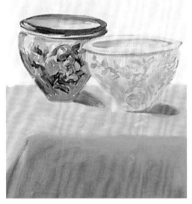

淺色的桌面、盆子和含有厚重顏料的背景，讓紋理增加了變化。

厚塗法

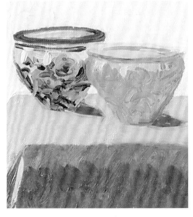

所有元素都用厚塗技法完成，其紋理展現了顏料的可塑性。

紋理的變化

你可能想要創作出一幅全部用透明塗層或厚塗顏料所構成的畫作,但是大多數的油畫是由不同表面混合組成,目的是提供有趣的紋理對比效果。

將半透明塗層和厚塗顏料並置在畫裡,提供了更多元素來捉住觀畫者的注意力。就畫作整體來說,表面質感跟色調和顏色的運用一樣重要。

用畫刀厚塗花朵、樹葉和背景的亮色區域。

用筆刷厚塗花朵和樹葉較暗的區域。

畫作的底層用深橄欖綠上色,並在某些未被顏料覆蓋的地方透出。

花瓶中的花朵 這幅畫顯示了在同一幅畫中使用薄透明塗層和厚塗顏料的效果。

作品賞析

從半透明顏料的平滑感到厚塗顏料的粗糙效果，油畫提供了
藝術家探索創造各種紋理的機會。

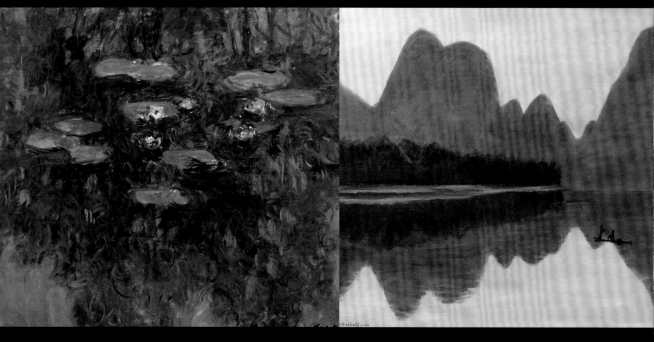

▲ 睡蓮

厚重的紋理筆觸密集而抽象，當觀畫者逐漸退離畫
作表面時，可辨識的形體漸漸浮現。*Claude Monet*

▲ 桂林

山峰的剪影和河中倒影採用小範圍的藍色和薰衣草色
系，以層層相疊的透明塗層來描繪。*Aggy Boshoff*

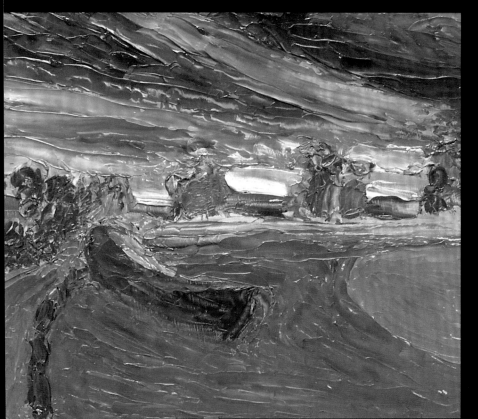

◀ 班橋的船

畫刀的痕跡將注意力引導至畫
作的厚塗表面。光線打在雲層
底部邊緣，使上方產生更深的
陰影，增加暴風雨天氣的印
象。*Brian Hanson*

白盤上的蘋果 ▶

這幅畫裡的蘋果是以抽象而厚
實的小筆觸描繪不同顏色。雖
然顏色並沒有融合在一起，但
從遠處看時，水果看起來平滑
而光亮。*Wendy Clouse*

▲ 小馬

這匹小馬的背景是以生動而短促的筆觸畫出排線圖案所構成。動物身上所用的筆觸線條較長,描繪出圓形的側腹。*Aggy Boshoff*

達爾摩的習作 ▶

這幅畫由薄層和中等厚層所構成。前景的樹葉和樹木底部採用刮塗法,田野的部分以薄塗法將綠色薄層塗在黃色底層之上。*Christopher Bone*

37 海灘與陽傘

這幅熱帶海灘景色畫是由 3 個主要區域所組成：天空、海洋和沙灘。每個區域由幾個顏色塗層所構成。層層堆疊的透明塗層用來建立顏色的密度，表現烈日照射下閃閃發光的特徵。顏料以稀薄的質地上色，但筆觸的表現非常明顯。沙灘的紋理質感採用細微的薄塗畫法來表現，而海洋與天空則採用溼中溼畫法以大片暈染色層的方式來表現。只有最後加上的雲朵是用比較厚的顏料來表現雲層。

所需工具

- 油畫畫紙
- 2 號圓頭刷、8 號平頭刷、10 號平頭刷、4 號榛形刷、6 號榛形刷
- 棉質抹布
- 松節油或無味稀釋劑、罩染媒介劑、調色油
- 普魯士藍、鈦白、天藍、鈷藍綠、土黃、鎘黃、茜紅、鎘紅、群青、檸檬黃、岱赭、鈷藍

所需技巧

- 透明畫法
- 溼中溼畫法

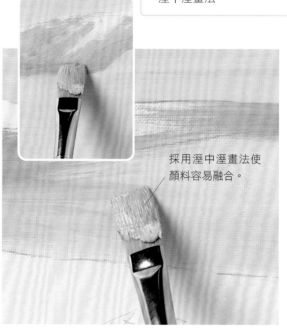

輕輕描繪構圖，做為上色的指引。

採用溼中溼畫法使顏料容易融合。

1 松節油混合普魯士藍與鈦白。用 10 號平頭刷以寬筆觸刷塗天空，並將雲朵的部分留白。用這個調色薄塗海洋顏色最淺的部分。在調色中加入更多鈦白，作為雲朵的基底顏色。

2 混合天藍、鈷藍綠、鈦白和松節油。用 8 號平頭刷塗中間的海洋區域。用溼中溼畫法將這個藍綠調色融入海洋淺色區域的邊緣及雲朵。

創作全過程

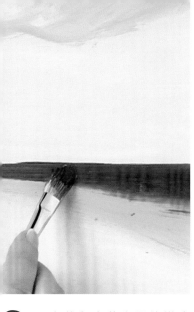 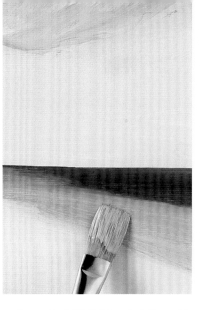 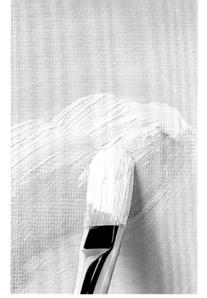

3 混合普魯士藍和罩染媒介劑。用 4 號榛形刷上色，使海洋靠水平線的深色區域發亮。再輕輕用水平筆觸與中間的海洋顏色相融合。

4 用罩染媒介劑混合步驟 2 的藍綠調色，將中間色和深色融和。加上鈦白，以薄塗法畫雲朵。混合普魯士藍、鈦白及罩染媒介劑，畫中間的區域。

5 使用海洋中間區域的調色，以薄塗法畫雲朵。混合鈦白、罩染媒介劑和松節油，以薄塗法畫海洋顏色最淺的部分。再用 6 號榛形刷畫雲朵頂端。

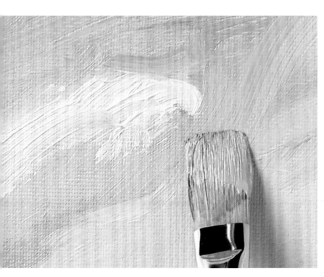

6 用罩染媒介劑取代松節油加入步驟 2 的藍綠調色，畫天空及雲朵的輪廓線。畫到水平線的部分時，在調色中增加鈷藍綠的量。

7 在藍綠調色中加入一些松節油來稀釋顏料。用 2 號圓頭刷畫陽傘的陰影面。用一塊乾淨的抹布擦掉部分顏料。用抹布上的顏料在躺椅後方加入其他陰影。

在你的畫作中盡可能一直使用一支大筆刷。

8 將松節油、土黃、鈦白和鎘黃混合。拿 8 號平頭刷以輕柔的長筆觸畫海灘。再用 2 號圓頭刷畫陽傘及躺椅。然後用這個調色輕輕地畫海洋及陽傘的向陽面。

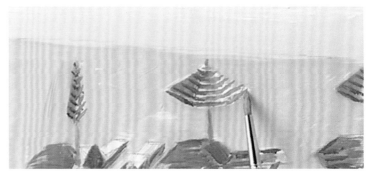

10 用松節油和鎘紅調出稀薄的顏料，畫袋子和毛巾。用松節油加群青使部分陰影看起來更涼爽。用這個顏色畫陽傘的條紋，再加入鈷藍綠畫中間的藍色條紋。陽光下的條紋用松節油加鈷藍綠。白色條紋用鈦白加松節油。

9 用調色油混合天藍、茜紅、鈦白和土黃。在陽傘的上下方及躺椅下方加上陰影，並補上陽傘的支架。在雲朵部分輕輕加上一些陰影。

11 在白色條紋調色中加檸檬黃畫躺椅。混合鎘紅和鎘黃，將陰影畫得更生動，並用來畫沙灘上的球。將岱赭混合松節油，畫陽光下的陽傘架，並加一點在陰影的部分。

12 混合鎘黃、松節油和調色油。拿 6 號榛形刷以薄塗法畫沙灘。將這個顏色加在沙灘上的物件,並朝海洋潑灑幾筆線條。

13 用罩染媒介劑將鈷藍混合到步驟 2 的藍綠調色中,畫天空頂端及雲朵。再將罩染媒介劑加上鈦白,以薄塗法畫海洋,然後在雲朵上點綴幾個斑點。

▼ 海灘與陽傘

不同層次的黃色與藍色統合了畫裡的不同元素。將陽傘和躺椅視為一個群體來畫,沒有著墨太多細節,但是柔和的陰影和重點顏色為畫作添加了生命力。

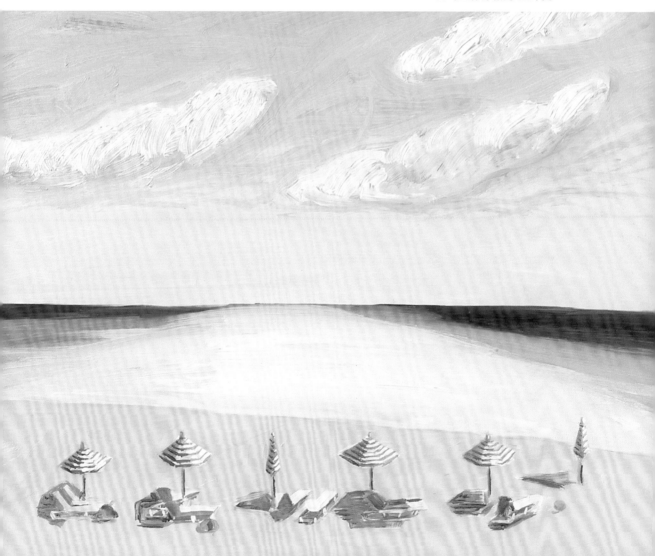

38 森林的溪流

這幅畫中，有一條小溪流沿著森林地面穿越糾結的樹葉和樹幹。一開始用 2 層非常薄的透明塗層來統一畫面，然後用小型或輕點的筆觸在透明塗層上添加厚重顏料，為樹木的葉子和樹下的植物增加紋理。作畫時，把注意力放在樹叢和樹木等較大的形體上，避免描繪太精準的細節。在溪流之上重複樹幹的弧線，則製造了細微的韻律感。

作畫前先用快乾顏料
塗上一層透明底層。

所需工具

- 畫布
- 2 號圓頭刷、4 號榛形刷、8 號榛形刷
- 棉質抹布
- 松節油或無味稀釋劑、罩染媒介劑、厚塗媒介劑
- 岱赭、普魯士藍、鈷藍綠、黃褐、群青、鎘紅、土黃、茜紅、生褐、鈦白、樹綠、鉻綠、鎘黃、象牙黑、檸檬黃、鈷藍

所需技巧

- 透明畫法
- 乾筆法

用棉布來上第一層透明顏料是有效的方法。

1 混合岱赭與松節油，用棉布以掃掠的方式將顏料薄塗在林地的區域。將普魯士藍和鈷藍綠混合成天空調色，刷塗天空和水流的背景。

2 將黃褐、群青、鎘紅和檸檬黃混合成樹木調色。使用 4 號榛形刷輕輕描繪主樹幹和枝幹，並在調色中加入更多群青，使輪廓更清晰。

創作全過程

3 將茜紅和生褐加在樹木調色中，用 8 號榛形刷粗略地素描更多分枝和河岸。接著加入更多鈦白，在森林地面、樹木之間加上顏色變化。以乾筆法製造粗獷的筆觸。

4 混合樹綠、鉻綠、鈦白、一些天空調色和松節油。利用 8 號榛形刷的寬邊，以水平及斜線的短筆觸畫樹葉。在調色中加入更多樹綠、鉻綠和鎘紅，以乾筆法畫陰影。

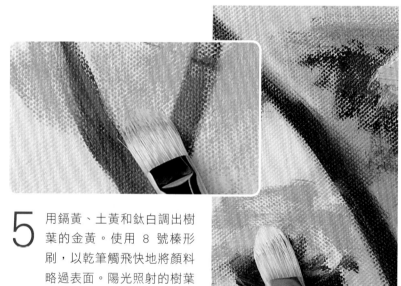

5 用鎘黃、土黃和鈦白調出樹葉的金黃。使用 8 號榛形刷，以乾筆觸飛快地將顏料略過表面。陽光照射的樹葉則加入更多鈦白，以平行筆觸輕點。

6 用象牙黑、檸檬黃和生褐的調色來強調樹木的線條和岩石底部。使用 2 號圓頭刷輕輕地畫出。

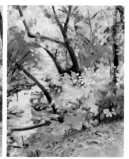

7 在天空調色中加入更多鈦白和鈷藍綠，松節油只需少量，使顏料濃稠一點。將顏料輕點在天空上與葉子之間。加入鈦白來畫陽光。

8 混合象牙黑、鉻綠和生褐，加強枝幹的輪廓。再加入檸檬黃，產生溫和的綠色，在主要葉群上輕點出新月的形狀。

9 混合鎘黃和鎘紅，以薄塗法表現前景區域。在天空調色中加入茜紅，畫薰衣草色的鵝卵石。在這個薰衣草調色中加入調色油，用來柔和部分區域的顏色。

簇葉

不必擔心要如何畫出大片樹葉叢的精準細節，帶有紋理的色點可以表現出落葉飄動的形貌。

10 用大量罩染媒介劑混合檸檬黃和鈦白。使用 2 號圓頭刷在較深色的區域點出光線的斑點。混合厚塗媒介劑和鎘黃，製造厚實的色點。

11 用罩染媒介劑混合鈷藍和茜紅，用在某些陰影區域。顏色較深的樹葉則使用樹綠、鉻綠和鈷藍綠的調色。使用步驟 10 的厚重黃調色，加上更多亮點。

森林的溪流 ▶

這幅畫採用透明底層將許多大片樹葉叢結合在一起。在整個畫面中，運用乾筆法和厚薄不一的顏料斑點來變化筆觸，增加表面的趣味性。

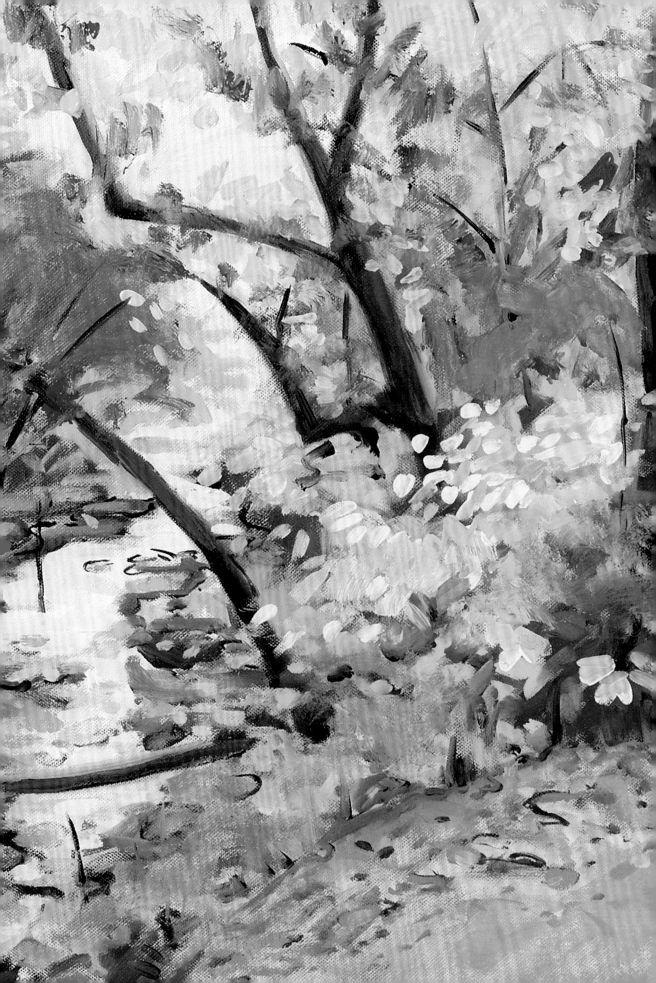

39 紅色洋梨

這幅令人垂涎的洋梨作品示範了將厚塗媒介劑加入顏料使油彩變得厚重，而增加了創作各種紋理的可能性。使用筆刷或是畫刀，一層又一層地堆疊顏料來描繪洋梨，讓顏料像山脊般隆起。有時候底層的顏色會被帶到頂層，但這更增加了筆觸的表現感。最後將罩染媒介劑加入顏料，進行最後一層的上色，讓洋梨的紅色顯得更加強烈。

所需工具

· 上過底漆白的硬質板

· 2 號圓頭刷、
 8 號平頭刷、
 12 號平頭刷、
 8 號榛形刷、
 6 號扇形刷

· 21 號畫刀、
 24 號畫刀

· 罩染媒介劑、
 亞麻子油、
 厚塗媒介劑

· 亮粉紅、玫瑰茜紅、
 茜紅、鉻綠、樹綠、
 群青、鈦白、檸檬黃、
 鎘黃、透明黃、普魯士藍、
 土黃、岱赭、紫紅

所需技巧

· 厚塗法

· 畫刀的運用

1 畫出洋梨的構圖，並標示明亮與陰影處。以亞麻子油調和亮粉紅及玫瑰茜紅。用 8 號榛形刷畫洋梨，但先將陰影區域留白。再將茜紅加入上述調色，畫陰影區域。

創作全過程

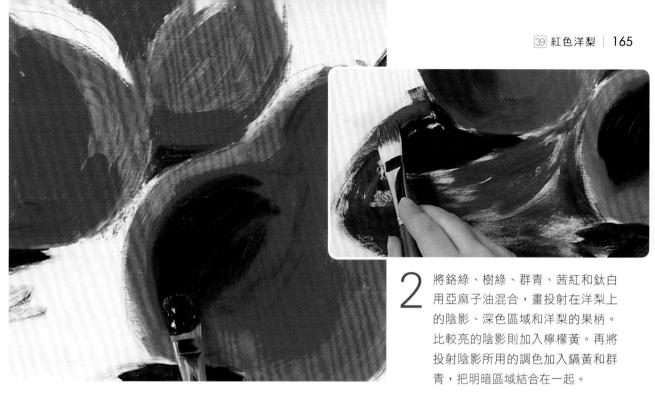

2 將鉻綠、樹綠、群青、茜紅和鈦白用亞麻子油混合，畫投射在洋梨上的陰影、深色區域和洋梨的果柄。比較亮的陰影則加入檸檬黃。再將投射陰影所用的調色加入鎘黃和群青，把明暗區域結合在一起。

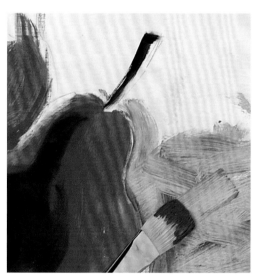

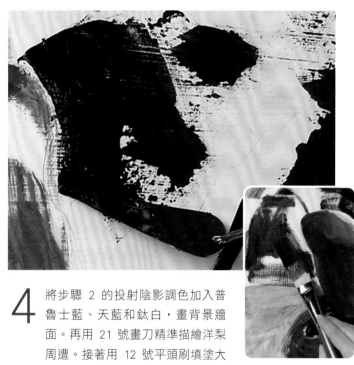

3 其他前景部分則使用 12 號平頭刷，沾透明黃、鉻綠和厚塗媒介劑的調色來表現。採用水平及斜線的粗筆觸，增加一些變化和紋理。

4 將步驟 2 的投射陰影調色加入普魯士藍、天藍和鈦白，畫背景牆面。再用 21 號畫刀精準描繪洋梨周遭。接著用 12 號平頭刷填塗大區域的面積。

 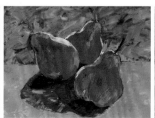 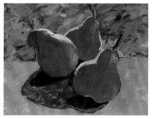

5 混合土黃和岱赭，用 2 號圓頭刷畫果柄的淺色側邊。較暗的陰影處重覆上色，用鎘紅和土黃的調色畫出投射在洋梨上的陰影，並用步驟 4 的調色將部分背景的色調降低。

6 混合鎘黃和鉻綠來畫背景。混合鎘黃、鎘紅和紫紅作為洋梨的中間色調。較淺色的區域則用鎘黃、鎘紅和檸檬黃的調色來上色。

7 將亮粉紅、鈦白和鎘黃混合，用 21 號畫刀畫洋梨的亮點。洋梨最淺色的區域則用 24 號畫刀打亮邊緣。

8 將鈦白加入綠色前景的調色，用 21 號畫刀遍塗背景牆將其打亮。現在背景的顏色看起來比洋梨稍微淺一點。

9 將一些罩染媒介劑加入鎘紅，調製出稀薄的顏料，覆蓋在洋梨既有的顏色上。用 6 號扇形刷輕輕地將顏色帶過較厚顏料的頂部。

刮塗法

當物件的輪廓線與背景開始變得模糊，可利用筆刷木製握柄的端點或畫刀，以刮劃方式將線條回復清晰。

▼ **紅色洋梨**

這幅由 3 顆洋梨所組成的簡單構圖，將重點放在表面質感的呈現。紅色水果對比綠色的背景，再加上紋理的運用，使得洋梨看起來幾乎像是雕像一般立體。

10 混合鉻綠與樹綠，用 21 號畫刀為洋梨下方的區域上色。前景部分則使用樹綠、鉻綠、鎘黃及厚塗媒介劑的調色。

11 將罩染媒介劑與紫紅混合，用 6 號扇形刷加些筆觸在洋梨上。將鈦白、亮粉紅和檸檬黃混合，用 24 號畫刀加上亮點。

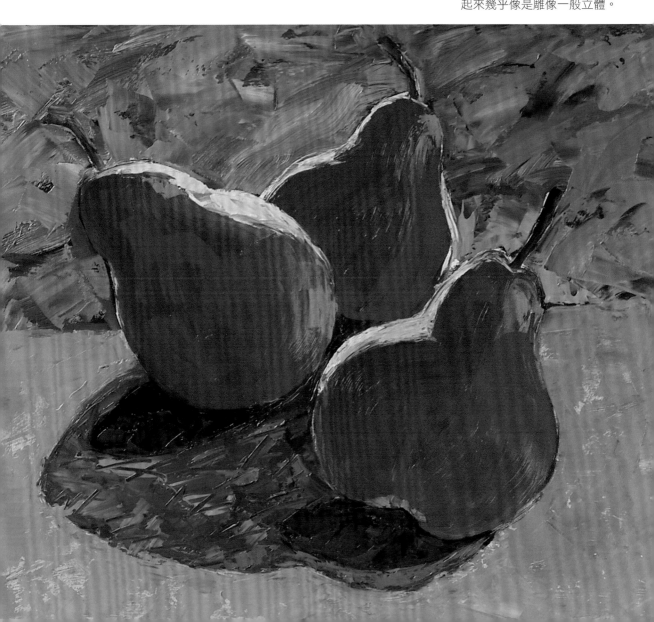

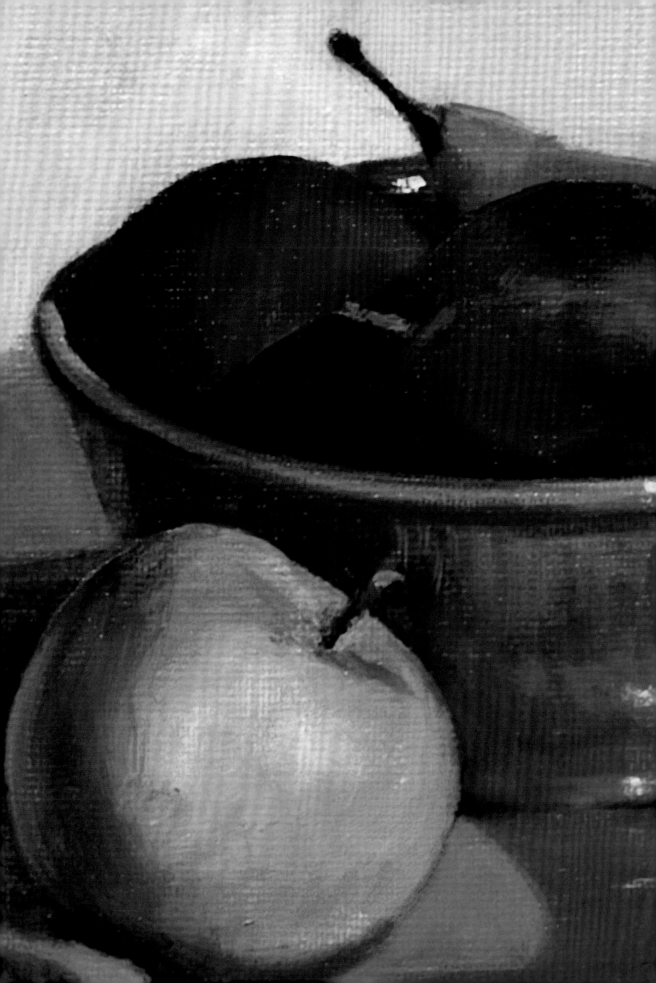

油畫的色彩運用
Colour in Oil

規畫你的顏色組合，
創造色彩鮮明而
和諧的畫作。

選擇你的顏色組合

為了創造出真正色彩鮮明的畫作,你必須仔細規畫顏色的組合;究竟是要採取高度色彩的方法,或是用較中性的顏色來中和亮色。你也必須考慮顏色之間的明暗關係;想像如果將畫作拿去作黑白影印,是否仍舊可以看到構圖裡的色調平衡令人滿意。同樣也要注意互補色的運用;將互補色並置可以強調色彩的亮度與和諧。

互補色

在開始作畫前,先決定你的選色,以確保整個作品的整體性。顏色對比能使每個顏色看起來更亮,讓畫作立即吸引目光。以紅色為例,如果你將它的陰影處塗得更綠,則紅色看起來會更亮。這三組互補色,黃色與紫羅蘭色、紅色與綠色、藍色與橙色,特別有這樣的效果,因為這些顏色組合最能夠吸引我們與生俱來的和諧感。

藍與橙

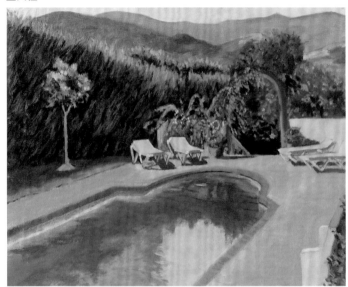

泳池的藍綠色因為與平台的橙色並列而顯得非常突出。

紅與綠

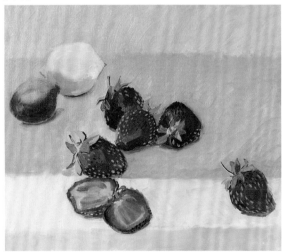

如果你遮住萊姆的綠色,將會發現畫作失去了它的趣味與光彩。

黃與紫羅蘭

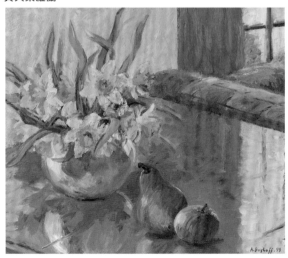

陰影部分比實際的顏色更偏紫羅蘭色,襯托出花朵的黃色。

色調

色調的平衡跟色彩的平衡一樣重要,所以你也必須分析所選顏色的色調值。「色調」指的是一個顏色相對的亮或暗。色調可藉由與黑、白或其他顏色混合來改變。半瞇眼睛,會將色彩的重要性降低而偏重色調,使你比較容易判斷色調值。例如,只要有一個區域太偏重深色,你就會立刻發現整個構圖在色調上失去平衡。

這三個顏色構成具有相似色調的單一色塊。

這個紅與綠的色調值太相近,以至於無法替彼此增色。

這裡有一個色調極端對比的例子。

這個顏色表裡,有些相近的顏色增加了彼此的色度,有些顏色由於色調太接近反而顯得平淡沒有光采。

顏色混合

下方的作品示範了 2 種變化色調的方法。左手邊的畫作,顏色是用黑或白來調色。右手邊的作品,顏色則是用較深或較淺的顏色來作調整。請注意看,當一個深色調放在一個淺色調旁邊時,顏色會顯得更暗沉。

使用互補色可以創造出和諧的效果。當互補色被並列放置時，會增加顏色的鮮明度。

小公雞與小雞 ▶

草地和樹葉的綠色讓小雞身上鮮明的橙色和紅色變成更銳利的主題。*Julie Mayer*

▼ 樹林中的小女孩

這個場景包含了很多種綠色，藉由洋裝的紅色和遍布於場景的紅點取得平衡。小徑的顏色也是偏紅的粉紅色。*Aggy Boshoff*

▲ 火雞

雖然這幅畫的顏色組合比較柔和，但也是建立在紅色與綠色的和諧上。粉紅色廣泛地使用在建築物上，前景和中景有一些橙色點綴。*Paul Gauguin*

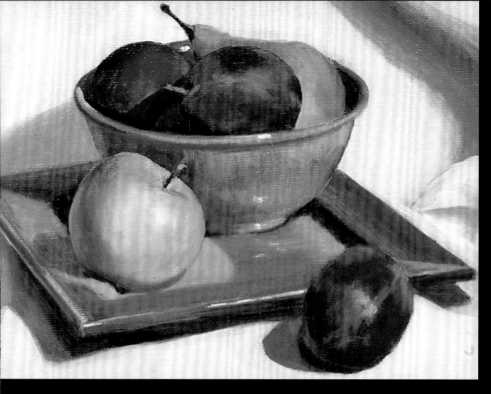

◀ 藍色陶器與靜物

這裡運用兩組互補色，形成絕佳的效果。黃色蘋果襯托了紫色洋李，而洋梨的橙色則平衡了藍色。*Jennifer Windle*

▼ 紫紅鬱金香

鬱金香強烈的紫紅色是一種帶有少許藍色的冷調紅色。背景的鮮綠色和葉子偏藍的綠色放在一起，有效地平衡了這個紫紅色。*Aggy Boshoff*

▼ 花朵

在這裡，水果的橙色藉著鄰近的互補色藍色而被強化。紅色與綠色這第二組互補色的使用，則為這幅作品增加了整體和諧感。*Samuel John Peploe*

40 城市河流

這幅描繪城市河流和多座橋墩的冷調畫作，使用了四種不同色調的藍色。天空、河流以及不同山丘的顏色，都採用普魯士藍加上黑或白來產生各式各樣的色調。這些不同色調的顏色混合後產生了一系列的色彩，建立起整幅畫作的對比效果。天空和水流的顏色最淺，再來是淺色建築物，然後與顏色較深而且連續重複的橋梁形成對比。顏料的層次以漸進的方式來建立，所以色調之間的關係可以輕易地調整。

所需工具

· 油畫紙
· 2 號圓頭刷、8 號平頭刷
· 調色油、厚塗媒介劑
· 普魯士藍、鈦白、象牙黑、檸檬黃、鎘紅、鎘黃、土黃、鉻綠、茜紅、鈷藍綠、岱赭、群青、黃褐

所需技巧

· 暈塗混色法
· 薄塗法

有限的顏色組合也可以呈現多彩繽紛的效果。

淺藍調色構成此畫作中最淺亮的色調。

1 將普魯士藍、鈦白和厚塗媒介劑混合成淺藍的天空調色，用 8 號平頭刷的寬筆筆觸畫天空。再用這個天空調色畫河水淺色區域及建築物側邊。

2 將天空調色加入象牙黑來加深，描繪遠處的山丘，將它們柔和地與天空暈染融合。用這個顏色畫橋下的陰影，將它們融合到水中，並以薄塗法畫橋梁較深色的區域。

創作全過程

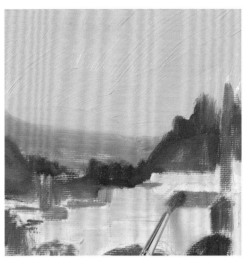

3 將步驟 2 的調色加入更多象牙黑和普魯士藍，替近處的山丘上色，並用垂直筆觸表現樹林。將建築物旁的顏色加深，並畫出顏色最深的水中倒影。用步驟 2 的調色打亮一些山丘和樹木。

4 混合檸檬黃、鈦白和調色油，畫遠處的建築物。將鎘紅、鎘黃、土黃和調色油調成柔和的紅色，用 2 號圓頭刷畫屋頂和煙囪。

5 混合檸檬黃和鈦白，畫左側的部分建築物。在調色裡加入一點普魯士藍，畫其他建築物。接著加入鉻綠，畫屋頂和教堂的尖塔。

6 將鈦白、茜紅和普魯士藍混合成淺薰衣草調色，畫某些建築物的陰影邊。用這個調色畫橋梁上的某些地方，讓越遠處看起來顏色越淺。

7 混合茜紅、普魯士藍和象牙黑，畫左側的圓拱屋頂。加入鈦白將調色調淺，畫前面的屋頂。用鈷藍綠畫建築物的屋頂和尖塔的細節。混合鈦白和普魯士藍，為其他建築物加上變化。

8 混合鉻綠、檸檬黃和鈦白來柔和樹木。以水平筆觸描繪樹木的水中倒影。再加上岱赭調出中間的綠色，然後加上群青來畫樹木較深的區域。右側的樹木則保持較淺的顏色。

9 混合鎘黃、鈦白和調色油，畫圓拱屋頂的邊緣。將步驟 2 的調色加入調色油混合成淺藍調色，另外將步驟 6 的調色加入調色油混合成淺紫調色，用來畫前面建築物的窗戶。

10 用薄塗法將第一道橋梁塗上淺紫調色，並將橋上的雕像也塗上淺紫調色。將普魯士藍和象牙黑混合成暗深調色，以薄塗法描繪橋梁和橋拱的陰影。

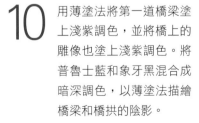

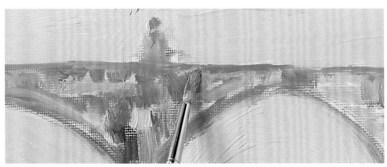

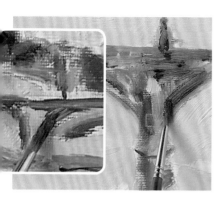

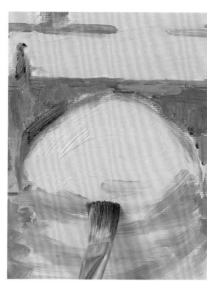

12 混合鎘紅、土黃、鈦白和調色油,畫上鐘針,再以薄塗法替橋梁上色。混合普魯士藍、象牙黑、鈦白和一點點鉻綠,為第一座橋墩下方上色,強調橋身的倒影。

11 混合黃褐和岱赭,畫其他橋梁的細節及圓頂建築物的窗戶。接著在調色中加入更多岱赭,畫前方橋梁的石頭細節。

▼ 城市河流

各種冷調的藍色被屋頂及煙囪的紅色、建築物的暖黃色、橋梁石頭的顏色所平衡。有效地應用色調創造了明暗與細微的對比。

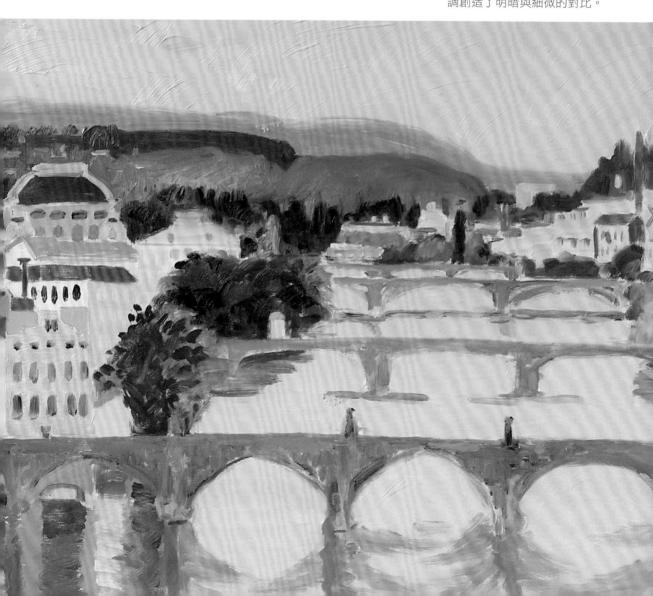

41 農場的山羊

這幅圖畫描繪農場裡的兩隻山羊，採取簡單的藍、橙對比互補色。背景牆面和山羊投射出冷調的藍色陰影，平衡並強調了山羊被陽光照亮的橙色毛髮。山羊身上的亮點是帶有粉紅的白色，同樣顏色也用在前景的鵝卵石上。為了替藍色和灰色帶來更多平衡，深色背景中朦朧不清的豬隻形狀和家畜欄的景深使用了暖紅色。

所需工具

- 畫布
- 2 號圓頭刷、12 號平頭刷、6 號榛形刷、6 號扇形刷
- 24 號畫刀
- 松節油或無味稀釋劑、厚塗媒介劑
- 鈷藍、鈦白、土黃、象牙黑、茜紅、岱赭、鎘紅、鉻綠

所需技巧

- 薄塗法
- 畫刀的運用

山羊底下的陰影連結到牆面陰影的顏色。

1 將鈷藍、鈦白、土黃和松節油混合成偏藍調色，用 12 號平頭刷畫牆面。將調色加入象牙黑，畫牆上和牆下的陰影。另在調色中加入多一點鈷藍，畫山羊底下的陰影及一些鵝卵石的細部。

2 將許多象牙黑和一點點鈷藍綠混合成偏黑調色，用 6 號榛形刷畫山羊背後的深色陰影及鵝卵石間的縫隙。用同樣的調色畫背景中家畜欄的立柱和門片。

創作全過程

3 混合土黃及鈦白，用 6 號榛形刷畫山羊的中間色調區域。接著在左側牆面和鵝卵石加上一點點這個調色。再把步驟1的偏藍調色加上一點象牙黑，用來加深山羊背後的牆。

4 將茜紅、岱赭和象牙黑混合成暖棕調色，替背景及右側牆面相同明度的部分加上一點溫度，再用 6 號榛形刷粗略地畫出山羊的深色部分。

5 將步驟 4 的暖棕調色加上鈷藍和一點鈦白，為山羊身上的深色區域加上一些變化。用步驟 1 的偏藍調色加上一些象牙黑，用來畫山羊側邊的陰影，並在後方山羊的臉中間加上一筆。

 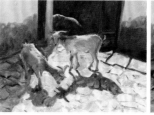 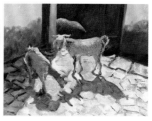

6 混合厚塗媒介劑、鈦白和一點土黃來畫山羊。再以薄塗法替石頭上色。接著將這個淺黃調色加入岱赭,用 6 號榛形刷加深山羊毛髮深色的區域。

7 將鈦白加入一丁點鎘紅,用這個粉紅調色替山羊旁邊的鵝卵石加上亮點,並在前景加上一點溫暖的顏色。再用 24 號畫刀描繪個別鵝卵石的稜角形狀。

持續加強整幅畫作,
一而再地修飾
顏色和形狀。

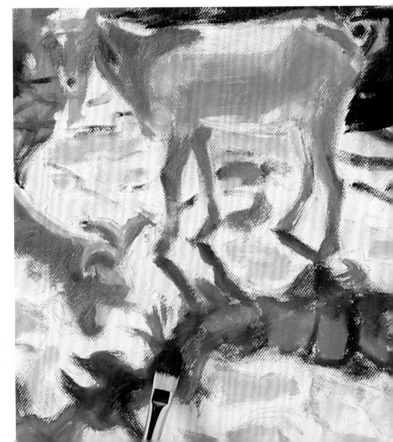

8 混合鉻綠、茜紅和象牙黑,增加牆上陰影的對比。將這個調色使用在背景,並用 6 號榛形刷畫豬隻的形狀。接著混合象牙黑和茜紅,修飾山羊的形狀,再以薄塗法為山羊下方的陰影上色。

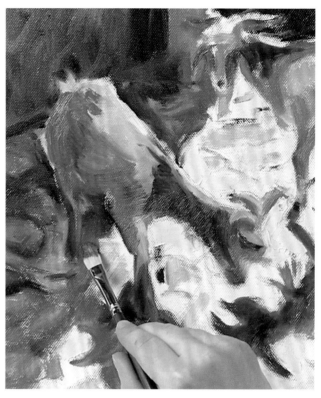

9 將茜紅、象牙黑和鉻綠混合成紅棕調色，用 6 號扇形刷畫山羊身上最深的陰影，以及豬隻身上較淺的區域，再以薄塗法替背景上色。

10 將茜紅、鈦白、鈷藍混合，加在山羊身上的中間色調處及藍色陰影處，製造一些變化。再以薄塗法點綴鵝卵石，並描出陰影輪廓。

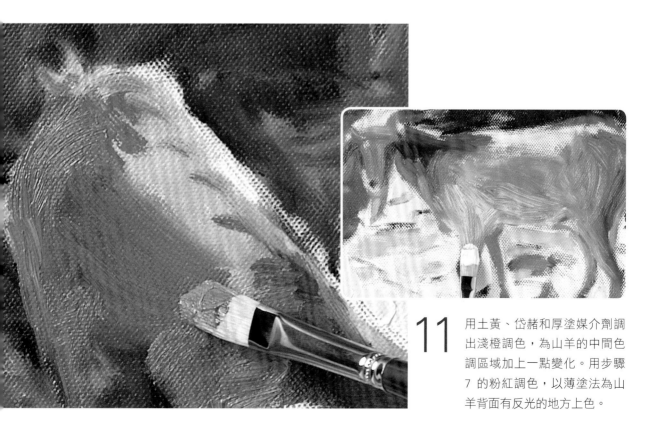

11 用土黃、岱赭和厚塗媒介劑調出淺橙調色，為山羊的中間色調區域加上一點變化。用步驟 7 的粉紅調色，以薄塗法為山羊背面有反光的地方上色。

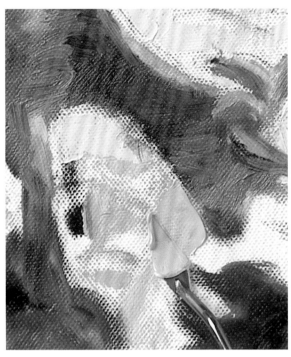

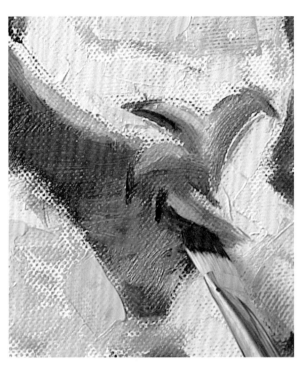

12 將鈦白加入比步驟 7 稍多的鎘紅，用 24 號畫刀畫鵝卵石。再將步驟 10 的調色混合土黃和鈦白，用來變化鵝卵石的顏色。

13 用步驟 9 的紅棕調色為山羊頭和鵝卵石加入一些細節。再用畫刀除去一些粉紅調色和淺黃調色，加強淺色的鵝卵石。

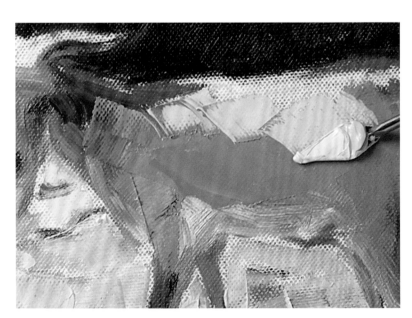

14 混合鈷藍、象牙黑、鈦白成為灰藍調色，強調後方山羊最深色的部位。混合白色、一點點鎘紅和土黃，將調色加在山羊背部頂端淺色區域、頭頂部以及豬隻頂部。

15 將岱赭、茜紅、象牙黑和鈦白混合，形成後方山羊身上的中間色調。再用鈦白打亮。

16 混合茜紅和鈦白，畫山羊角的反光部分。將步驟 11 的淺橙調色塗到山羊和豬隻身上。用黃褐和土黃在 2 隻山羊身上增加更多顏色。

▼ 農場的山羊

以藍與橙的互補色做為基礎，使用簡單的顏色組合，完成一幅和諧的作品。在山羊、農場和陰影上使用同樣的調色，使得整幅畫看起來非常有整體感。

42 花瓶中的銀蓮花

這幅瓶花的特色，是在簡單的背景中有一系列鮮亮的顏色。它的構圖不尋常，因為花朵是放置在正上方。中間的圓形花瓶首先捉住視覺焦點，花朵強烈的粉紅色與藍色加上背景冷冽的綠色所產生的對比進一步吸引目光。花瓣用畫刀以簡單的色塊來表現，再用筆刷加上更多顏色。中間和花蕊部分使用了點畫法，表現出銀蓮花的特色。

所需工具

· 畫布

· 2 號圓頭刷、12 號平頭刷、4 號榛形刷、6 號榛形刷、8 號榛形刷

· 21 號畫刀、24 號畫刀

· 松節油或無味稀釋劑，厚塗媒介劑

· 檸檬黃、鉻綠、群青、天藍、鈦白、紫紅、耐久玫瑰紅、紫羅蘭、鈷藍綠、象牙黑、樹綠、鎘黃、普魯士藍

所需技巧

· 點畫法

· 破色法

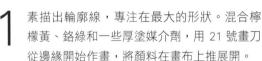
使用畫刀將顏料均勻推展開來。

1 素描出輪廓線，專注在最大的形狀。混合檸檬黃、鉻綠和一些厚塗媒介劑，用 21 號畫刀從邊緣開始作畫，將顏料在畫布上推展開。

2 用 24 號畫刀小心地在花朵之間和甕把手內部塗滿顏料。接著換成 12 號平頭刷，塗布畫面邊緣的大塊區域。

創作全過程

3 將背景的調色用在花瓶瓶身反射桌布綠色的地方。拿抹布以畫圓方式將顏料上色，直到顏色變得透明並且透出畫布的白色。

4 混合群青、天藍和一點點鈦白，用畫刀以薄塗法塗在花瓶上。再將此調色加入鈦白和松節油，用 8 號榛形刷塗在花瓶上。垂吊花朵的部分保留白色。

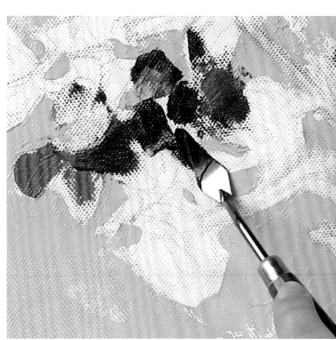

5 混合紫紅和鈦白，為粉紅花朵建立基礎顏色。用 24 號畫刀為花朵上色，然後在粉紅調色中加入耐久玫瑰紅和一點點紫羅蘭，增加顏色變化。將某些花瓣留白，之後再上其他顏色。

6 將步驟 5 的調色加入更多紫羅蘭，畫出深紫的陰影。再用 24 號畫刀畫藍色花朵的基底，還有花瓣的皺褶。用 24 號畫刀刻畫花瓣的色塊，而非精準的細節。

7 將花瓶的顏色與背景調色混合，用 6 號榛形刷為桌布的皺褶和擺放在桌上的花莖上色。

8 混合檸檬黃、鉻綠、鈷藍綠和鈦白。拿 2 號圓頭刷，將這個柔綠調色塗在花朵周圍的茂密葉子上，以及某些花朵的莖幹上。

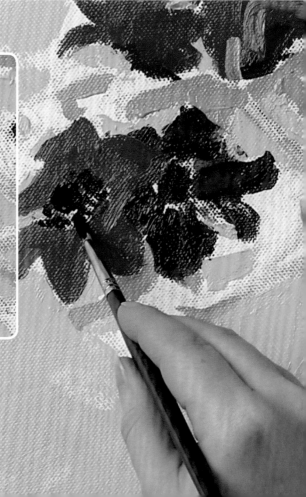

9 將步驟 5 的粉紅調色加入一些鈦白，用 4 號榛形刷畫粉紅花朵。再加入更多鈦白，塗在陽光透過花瓣的地方，使顏色多點變化。用象牙黑在花朵中間加上花蕊。

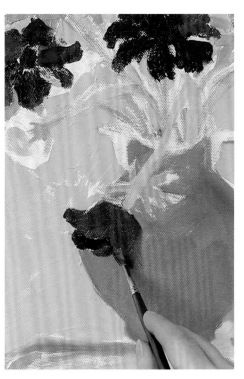

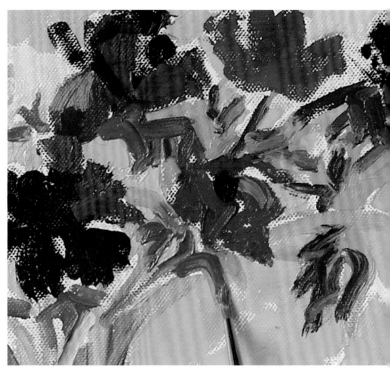

10 混合紫羅蘭和天藍,畫些紫色的花瓣。再用粉紅、紫羅蘭和藍的調色畫部分花瓣。

11 混合鉻綠、樹綠和一些鈦白,畫花莖的部分。再將鎘黃、鉻綠和鈷藍綠混合,用 2 號圓頭刷畫暗影中的花莖和葉片。

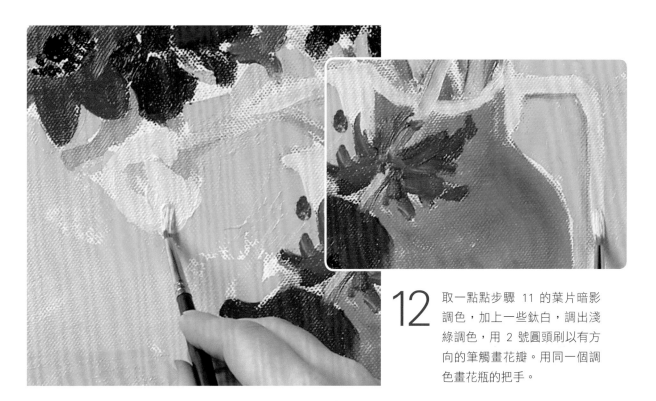

12 取一點點步驟 11 的葉片暗影調色,加上一些鈦白,調出淺綠調色,用 2 號圓頭刷以有方向的筆觸畫花瓣。用同一個調色畫花瓶的把手。

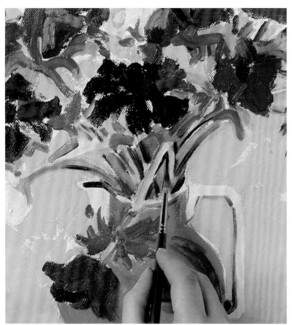

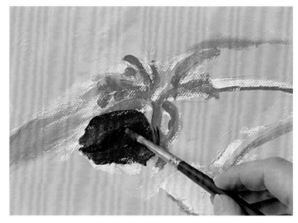

14 桌上含苞未開的花瓣邊緣用天藍、鈦白和紫紅的調色來描繪。拿 2 號圓頭刷將所有花朵的形狀重新修飾,並變換筆觸。

13 回到剛剛的葉片暗影調色,加入象牙黑。用這個調色在花莖之間加入更多陰影。花瓶把手之下和花瓶底部也用這個調色加入陰影。

用破色法為畫作表面增加生動感。

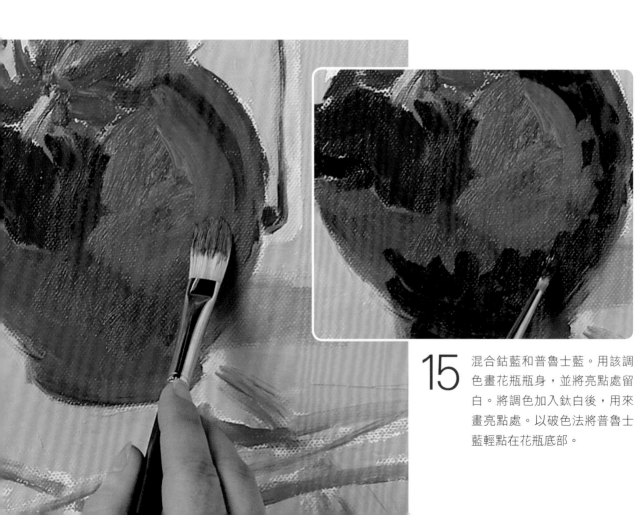

15 混合鈷藍和普魯士藍。用該調色畫花瓶瓶身,並將亮點處留白。將調色加入鈦白後,用來畫亮點處。以破色法將普魯士藍輕點在花瓶底部。

16

將步驟 1 調出的顏色輕點在背景當中。
將鈦白加入步驟 1 的調色中,用 21 號
畫刀畫桌面和花瓶上的線條圖案。

▼ 花瓶中的銀蓮花

銀蓮花花瓣用簡單形狀的手法來表現,加
強了背景及桌面的冷冽綠色與花朵的鮮豔
色彩的映襯效果。花瓶強烈的藍色更是強
化了花朵的藍色、紫紅色和紫羅蘭色。

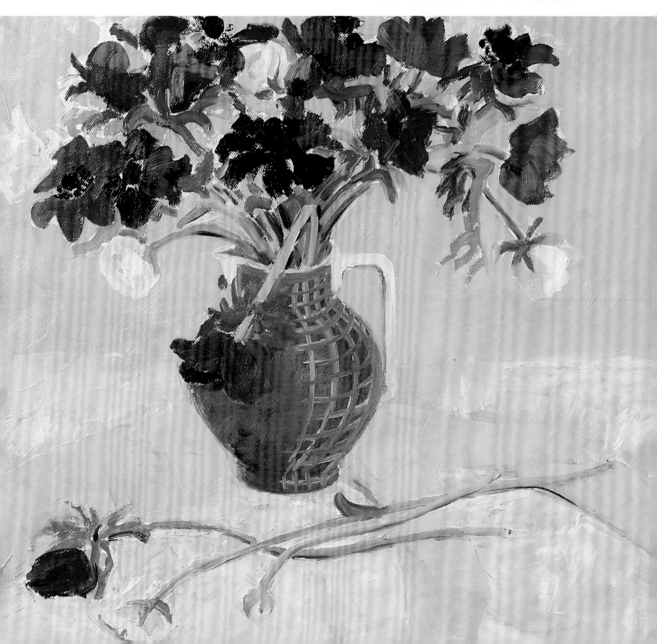

油畫的透視

Perspective in Oil

利用顏色和線條
在你的畫作中
營造深度感。

了解透視

透視是一種技巧，用來使二度空間的平面看起來像是三度空間，將近處的物體與遠方的物體區別開來，藉此產生深度感。透視也幫助建立畫作裡形體與物體在尺寸上的相對關係。透視原則的使用不一定是非常複雜的事情，只要讓透視結果看起來能夠讓人相信就已經足夠。在畫作裡表現出深度的方法有兩個主要方法，一個是線性透視法，另一個是大氣透視法。

大氣透視法或色彩透視法

由於大氣薄霧的關係，距離越遠的風景會顯得比近處的景色更藍、更蒼白。由於看起來溫暖或寒冷的顏色會分別產生前進或退縮的印象，因此你可以運用這個原則，在你的畫作中表現出大氣的氛圍。頁面中穿越色環的這條線將暖色和冷色區分開來，暖色傾向紅色，而冷色則傾向藍色。較紅的顏色有前進的感覺，而較藍的顏色則有退縮的感覺。

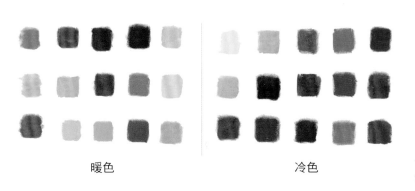

暖色　　　　　　　　　冷色

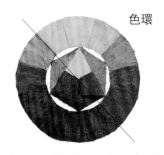

色環

一個顏色是屬於暖色或冷色，端看該顏色中含有多少藍色或紅色的成分。例如，雖然紅色在本質上屬於暖色，但其中也有偏暖的紅色和偏冷的紅色。

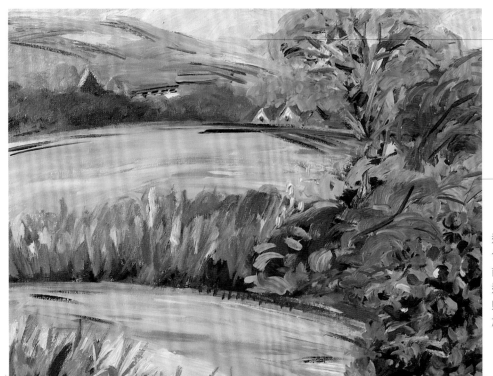

山丘是藍色的，而且缺乏細節，所以給人距離遙遠的感覺。

花叢中的暖紅色將物體拉近視線。

這幅風景畫示範了暖色會往前進到畫面的前景，而冷色則往後退縮。建築物的尺寸則使得物件看起來居於中間的位置。

線性透視法

畫面中的所有平行線條匯集到一個點，這個點就是大家所知道的消失點。消失點的位置可能在畫面中或是畫面外。物體位置高於視線的線條由上往下延伸到消失點，而物體位置低於視線的線條則是由下往上延伸到消失點。往不同方向集中的水平線條會有不同的消失點。畫面中越遠方的物件和形體看起來越小，也是因為透視的原理。

單點透視法

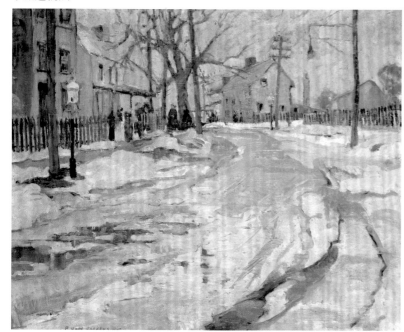

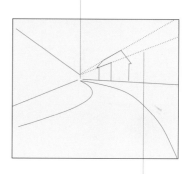

這幅看向街景的圖畫，屋頂、柵欄和道路的平行線集中到單一的消失點。

因為屋頂位於畫家的視線之上，所以屋頂線由上往下延伸，與由下往上的道路交會。

兩點透視法

這裡的建築物以屋角對著觀畫者，所以可看到兩個面。各個面的平行線都在畫面之外交集。

建築物的正面與側面的平行線會分別聚集在兩個不同的消失點。

▲ 聖維多利亞山

這個山景的透視，藉由將紅與綠擺放在前景與中景，使顏色看起來更鮮豔，而冷調的藍色則漸漸隱退到遠方。*Paul Cézanne*

▲ 報春花

這幅畫雖然是描繪桌面物體的特寫，但也遵照著線性透視的原則。書本和木盒的線條在畫作邊緣之外的某處交會。*Aggy Boshoff*

土耳其的拉布蘭達 ▶

深色樹幹和淺色背景的強烈色調對比，強調了畫中的景深。暖色和輪廓清晰的形體使得前景給人往前的印象，而背景是一團模糊不清的冷調藍色薄霧。*Brian Hanson*

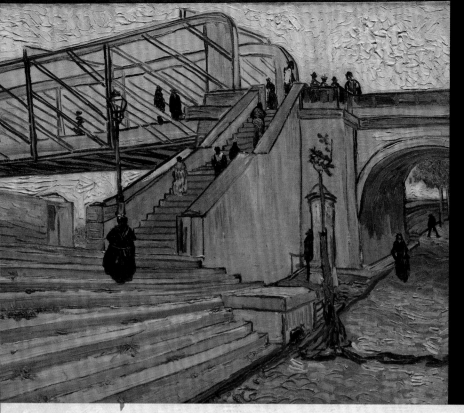

◀ **頂奎特爾橋**

前面階梯的平行線開展成扇形，具有一個誇張的透視效果，讓這座在當時來說十分具有現代感的橋梁更加令人印象深刻。

Vincent van Gogh

▼ **傍晚漫步於布萊敦人行道**

單點透視法和高度逐漸變小的逆光人形剪影，為畫作帶來強烈的立體感，而背景較蒼白的顏色更加強了這個效果。

Mark Topham

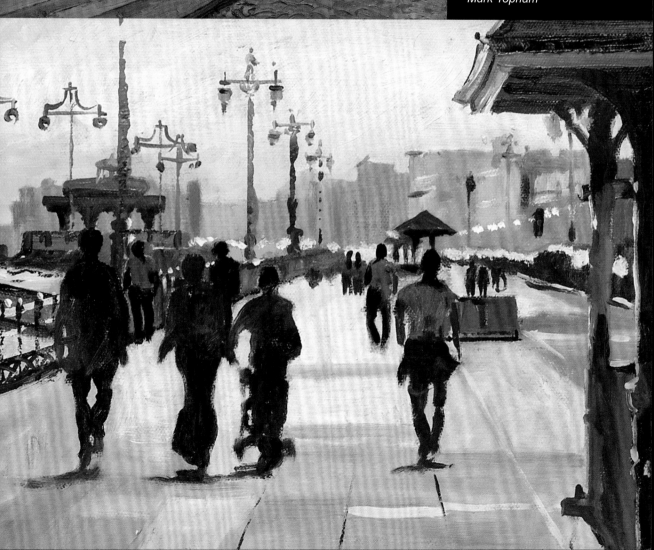

43 港口的船隻

這幅陽光普照的河港景色,把船隻尺寸和畫面前景的鋪石畫得比背景建築物來得大,利用這個手法來建立景深。船隻和鋪石的線條將視線引導至暖色和形狀所構成的一團混亂之中,但你很快地發現那是建築物和它的水中倒影。將建築物倒影的顏色畫得較深,有助於區分倒影與陽光下的建築物。為了畫出水的感覺,部分倒影使用了添加厚塗媒介劑的顏色,然後用梳子劃過。

所需工具

- 畫布
- 2 號圓頭刷、8 號平頭刷、12 號平頭刷、4 號榛形刷、6 號榛形刷、6 號扇形刷
- 24 號畫刀
- 松節油或無味稀釋劑、亞麻子油、厚塗媒介劑
- 檸檬黃、鈷藍綠、天藍、土黃、鈦白、鎘紅、岱赭、群青、象牙黑、黃褐、鉻綠、鎘黃、茜紅、普魯士藍

所需技巧

- 乾筆法
- 梳子的運用

使用筆刷的邊緣畫房子屋頂的輪廓線。

碼頭的顏色反映了房子的暖色。

1 拿 12 號平頭刷先沾松節油,再與檸檬黃調色,畫房子和河流最淺亮的區域。然後用鈷藍綠、天藍和松節油調出天空調色,畫天空、船隻和路面鋪石。

2 加入一些松節油,混合土黃和鈦白調色,用 8 號平頭刷畫房子和碼頭被陽光照到的區域。接著在調色中加入一些鎘紅和檸檬黃,畫房子和倒影中最溫暖的區域。

創作全過程

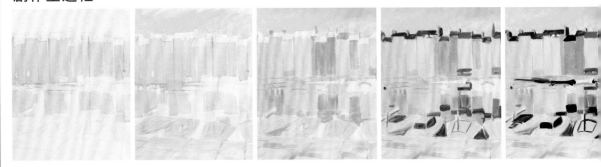

3 混合岱赭、群青和一點鈦白，用 4 號榛形刷畫屋頂，將屋頂群結合在一起畫而非分開畫。描繪前景的細節。在調色中加入一點象牙黑，畫船隻形狀和陰影。

4 混合岱赭、黃褐、群青和鈦白。用 6 號榛形刷畫顏色較深的水中倒影，有些區域則採用乾筆法。將普魯士藍與天空調色混合，用 8 號平頭刷以輕筆觸加深鋪石的顏色。

6 用鈦白、鈷藍綠和鎘黃的調色打亮路面鋪石。加入一些松節油和亞麻子油，用12號平頭刷將顏料拉進天空中。加入更多鈦白到調色中，在船身和鋪面石頭上加入細節。

5 混合鎘黃和鎘紅，並加入厚塗媒介劑使橙調色更濃稠。使用 8 號平頭刷畫房子和倒影。再用梳子將顏料刷出垂直的刮痕。

7 混合象牙黑和群青。用 2 號圓頭刷在鋪石和船隻邊緣的縫隙加入顏色最深的細節。混合鈷藍綠和鈦白，在船隻和桅杆加上更多細節。

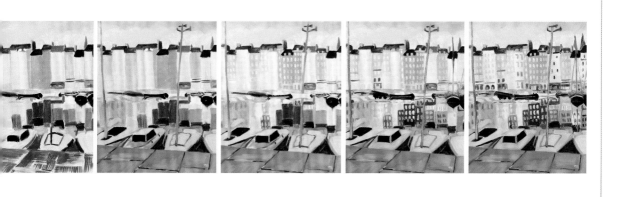

8 在鈦白中加入一點點檸檬黃，用 6 號扇形刷在房子正面刷上一些亮點。

9 將鈦白加入一些松節油與亞麻子油調合。用筆刷沾滿厚厚的調色，畫窗戶和白色的船。

10 混合鎘紅和一點鎘黃和松節油。替遠處的船隻與桅杆加上細節。同時畫上桅杆的水中倒影。

11 混合茜紅與群青，為部分海水與深色窗戶上色。混合檸檬黃、鉻綠和松節油，畫房子的門廊和店面。接著將岱赭與象牙黑混合，用來勾勒前景的桅杆的輪廓。

12 用畫刀邊緣沾取象牙黑，表現街道上一些顏色更深的細節，並點畫出船上的窗戶。使用畫刀製造清楚的畫痕。

港口的船隻 ▶

這幅畫前景的部分保持簡單的線條，相對地較少著墨於細節。這樣使得觀畫者把重點放在河流旁邊充滿細節而顏色溫暖的建築物，以及它的水中倒影，因而產生了忙碌港口的印象。

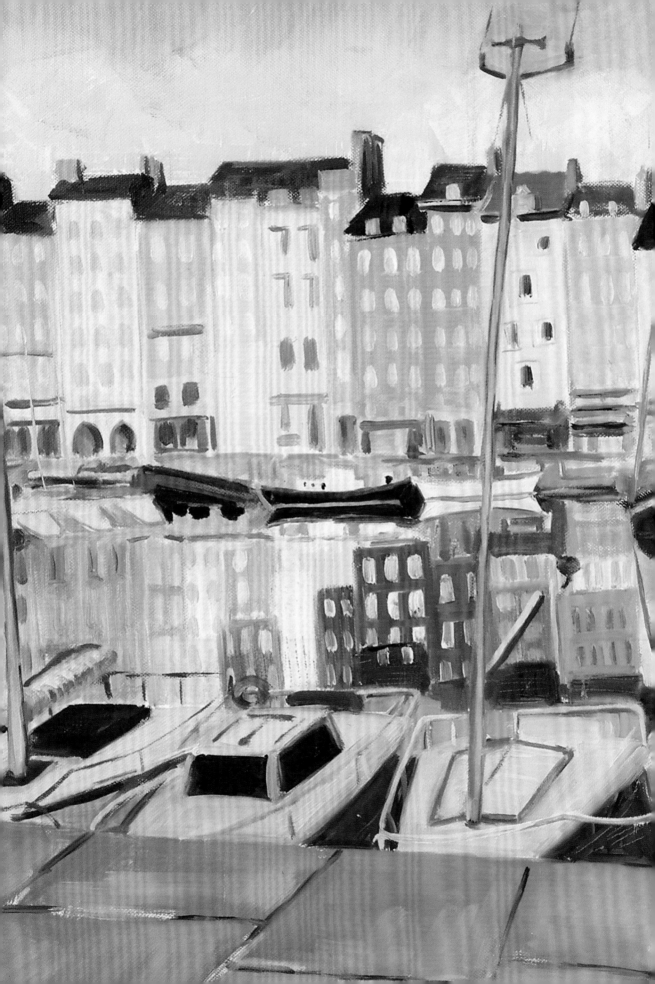

44 西班牙風景

這幅沐浴在日光下的風景畫，透過對顏色和細節的小心使用，來達到透視的效果。前景使用最亮的顏色將該區往前帶，中距離的景色使用較淺的顏色，而群山則使用冷調的藍色，讓山看起來往遠方退縮。中距離的形體尺寸較小，並且和前景物體比起來手法偏向速寫，而群山更是完全沒有細節的描繪。田野則用線條陰影和輕點方式增加了趣味性，並且為橄欖綠的小樹林增加了細節。

所需工具

- 畫布
- 2 號圓頭刷、12 號平頭刷、8 號榛形刷
- 松節油或無味稀釋劑、亞麻子油
- 鈷藍綠、鈦白、鎘黃、鎘紅、鉻綠、樹綠、群青、天藍、茜紅、黃褐、象牙黑、檸檬黃、普魯士藍

所需技巧

- 排線技法
- 輕點法

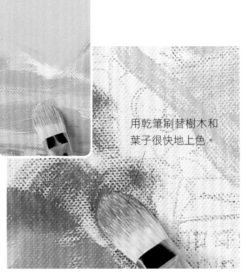

山脈的冷調藍色幫助山脈往遠方退隱。

用乾筆刷替樹木和葉子很快地上色。

1 使用松節油和亞麻子油混合鈷藍綠和鈦白，替天空和部分山脈上色，並用薄塗法將偏冷的田園區塊上色。接著用松節油和亞麻子油混合鎘黃和鈦白，替田野上色。

2 橄欖樹林用步驟 1 的田野調色加入鎘紅，外露的土壤則再加入更多鎘紅。山麓部分用步驟 1 的天空調色加入鉻綠、樹綠、鎘黃、鈦白和松節油。前景的田野和綠色植物則使用田野調色加入更多鎘黃。

創作全過程

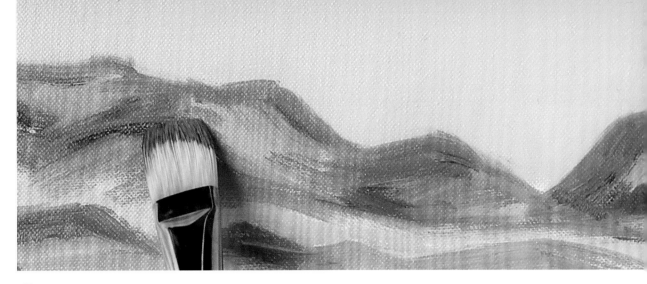

3 將群青、天藍、茜紅、黃褐加入松節油和亞麻子油混合。用
12 號平頭刷畫山脈。在調色中加入更多群青，用來加重強
調深色區域。距離較近的區域則加入更多鈦白。

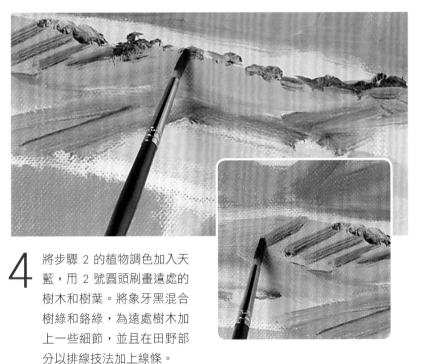

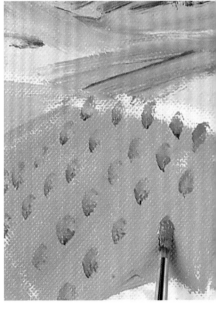

4 將步驟 2 的植物調色加入天
藍，用 2 號圓頭刷畫遠處的
樹木和樹葉。將象牙黑混合
樹綠和鉻綠，為遠處樹木加
上一些細節，並且在田野部
分以排線技法加上線條。

5 將鈦白、樹綠、鉻綠和天
藍混合，用輕點法加上橄
欖樹。再將檸檬黃加入此
調色，畫右側前景其餘的
田野，並為深色的田野加
上蜿蜒的線條。

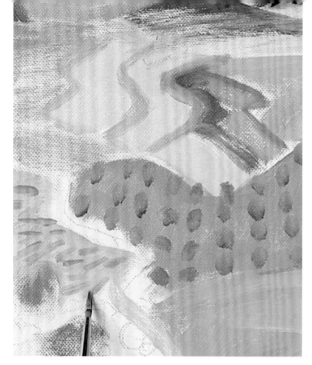

6 　將樹綠和鎘黃加入松節油混合。在偏遠左側的田野加上不規則線條。在更遠的背景處變換線條的顏色和形狀，並延伸到右側來添增不同效果。

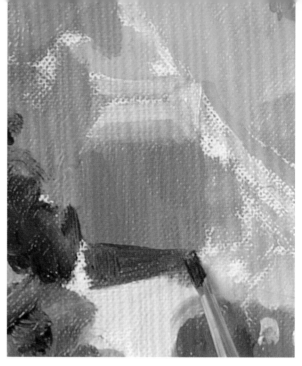

7 　用步驟 3 的山脈調色畫房子的前面。將步驟 5 的橄欖樹調色加上鈦白，畫房子的屋頂。接著加入茜紅、天藍和更多松節油，畫房子的陰影。

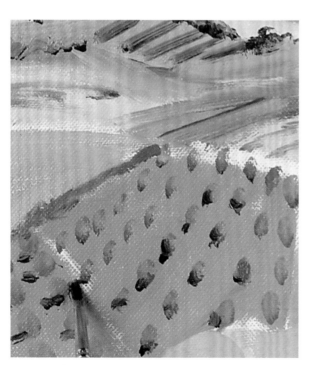

8 　將步驟 2 的植物調色加入一點象牙黑，用筆刷的側邊，以斜線方向畫橄欖樹下的陰影區域。藉由陰影的方向指出土地的輪廓。

9 　在鈦白裡加入一點點天藍，用在屋頂打亮的地方及顏色較淺的窗戶。混合象牙黑、鉻綠和茜紅，畫顏色較深的窗戶、屋頂線及房子其他細節。

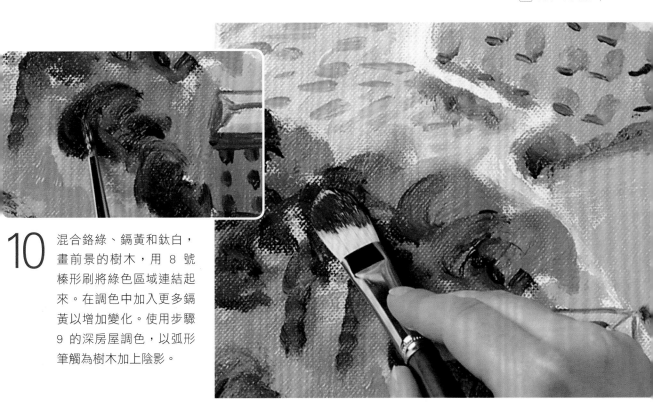

10 混合鉻綠、鎘黃和鈦白，畫前景的樹木，用 8 號榛形刷將綠色區域連結起來。在調色中加入更多鎘黃以增加變化。使用步驟 9 的深房屋調色，以弧形筆觸為樹木加上陰影。

細節部分保持
寫生風格，
讓細節融入於
整個風景。

11 換成 2 號圓頭刷，將田野的邊界填滿綠色，剩下空白區域塗上步驟 10 的黃綠調色，將該部分帶往畫作前方。在步驟 7 的陰影調色中加入一點點鉻綠，將前景塗上顏色較強的綠色。

12 混合象牙黑、天藍、鎘黃和松節油調成橄欖綠。用 2 號圓頭刷在畫作的右側畫上不同尺寸與形狀的橄欖樹，增加一點變化。

13 混合普魯士藍、鈦白和茜紅，在黃色田野加上對比顏色的線條。使用步驟 3 的山脈調色來強調房子底下的陰影，並在左側樹下添加點狀筆觸。

14 混合茜紅、鎘紅和鈦白調出較冷的粉紅。以溫和的筆觸並變化下筆的力道描畫道路。

光和陰影

陽光照亮物體的顏色，卻也製造了明顯的陰影。所產生的廣泛色調範圍使風景更加趣味洋溢。

西班牙風景 ▶

這幅風景畫是一幅由和諧顏色所組成的拼貼作品，距離越遠，則看似越小、細節越少。變化豐富的抽象筆觸讓視線保持遊走在景色當中。

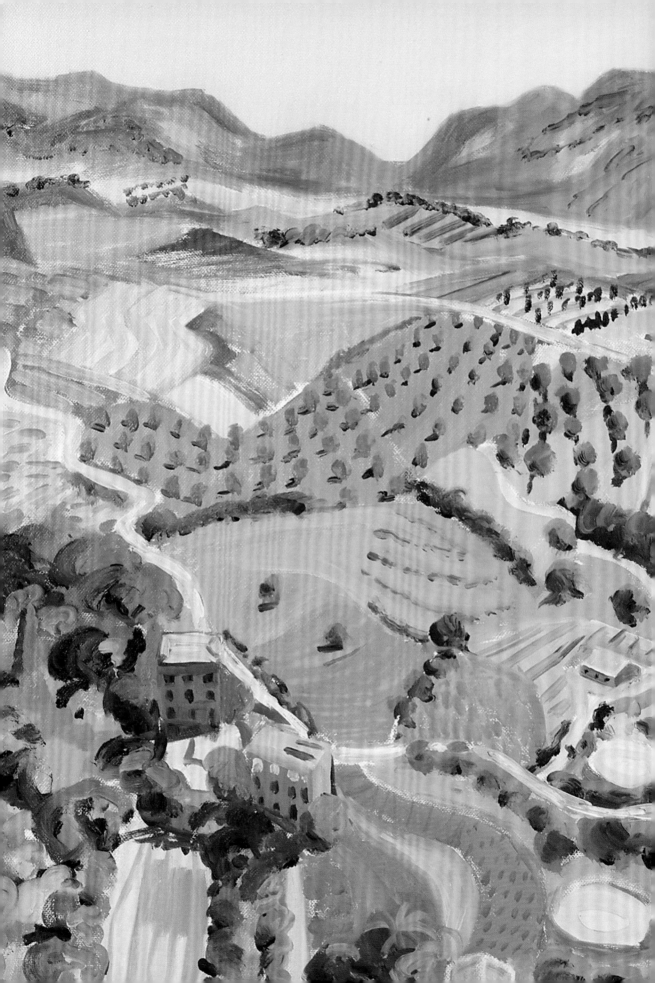

45 咖啡館場景

這幅描繪城市廣場戶外咖啡館的場景中，很重要的元素是採用了單點透視法。從畫面左上方的消失點放射出的線條，使畫作充滿動能。廣場和建築物外觀的平行線條所會合的第二個消失點，則遠遠地落在畫面之外的右側。在開始作畫前，可以用遮蔽膠帶幫助建立消失點。場景若沒有加入不同的人形會略嫌空曠，加入後為畫作帶來生氣，而且提供了尺度的對照比例。

所需工具

· 油畫紙
· 2 號圓頭刷、8 號平頭刷、4 號榛形刷、6 號扇形刷
· 20 號畫刀
· 松節油或無味稀釋劑、調色油、遮蔽膠帶
· 茜紅、鎘紅、普魯士藍、鈦白、鈷藍綠、焦赭、象牙黑、鎘黃、檸檬黃、群青、天藍

所需技巧

· 遮蔽膠帶的運用
· 加入人形

消失點

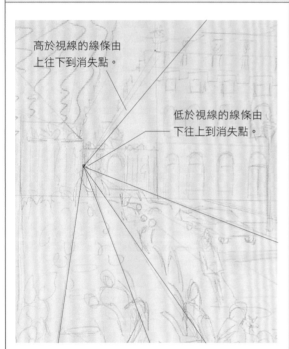

高於視線的線條由上往下到消失點。

低於視線的線條由下往上到消失點。

在一個場景中畫線性透視時，首先要建立消失點。這個點就是兩條平行線在你的視線水平線上交會的點。在畫草稿時，使用直尺或許可幫助你掌握透視的原則。

一幅畫可以有許多個消失點。

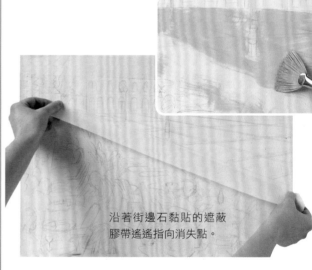

沿著街邊石黏貼的遮蔽膠帶遙遙指向消失點。

1 在畫街邊石的透視時，可用遮蔽膠帶當作輔助工具。將茜紅、鎘紅、普魯士藍、很多鈦白和松節油混合成薰衣草調色，畫廣場和部分道路。用 6 號扇形刷，以水平筆觸畫過膠帶的上緣。

創作全過程

2 用普魯士藍、鈷藍綠、鈦白和松節油調出天空的顏色。用 8 號平頭刷畫天空,並留下空白處畫雲朵。畫天空時,將屋頂輪廓線修飾得更精準。將這個調色也用在咖啡館區域。

3 將遮蔽膠帶移開。用步驟 1 的薰衣草調色為原先被膠帶遮蔽的部分上色,但街邊石留白。用步驟 2 的天空調色為道路上色,使它與石材鋪面的廣場有所區隔,並加上紋理。

4 用岱赭、鎘紅、象牙黑和松節油混合成暖黑調色,畫陰影下的咖啡館和咖啡館涼篷。用 4 號榛形刷沾這個調色,以輕點法畫出人的頭部。以薄塗法表現燈柱和桌椅之間的陰影。

5 混合鎘紅、鎘黃和松節油,用這個橙調色為咖啡館上色,同時畫椅背。混合鎘黃、檸檬黃、鈦白和松節油,用來表現露台的陽光。接著用這個調色畫建築物,但是將窗戶留白。

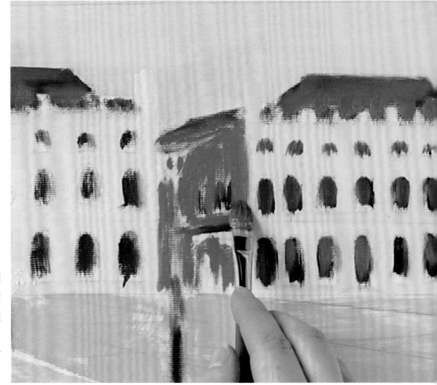

6 將群青加入步驟 4 的調色變成深藍調色,用在窗戶和屋頂。再加一點步驟 2 的天空調色,替屋頂、窗戶和建築物的陰影面打亮,並添加變化。

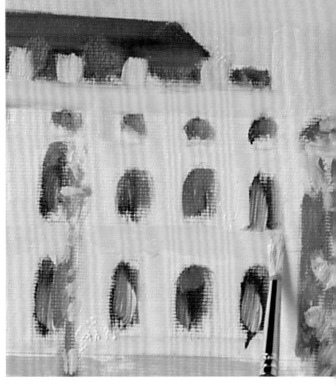

7 用 2 號圓頭刷沾步驟 5 的橙調色,畫出前景的藤椅,並加強重點部位,像是襯衫、杯子裡的啤酒、前景的其他地方和燈柱的細節。

8 用鎘紅畫坐在咖啡桌旁的人物和桌面的物品。再用鈦白、檸檬黃和松節油混合成淺黃調色來畫桌面,同時加強建築物外觀使其看起來更有生氣,並且表現出燈柱上顏色較淺的細節。

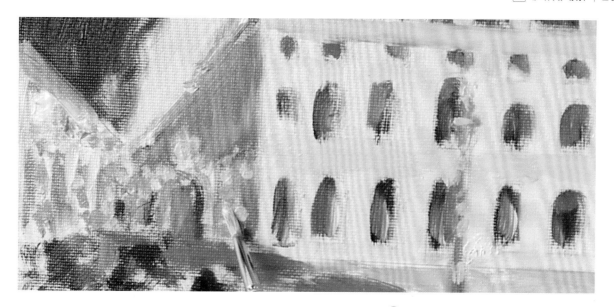

9 混合檸檬黃、鎘黃、鈦白和松節油。用這個調色畫城門上的細節和咖啡館前的人形。其中一個人形的襯衫用群青、茜紅和松節油的調色來畫。

人形

畫裡的人形也必須要有透視。記住，位置在遠處的人和位置在前景的人比起來，頭部尺寸應該要畫得比較小。

10 混合群青、天藍和松節油，畫椅子底下的陰影。用步驟 5 的橙調色，以橢圓形點狀筆觸畫退縮在遠處的人臉；再將橙調色加上鈦白，畫前景的人臉。用鈦白和一點點鎘紅調出非常淡的粉紅色，畫陽光照射下的皮膚。

11 混合鈦白、松節油及調色油來畫雲朵。再加入鈷藍綠，畫天空和桌面。使用 20 號畫刀在咖啡館前方區域刮上鈦白打亮，讓遠處的人形看起來比較模糊難辨。

12 使用鎘黃和調色油調出的顏色，將涼篷的地方打亮，並加上金屬支柱線條。混合鈦白和一點普魯士藍及調色油，用畫刀塗畫在雲朵上，將色調調暗。

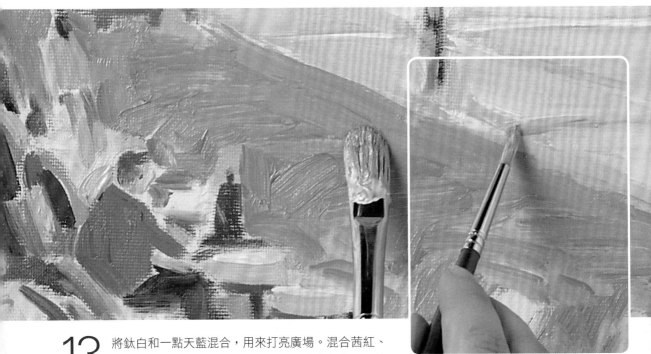

13 將鈦白和一點天藍混合，用來打亮廣場。混合茜紅、普魯士藍、鈦白和調色油，一邊加深道路顏色，一邊調整變化色彩。使用這個調色重新修飾廣場的線條。

14 用象牙黑和鎘黃混合成深綠調色，畫整個瓶子、椅子上的細節和人形之間的陰影。其中一些人形的頭部和頭髮則使用步驟 5 的橙調色加上象牙黑。

▼ 咖啡館場景

在這幅畫中，藉由一致性的透視法來創造深度的真實感。道路、建築物和咖啡館都在同一個消失點聚集交會，位於咖啡館遠處的人們用較小的色點來描繪。

油畫的對比
Contrast in Oil

顏色、形狀、線條和
色調的對比可以創造
趣味和刺激感。

創造對比

聲音的對比對於一段音樂具有加分的作用，同樣地，顏色的對比也能使一幅畫作變得更令人興奮。最重要的是顏色的使用，亮色對比暗色、暖色對比冷色。同時也要注意形體大與小的對比、線條長短與粗細的對比、邊緣柔和與強硬的對比、紋理光滑與粗糙的對比。此外，還有垂直對比平行、淺色對比深色、線條對比色塊。

顏色

顏色對比可在你的畫裡產生良好的效果。和諧而且鮮明的互補色（參照第 170 頁）對比也有同樣效果，嘗試使用明與暗及冷與暖的對比。比較飽和或比較暗沉的顏色會反射較少的光線，在這些顏色當中放上一點點亮色是種強烈的表達方式。用暖色和冷色可產生較為平衡的對比：太多冷色會讓你的畫的氣氛顯得太不愉快，不妨加上一點對比的暖色來調和。

岩塊山丘的粉紅色和黃色產生了溫暖的對比。

水和前景的岩石塗上了一層透明的冷藍色。

邊緣

變化兩種顏色之間的界線，製造出或堅硬或柔和的邊緣形狀。輪廓線的對比效果，將會為你的畫作帶來趣味。別害怕讓畫作中某些區域的輪廓線保持模糊，沒有必要總是將所有物件都分隔得一清二楚。眼球是非常精巧的構造，會自己進行修正並且得到該有的結論。

由於籬笆、花瓶和植物是畫的焦點，它們的輪廓線畫得很確實。

這幅畫下半部的石材表面全都擁有柔和的邊線。

線條

在你的畫作中,關注於線條的注意力
要和你關注於色塊的注意力一樣多。
強調某些物體的輪廓線,會使它們成
為設計中的重要元素。思考利用線條
的方向來改善畫作的動能。垂直線和
平行線是構成平衡的元素,而斜線則
會破壞平衡並帶來驚奇。

植物的垂直根莖
和斜紋形成對
比,提供了自然
的平衡。

桌布上強烈、重
複的斜紋給畫作
帶來了衝擊力。

色調

使用明暗色調的對比,會賦予畫作明
顯的焦點。較暗的色調會立即引領視
線前往作品中較淺的區域。將最淺的
顏色放在最深的顏色旁邊,可建立畫
作中的焦點。不過,雖然明暗色調的
強烈對比非常好用,但必須確認你也
有使用中間色調,以免你的畫看起來
太粗糙,像是還沒完成的作品。

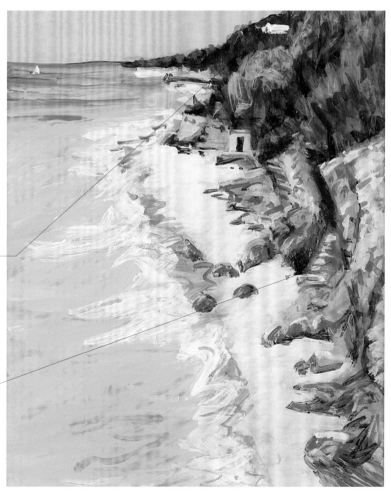

植物的深綠色
調使畫作的重
點投向藍綠色
的海洋。

這幅寧靜的風
景畫也有使用
中間色調。

作品賞析

一幅畫裡頭的對比能夠保持觀畫者的興趣。尋找各種運用對比的方法，無論是色調、顏色、形體、邊緣或線條。

花朵和水果 ▶

在這幅畫中，紅與綠、黃與紫羅蘭的互補色找到了和諧的對比。花瓶與水果上的中間色的色調對比則統合了整幅畫作。*Aggy Boshoff*

▼ 冬天的福克斯通港的漁船

防波堤和碼頭的暖調粉紅色及棕色，與海港、海洋和天空的冷調淺藍色，形成了有趣的對比。*Christopher Bone*

◀ 賽普勒司角

海浪和沙灘的白色與樹葉陰影和岩塊的深色，兩者之間在色調上有著強烈的對比。前方輪廓清晰的草地在後頭柔和的陰影區域襯托下顯得突出。

Aggy Boshoff

▼ 穿西班牙洋裝的女孩肖像

洋裝上的黑與白是大膽的色調對比，對比著模特兒白色的皮膚和金髮。她的臉部陰影對比著背景中顏色較淺的區域。

Aggy Boshoff

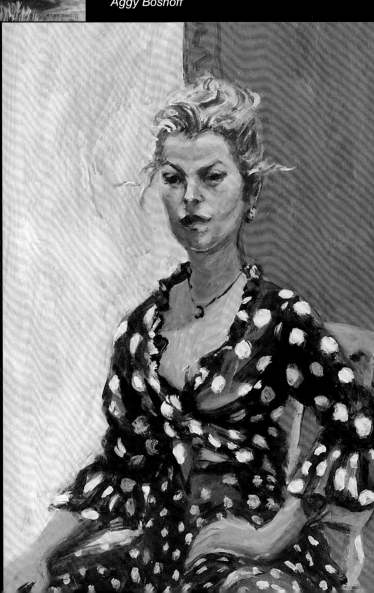

▲ 女人與蠟燭

這幅畫裡最令人注目的地方，是明與暗之間的大膽對比。這稱為明暗對比法。但是這裡也有紅與綠的和諧對比。*Godfried Schalken*

◀ 加州落日

在淺色天空映襯下，深色樹木強烈地跳脫出來。前景的樹木有著堅硬而確實的邊緣，遠處的樹林輪廓則是模糊而柔和。紫羅蘭色和黃色並列於天空，增加了顏色的對比。*Albert Bierstadt*

46 靜物畫

靜物畫中的物體經過仔細的挑選與安排。這幅畫裡的檸檬與酒瓶前後移動多次，使它們與餐盤、螃蟹和蝦子達成最和諧的構圖。檸檬的形狀、餐桌布的圖案及酒瓶底部的線條與餐盤、螃蟹及蝦子的形狀相仿，並與餐桌布的斜線及酒瓶瓶身的直線條形成對比。這些形體和色調用厚重油彩呈現，以淺藍色為背景顏色，前景則採用鮮紅色之類的強烈顏色，最後再用素描的手法修飾顏色與紋理。

所需工具

- ·畫布
- ·2號圓頭刷、8號平頭刷、4號榛形刷、6號榛形刷
- ·21號畫刀、 24號畫刀
- ·松節油或無味稀釋劑、厚塗媒介劑
- ·鈷藍、天藍、鈦白、鈷藍綠、檸檬黃、鎘黃、茜紅、岱赭、土黃、鎘紅、象牙黑、群青、普魯士藍、黃褐、鉻綠

所需技巧

- ·畫刀的運用
- ·刮塗法

靜物畫的構成

酒瓶在畫面邊緣處被切掉。

視線遊走於組成物體，最後焦點停在螃蟹和蝦子上。

餐桌布的斜線引領視線移開，再回到畫面上。

餐盤的橢圓形重複出現在檸檬與桌布圖案的形狀。

花點時間在靜物畫的構成上。用簡單的物件形狀——像是圓形、長方形和三角形——來思考，會比較清楚物件在空間裡的相互關係。好的靜物畫是由強烈的形狀所構成。

加入松節油塗所有的基本形狀。

1 用鉛筆素描構圖。將畫布塗上鈷藍。將天藍、鈦白、鈷藍綠混合，塗在餐桌後方、酒瓶形狀、檸檬陰影、餐盤下方與螃蟹下方這幾個區域。

創作全過程

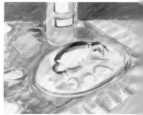

2 用松節油混合檸檬黃與鈦白來畫檸檬。用 4 號榛形刷沾薄薄的鎘黃，塗在蝦子顏色最淺的地方和餐盤陰影的白色區域。用 8 號平頭刷沾鎘黃塗桌面。檸檬的最深色地方也加上鎘黃。

有方向性的筆觸可以幫助勾勒物體形狀。

3 用步驟 2 的第一種黃調色，輕輕地畫出酒瓶的形狀。用鈷藍混合茜紅，勾勒出酒瓶上的酒標輪廓。再加入群青，為畫作背景上色。用鈷藍加上一點鈦白，用來加強桌布。

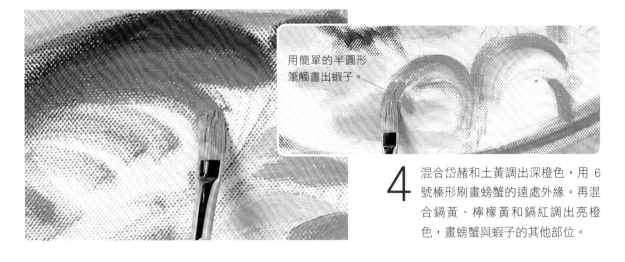

用簡單的半圓形筆觸畫出蝦子。

4 混合岱赭和土黃調出深橙色，用 6 號榛形刷畫螃蟹的遠處外緣。再混合鎘黃、檸檬黃和鎘紅調出亮橙色，畫螃蟹與蝦子的其他部位。

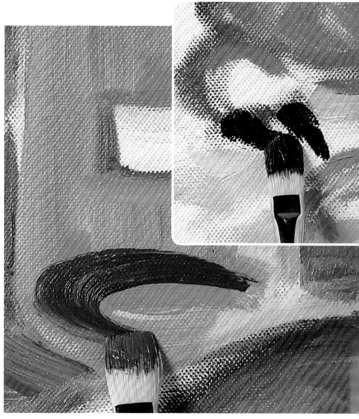

5 用鈷藍強調桌布的條紋，再用步驟 4 的亮橙調色畫螃蟹和蝦子的細節，然後用強烈的純鎘紅畫些局部。

6 將象牙黑與群青混合，畫蟹腳的部分。瓶子部分則塗上檸檬黃、鎘黃、鈦白和鈷藍的調色。而瓶子底部再加上普魯士藍與鎘黃。

7 混合鈷藍與鈦白，畫盤子的邊緣。用象牙黑畫螃蟹和蝦子的眼睛。以溼中溼畫法，用象牙黑替瓶子與盤子邊緣加上陰影。

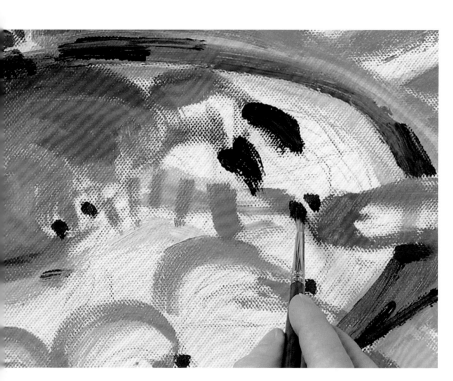

筆觸

對於要明確表現的細節，將筆刷充分沾滿顏料後，堅定地下筆，產生果斷明確的筆觸。

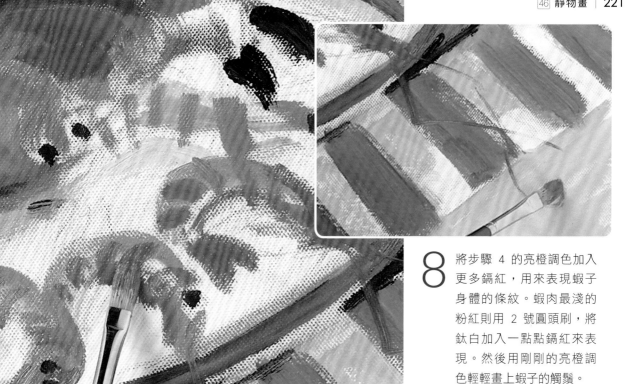

8 將步驟 4 的亮橙調色加入更多鎘紅，用來表現蝦子身體的條紋。蝦肉最淺的粉紅則用 2 號圓頭刷，將鈦白加入一點點鎘紅來表現。然後用剛剛的亮橙調色輕輕畫上蝦子的觸鬚。

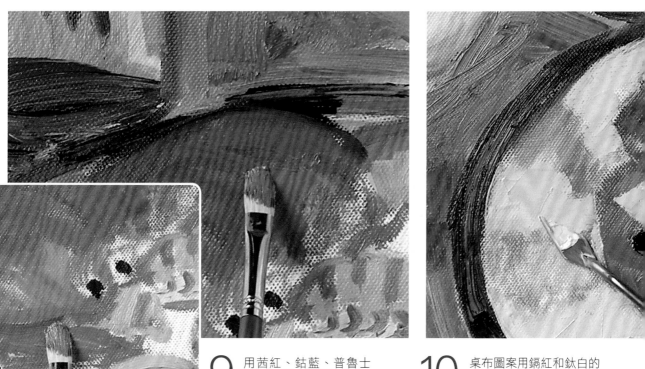

9 用茜紅、鈷藍、普魯士藍和鈦白調成淡紫色，用 4 號榛形刷替螃蟹及蝦子下方、螃蟹頂部及瓶子內部加上陰影。

10 桌布圖案用鎘紅和鈦白的調色來畫。再用 24 號畫刀沾此調色畫盤子白色部分。然後用一點點檸檬黃和鈦白增加變化。

11 桌布的條紋用鈦白與鈷藍的調色來畫。用鈦白加檸檬黃的調色堆疊打亮，桌布圖案也使用同樣的調色。把剛才的調色加上更多鈦白來畫盤子。將多餘的顏色抹掉，保持顏料乾淨。

12 背景用鈷藍綠或普魯士藍混合鈦白。將厚塗媒介劑、黃褐與鉻綠混合，用 21 號畫刀在瓶身畫上垂直的線條。

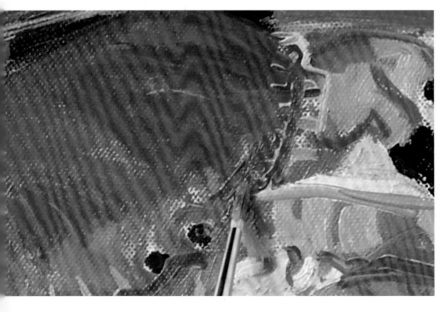

13 用鎘黃強調盤子邊緣被光線照到的地方。再用普魯士藍調和鈦白，加在盤緣使盤子看起來更生動。將鎘紅加入亮橙調色，修飾蝦子的觸鬚，並加強螃蟹的顏色和形狀。

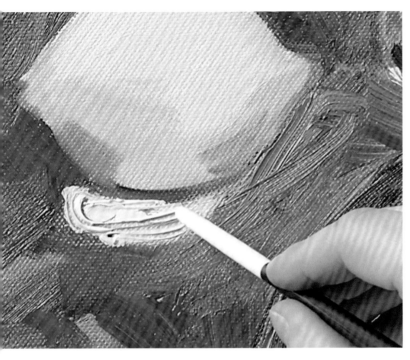

14 用筆刷的另一端，以刮塗方式修正餐桌布的白點和線條，讓底下的藍和黃依稀透出。再用橙、紅和淺粉紅調色，進一步修飾螃蟹與蝦子。

▼ 靜物畫

這盤甲殼類動物周遭的背景和形體盡可能簡單處理，使注意力集中在螃蟹和蝦子有趣的形狀上。

47 陽光下的單車

這幅倚牆佇立的單車包含了兩種顏色對比。牆面的黃色和牆面陰影的紫色是明顯的對比，而單車車架的紅色和綠色則呈現出更細緻的對比。單車的陰影也帶有一點綠色，使得單車的紅色更顯生動。底層先塗上牆面的顏色，讓它能從單車的框架穿透而出，然後才將單車漸漸成形。單車的前輪大於後輪，因為前輪在視線上距離較近。兩個車輪的形狀和畫中的垂直形狀構成強烈的對比。

所需工具

- 畫布
- 2 號圓頭刷、8 號平頭刷、6 號榛形刷、8 號榛形刷
- 24 號畫刀
- 棉質抹布
- 松節油或無味稀釋劑、調色油
- 鎘黃、鎘紅、鈦白、鉻綠、群青、茜紅、天藍、檸檬黃、黃褐、玫瑰茜紅、鈷藍、普魯士藍、象牙黑、岱赭、鈷藍綠

所需技巧

- 薄塗法
- 加上亮點

運用一個較深的顏色，表現擋泥板下的陰影。

運用一個較淡的調色，製造陽光照射在牆面的效果。

1 將調色油加入鎘黃和鎘紅，畫黃色牆面上的陰影，包括穿透車輪看到的部分。在調色中加入鈦白，用 24 號畫刀畫牆面上陽光照射的區域。拿棉布沾一點松節油，在顏料上垂直塗抹出直線條。

2 混合鎘紅、鉻綠、群青和松節油調出稀薄的黑色。用 2 號圓頭刷畫車輪。藉由畫上陰影，將輪胎定著在地面上。

創作全過程

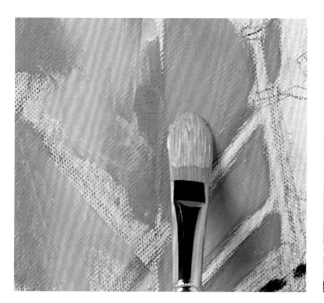

3 將茜紅、天藍和鈦白調成薰衣草色，使用 8 號榛形刷畫白色粉刷牆面上的陰影。將單車車架內的部位塗上顏色，使單車的形狀映襯出來。

4 混合鎘紅和鎘黃，呈現陽光照射在側邊牆面及籃子的感覺。將天藍、鈦白與薰衣草調色混合，畫白牆上的淺色區域，並在一些地方加上檸檬黃。

白色有百分之九十五並非白色，它會反射出周圍的顏色。

5 在薰衣草調色中加入茜紅和黃褐，調出一個較溫暖的顏色，畫路面上的陰影和人行道的街邊石。用 8 號榛形刷以方向性的筆觸來畫。在調色中加入更多黃褐，以薄塗法將顏色加在路面和遠處左右兩邊的牆面上。

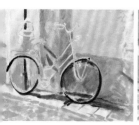

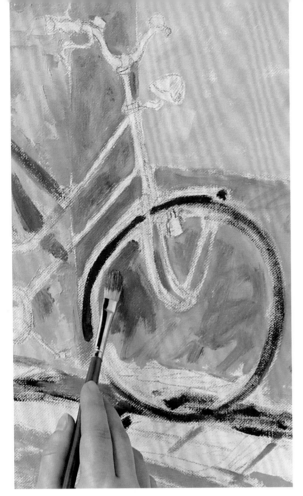

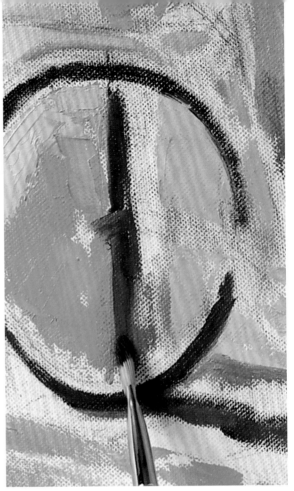

6 混合玫瑰茜紅和鈷藍，用 8 號榛形刷以薄塗法刷在牆面的陰影處。用 6 號榛形刷沾步驟 2 的薄黑調色，將車輪畫得更精準，並為牆壁投射在地面的陰影上色。

7 混合鎘紅、鎘黃、普魯士藍和群青，用調出的棕綠色畫排水管，以及車輪上的陰影。進一步發展單車和排水管在地面上的陰影，強調並柔化陰影的部位。

8 將純鎘紅加入松節油稀釋，用 2 號圓頭刷替單車上色。當鎘紅接觸到薄黑調色時，紅色會變得較暗沈，可以保留這個樣子或塗上更多鎘紅。把排水管加上象牙黑。

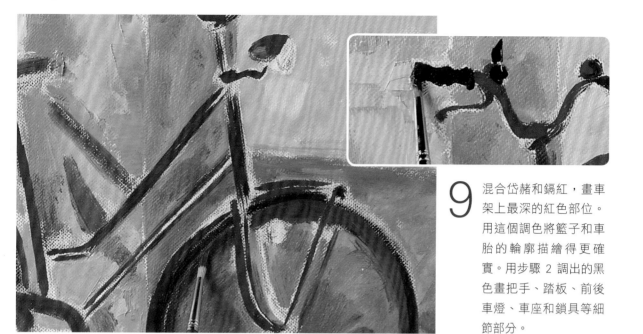

9 混合岱赭和鎘紅，畫車架上最深的紅色部位。用這個調色將籃子和車胎的輪廓描繪得更確實。用步驟 2 調出的黑色畫把手、踏板、前後車燈、車座和鎖具等細節部分。

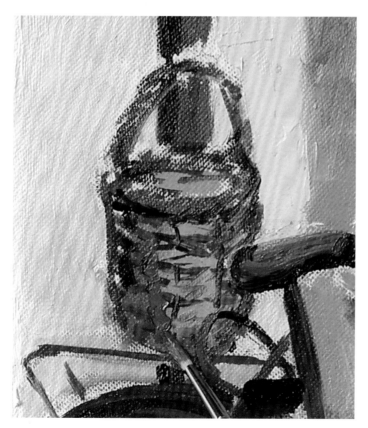

10 混合鉻綠、鎘紅、鎘黃和鈷藍綠，畫籃子較深色的區域，並打亮車座和部分車輪。將綠色區塊和紅色區塊並排，使顏色更加鮮明。

11 用鎘黃、鈦白、天藍調出另一個綠色，為道路鋪面和街邊石加上區隔線。並在單車的陰影部分加上幾筆。

12 混合檸檬黃、鎘黃、鈷藍調成柔綠色,為單車的陰影上色。接著在柔綠調色中加上鈷藍和茜紅,畫單車投射在牆上的陰影。然後用鎘黃和鎘紅的調色為陰影加上一點暖色。

相信你的眼睛

大體而言,你應該畫出你實際看到的內容,而不是畫你自己認為的物體該有的細節。

13 在柔綠調色中加入鈦白,輕輕地畫前景的地面。在調色中加入象牙黑,以不規則線條表現街邊石和鵝卵石。

14 用單車的深紅調色畫出幾條車輪的輪輻線,並加些顏色的變化。再用群青畫單車的細部。接著用深紅調色描繪車座輪廓線。

15 在前輪的陰影處加上一些黑調色，把它重新修飾。用大量松節油稀釋鈦白，將車架和車輪打亮。

▼ 陽光下的單車

這幅畫裡的所有水平線都以傾斜的方向呈現，使得這幅畫看起來非常富有動感。單車投射在牆面和路面的斜向陰影更加強了這個效果。

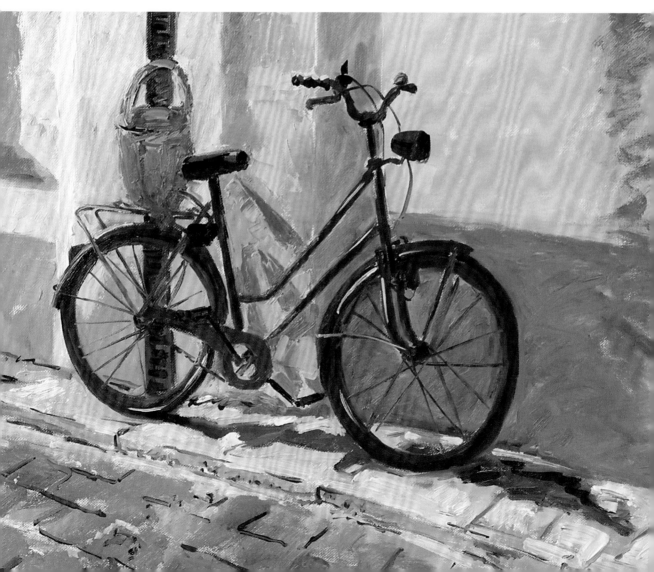

48 女孩的肖像

這幅肖像先從一層薄薄的透明塗層開始。用抹布將部分顏料擦掉，建立臉部的五官特徵。不要專注在細節上，而是捕捉臉上的亮點，將明與暗當做抽象的形狀。在開始著墨於臉部的結構時，漸漸地將抽象的形狀柔化。平持畫刀，從背景部分下功夫，建立頸部線條、臉頰骨和馬尾的最後形狀。為了搭配輪廓清晰的形狀，使用印壓法在羊毛衫上製造出紋理。

所需工具

· 畫布
· 2 號圓頭刷、8 號平頭刷、12 號平頭刷、4 號榛形刷、6 號榛形刷、 8 號榛形刷
· 21 號畫刀
· 棉質抹布、鋁箔紙
· 松節油或無味稀釋劑、石油溶劑油、厚塗媒介劑
· 鎘紅、鎘黃、岱赭、鉻綠、樹綠、鈦白、天藍、普魯士藍、象牙黑、土黃、透明黃、群青、亮粉紅、鈷藍、鈷藍綠、檸檬黃、耐久玫瑰紅

所需技巧

· 擦拭法
· 印壓法
· 柔邊法

1 畫臉時，注意小心檢查比例。混合鎘紅、鎘黃和岱赭作為皮膚的基底顏色。以輕筆觸上色，並拿抹布將顏色調和及擦除。

2 混合鉻綠、樹綠和鈦白作為頭髮的基底顏色。使用 4 號榛形刷畫頭髮顏色最深的部分、臉頰周圍和眼睛部分。

創作全過程

3 用一些石油溶劑油沾溼布，在皮膚反射光線的區域擦拭掉一些顏料。

4 將天藍和鈦白調和，用 6 號榛形刷畫羊毛衫的輪廓及顏色。

5 混合普魯士藍和象牙黑，用 12 號平頭刷將頭髮塗上色塊。換成 2 號圓頭刷，畫眼睛的輪廓。

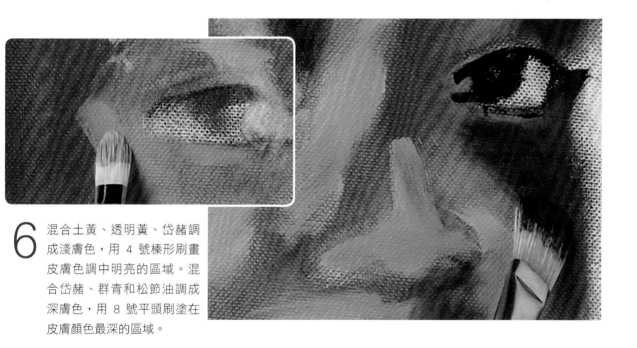

6 混合土黃、透明黃、岱赭調成淺膚色，用 4 號榛形刷畫皮膚色調中明亮的區域。混合岱赭、群青和松節油調成深膚色，用 8 號平頭刷塗在皮膚顏色最深的區域。

7 使用 8 號平頭刷的角落，沾取步驟 6 的深膚調色畫嘴唇的輪廓。混合亮粉紅和鈦白調成較淡的粉紅，用 4 號榛形刷畫嘴唇粉紅色的部分、鼻子和臉頰。

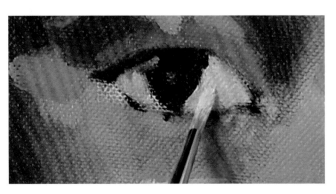

8 把步驟 6 的淺膚調色加入一些鈦白，用 2 號圓頭刷在眼睛的白色部分加上細節，並加上牙齒的底色。混合鈷藍和天藍，以薄塗法畫羊毛衫的底色。

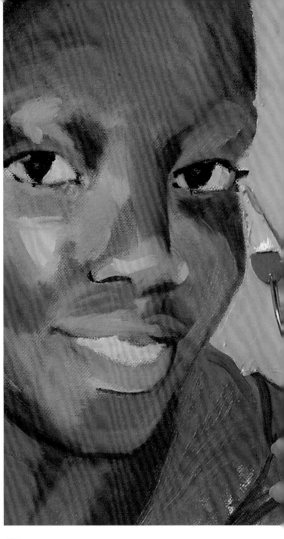

9 用步驟 6 的深膚調色畫下巴的輪廓。將厚塗媒介劑、天藍、群青、鈷藍綠和鈦白混合，用 21 號畫刀加在背景中。使用畫刀的邊緣畫頭部周邊的明確線條。

皮膚的中間色調

花點時間調出正確的皮膚中間色調，以及亮點和陰影。中間色調非常重要，它們能夠柔化臉部，統合肖像的各個要素。

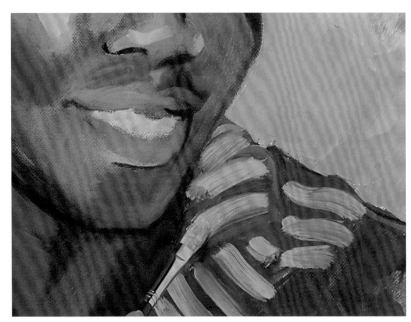

10 將普魯士藍、群青和鈦白混合，用 21 號畫刀將羊毛衫上的顏料推開。在調色中加入鈦白和一點點鈷藍綠，用 8 號平頭刷畫淺藍色條紋。

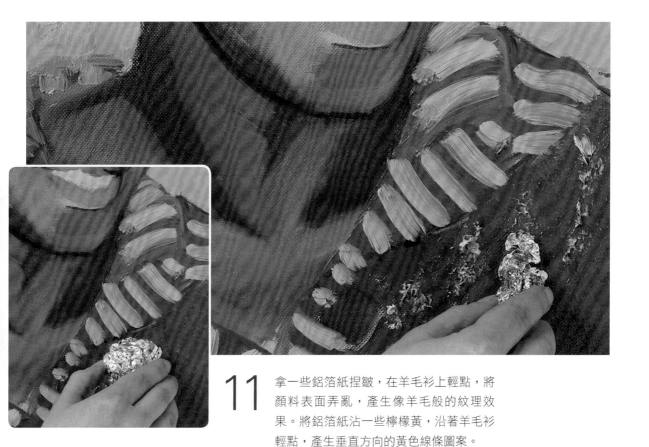

11 拿一些鋁箔紙捏皺，在羊毛衫上輕點，將顏料表面弄亂，產生像羊毛般的紋理效果。將鋁箔紙沾一些檸檬黃，沿著羊毛衫輕點，產生垂直方向的黃色線條圖案。

12 回到剛才的深膚調色，用 8 號榛形刷加強臉龐下半部及脖子上的陰影。在調色中加入一點鎘紅，以便強化中間色調。

13 下嘴唇受到光線照射，所以下嘴唇的色調比上嘴唇淺。混合耐久玫瑰紅和亮粉紅，用 4 號榛形刷小心地上色。

14 加一點鎘黃到鈦白和松節油中，用來點畫眼睛。在背景色加入鈦白，用來畫眼皮。用象牙黑畫眼睛輪廓線和眼皮皺褶。

15 混合亮粉紅、鈦白和檸檬黃，用 2 號圓頭刷打亮臉頰和額頭。檢查皮膚的中間色調，用 8 號榛形刷在一些地方塗上岱赭和鈦白的調色。

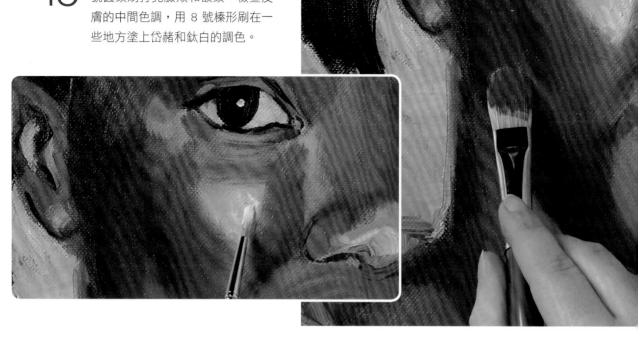

16 結尾時，將髮線柔化，用手指擦拭，將一些顏色暈染融合。在門牙加上一點點純鈦白，增添一些個性。不要具體描繪每顆牙齒，只要大概表現整體形狀即可。

將亮光和陰影當作不同形狀來作畫。

女孩的肖像 ▶

在這幅肖像中，很小心地安排皮膚色調，但並不過分著墨，成功捕捉了臉部的形狀。將前額的皮膚顏色與髮際線融合，產生了將整體柔化的效果。

詞彙表

壓克力打底劑
Acrylic gesso

用來預防顏料滲入基底材的白色壓克力底漆。

醇酸樹脂顏料與媒介劑
Alkyd paint and medium

含有油改性樹脂(oil-modified resin)的顏料或媒介劑，可以加快顏料乾燥的速度。

類比色
Analogous colors

色環上位置接近而彼此密切相關的顏色，例如黃色與橙色。像這樣的類比色調和在一起，整體上給人溫暖或冷靜的視覺印象。

書法筆觸
Calligraphic strokes

一種繪畫技法，用畫筆畫出韻律感流暢的筆觸和表達性強烈的線條。

混色
Colour mix

不同的顏料完全融化在水中或油中，而使顏色混合在一起。

梳刷
Combing

一種繪畫技法，用梳子劃過厚厚的顏料而產生凸起和鋸齒狀的平行細線圖案。

交錯
Counterchange

將明暗或濃淡顏色的圖案重複地交錯放置，藉此產生有趣的對比，幫助畫面營造印象深刻的影響力。

油壺
Dipper

一組兩個圓形金屬小容器，用來裝調色油等各種媒介劑。可以夾在調色盤上方便使用。

橢圓
Ellipse

橢圓是指在平面上，與兩個固定點(焦點)的距離之和是固定常數的所有點的集合。相當於將圓形壓扁所成的形狀。

胖覆蓋瘦
Fat over lean

油畫的一項不變法則，是將含油較多的厚重顏料畫在輕薄的顏料之上，而不是反過來。這是為了避免表面層顏料產生裂痕。也稱為厚覆蓋薄(thick over thin)。

硬邊技法
Hard edge

一種繪畫技法，用來表現形體明顯的形狀與清楚的輪廓線。通常色彩保持單一不變。

厚塗法
Impasto

一種繪畫技巧，使用筆刷或畫刀塗刷厚厚的顏料，表現紋理明顯的表面。採取輕點筆觸或明確筆畫的手法，使顏料不會和先前塗刷的顏料混在一起。筆刷或畫刀下筆的痕跡很明顯，為構圖增添了趣味性。這個名詞同時也用來表示這個技法所產生的效果。

光度
Luminosity

基底塗層或基底材的白色，或之前所塗的其他顏色，從最上層的透明顏色中透出，看起來像是從最上層的內部發光。這種亮光的明暗程度，稱為透明顏料的光度。

媒介劑
Medium

用來調整油畫或壓克力畫顏料的流質度或濃稠度的一種成分物質。通常在調色盤上，將顏料和媒介劑以不同比例混合，直到獲得期望的質地，然後再畫到基底材上。現有的媒介劑有稀釋劑、罩染媒介劑、稠化劑和厚塗媒介劑等等。

媒材
Medium

各種繪畫領域所使用的繪畫工具和材料，像是油彩、壓克力、水彩、墨水筆和鉛筆等等。

立體感
Modelling

運用深淺不同的色調產生立體的印象。

擺姿
Modelling (Modeling)

模特兒為肖像畫或人體研究而擺出姿勢。

無味稀釋劑
Odourless thinner

一種比較沒有臭味的溶劑，可用來替代松節油，做為稀釋顏料的調色油。

油
Oil

一種用來加入油彩顏料的媒介劑，通常含有亞麻子油，會使顏料變得濃稠，更容易塗在畫作上。想要稀釋油彩顏料時，則加入松節油。

調色油
Painting medium

一種媒介劑，用來稀釋油畫顏料，可使顏料層保持韌性，增加光度和透明度。也稱為油畫媒介劑。

可塑性
Plasticity

一種渾厚堅實的特質，使你想要觸摸作品來感覺作品是如何被完成的。油彩顏料具有這種特性，因為它可以產生明顯的筆觸痕跡和厚重的紋理質感。

線筆
Rigger

用來畫細部的一種細長的筆刷。

擦拭
Rubbing out

使用橡皮擦或運用任何方式，將顏料從基底材上抹去。通常是用布浸漬松節油，然後擦抹畫作中局部區域，剩下顏料的殘餘痕跡將會影響之後的上色。

比例
Scale

同樣大小的物件，擺放的位置越遠，看起來越小。例如，不同的人站在不同距離觀看同樣一棟建築物，所看到的建築物尺寸會不同。另一個常用的比例「proportion」是指同一物體各個部分的大小或面積的相對關係。為了容易區別，有時也將「scale」稱為尺度比例或縮放比例。

刮塗
Scratching in

泛指任何在顏料上刮出痕跡來增添紋理的動作。任何有適度銳角的物件都適合用來做出這樣的效果，例如釘子、畫刀側邊或尖端、畫筆桿背面或梳子，只要不會破壞基底材即可。

薄塗法
Scumbling

一種油畫技法，將顏料加上一點點媒介劑，用筆刷沾取，輕輕劃過畫作表面，在表面顏料凸出而變乾的部分，不規則地下筆，使表面產生不均勻的質感，同時讓底層的不同顏色斑駁地透出。也稱為漸淡法。

漸淡法
Scumbling

一種油畫技法，將顏料加上一點點媒介劑，用筆刷沾取，輕輕劃過畫作表面，在表面顏料凸出而變乾的部分，不規則地下筆，使表面產生不均勻的質感，同時讓底層的不同顏色斑駁地透出。也稱為薄塗法。

保溼盤
Stay-wet palette

一種特別設計用在壓克力顏料的工具，在一般調色盤用來調色的表面層之下，再加一個溼潤層，可在作畫時，使顏料保持溼潤。

基底材
Support

用來作畫或刷塗顏料的任何表面質料，可以使用紙張、板子、棉質或麻質畫布等等。

纖維膏
Texture paste

當使用厚塗法或是要表現凸起的紋理時，一種用來使壓克力顏料變濃稠的媒介劑。也稱為立體塑型劑。

厚覆蓋薄
Thick over thin

油畫的一項不變法則，是將含油較多的厚重顏料畫在輕薄的顏料之上，而不是反過來。這是為了避免表面層顏料產生裂痕。也稱為胖覆蓋瘦(fat over lean)。

松節油
Turpentine(turps)

一種帶有濃厚氣味的可燃性溶劑，用來做為稀釋顏料的調色油，也用來清洗筆刷和手。無味稀釋劑是一個有效的替代品。

上光保護
Varnishing

在畫作表面塗上一層樹脂保護劑，完全乾躁的時間從幾個星期到六個月之久。上光保護劑在不需用時可以去除。

石油溶劑油
White spirit

一種快速揮發的可燃性溶劑，當作畫告一段落時，用來清洗筆刷和手。

顏色一覽表

alizarin crimson	茜紅		medium magenta	中紫紅
blue	藍		muted orange	柔橙
bright orange	亮橙		muted purplr	柔紫
bright purple	亮紫		olive green	橄欖綠
brilliant pink	亮粉紅		orange	橙
brown	棕		pale lilac	淺紫
burnt sienna	岱赭		permanent mauve	耐久紫紅
burnt umber	焦赭		permanent rose	耐久玫瑰紅
cadmium orange	鎘橙		phthalo blue	酞菁藍
cadmium red	鎘紅		phthalo green	酞菁綠
cadmium red deep	深鎘紅		prussian blue	普魯士藍
cadmium red light	淺鎘紅		purple	紫
cadmium yellow	鎘黃		raw sienna	黃褐
cadmium yellow deep	深鎘黃		raw umber	生褐
cerulean blue	天藍		red	紅
cobalt blue	鈷藍		rose madder	玫瑰茜紅
cobalt turquoise	鈷藍綠		sap green	樹綠
dioxazine purple	二氧化紫		titanium white	鈦白
french ultramarine	法國群青		transparent yellow	透明黃
green	綠		ultramarine blue	群青
indo orange	印度橙		violet	紫蘿蘭
ivory black	象牙黑		viridian green	鉻綠
lemon yellow	檸檬黃		windsorviolet	溫莎紫
light blue	淺藍		yellow	黃
lilac	薰衣草紫		yellow light hansa	淺耐曬黃
magenta	紫紅		yellow ochre	土黃

圖片版權

致謝

圖片位置示意簡寫：t=上, b=下, l=左, r=右, c=中

42 www.bridgeman.co.uk/Private Collection (bl).
43 www.bridgeman.co.uk/Private Collection (t).
60 www.bridgeman.co.uk/Will's Art Warehouse/
Private Collection (t). www.bridgeman.co.uk/
Private Collection (b). 80 www.bridgeman.co.uk/
Panter and Hall Fine Art Gallery, London/Private
Collection (tl). 154 www.bridgeman.co.uk/Musée
Marmottan, Paris (tl). 172 Christie's Images Ltd
(br). 173 www.bridgeman.co.uk/Lefevre Fine Art
Ltd/Private Collection (br). 193 Freeman's/DK/
Judith Miller. 194 www.bridgeman.co.uk/Hermitage,
St.Petersburg, Russia (tl). 195 Christie's Images
Ltd (t). 215 Lindsay Haine. 216 www.bridgeman.
co.uk/Christie's Images/Private Collection (br). 217
www.bridgeman.co.uk/Palazzo Pitti, Florence(bl).

All jacket images © Dorling Kindersley.

Dorling Kindersley 要感謝以下這些對本書做出貢獻
的工作同仁：

Acrylics Workshop:

Project Editor Kathryn Wilkinson • Project Art Editor
Anna Plucinska • DTP Designer Adam Walker •
Managing Editor Julie Oughton • Managing Art
Editor Christine Keilty • Production Controller
Shane Higgins • Photography Andy Crawford •
Art Editor Vanessa Marr (for Design Gallery) •
Project Editor Lynn Bresler (for Design Gallery) •
Managing Editor David Garvin (for Design Gallery)

Oil-painting Workshop:

Project Editor Kathryn Wilkinson • Project Art Editor
Anna Plucinska • DTP Designer Adam Walker •
Managing Editor Julie Oughton • Managing Art
Editor Christine Keilty • Production Controller Rita
Sinha • Photography Andy Crawford • Art Editor
Vanessa Marr (for Design Gallery) • Project Editor
Geraldine Christy (for Design Gallery) • Managing
Editor David Garvin (for Design Gallery)

Dorling Kindersley 也要謝謝 Kajal Mistry 的專業協
助，讓本書得以順利出版。